藝術欣賞階梯
The Ladder of Appreciating Art

藝術欣賞階梯

編著者簡介
何政廣

1939　出生於台灣省新竹縣
1958　台北師範藝術科畢業
1964　教育部國民學校美術課程標準修訂委員、
　　　美術課本編輯委員
1971～75　雄獅美術月刊主編
1974　獲中國文藝協會美術教育文藝獎章、中央日報特約編撰
1975　創辦《藝術家》雜誌，擔任發行人
1976　參加香港中文大學舉辦亞洲美術教育會議、
　　　日本亞洲現代美展評審委員
1977　應美國國務院邀請訪問美國，考察美國藝術文化及歐洲美
　　　術館、美術出版事業，歷時六個月。
　　　創辦藝術家出版社
1982～　台灣省教育廳兒童讀物編輯小組總編輯
1986～　《兒童的》雜誌總編輯
1988　台灣省立美術館開館規劃委員、典藏委員、
　　　東華書局兒童部總編輯
1992　行政院文化建設委員會美術諮詢委員
1993　高雄市立美術館籌備規劃典藏委員
1996　獲國立台北師範學院創校一百週年傑出校友獎、
　　　獲行政院新聞局圖書主編金鼎獎
1997　第一屆國家文化藝術基金會文藝獎美術評審委員、
　　　省立美術館館長甄選委員、高雄美術獎評審委員
1998～2000　台北市立美術館諮詢委員

著作叢書：歐美現代美術、廿世紀美術家、世界藝術新潮、
　　　　　兒童美術教育、藝術創作心理、世界名畫家叢書莫內、
　　　　　梵谷、塞尚、康丁斯基等二十八種。

何政廣◎編著

藝術欣賞階梯

The Ladder of Appreciating Art

藝術家

目　錄

藝術欣賞階梯
The Ladder of Appreciating Art

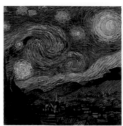

二、人物畫篇 84

三、風景畫篇 104

四、靜物畫篇 120

五、主題篇—裸女 134

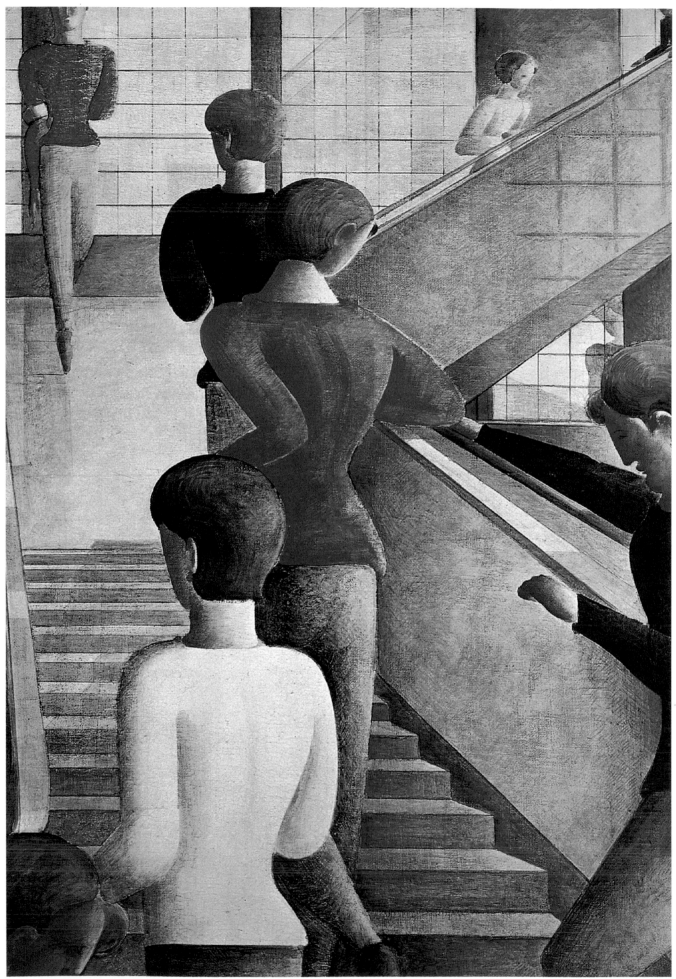

奧斯卡·史勒邁　步上包浩斯學院的階梯　油畫·畫布　161×113cm　1932

打開藝術的潘朵拉寶盒

——序

廿世紀最享盛名的畢卡索，曾被譽爲現代藝術的魔術師。如果說藝術創作是一種魔術，那麼開啓藝術的潘朵拉盒子，便可以看到形形色色的藝術作品，欣賞其豐富多彩的內涵和美感。問題是你要怎樣才能打開這個寶盒，進而享受欣賞的趣味？換言之，如何打開藝術欣賞之門，再一步一步踏上階梯，走上藝術的殿堂？

藝術欣賞是欣賞主體對藝術欣賞對象進行的一種審美接受活動，它包括對藝術作品圖象的認識活動、感情活動和審美愉悅及審美評價活動，三者緊密聯結在一起。藝術欣賞並不只是感性認識和感情活動，感覺和理解相通，感情和思想相連，因此藝術欣賞包涵著理性認識和思想傾向。

從事藝術欣賞要具備一定的條件。第一要有欣賞客體——即藝術作品。第二要有具備藝術修養和審美能力的欣賞主體，第三是欣賞客體和欣賞主體之間，要有一條感覺體會和思想感情交流的通道。

《藝術欣賞階梯》這本書，就是希望提供兩者溝通的橋樑。透過這個通道，欣賞主體在欣賞藝術作品過程中，獲得思想的交流與感情的共鳴，這也是一種審美趣味的基礎和必要的前提。雖然說審美趣味是一種天生的直覺的能力，但是對周圍事物的直接情感審美評價，對藝術作品以及各種事物的審美感受，還是需要藉助學習與研究，才能提昇欣賞的層次與境界，進而獲得高尚的藝術趣味。

大文豪托爾斯泰曾經給「藝術」下了最恰當的定義：「藝術是人類的一種內在的動力；人類利用某一種材料或符號，以傳達自己所經驗過的感情給別人，而使別人的心中引起一種共鳴。」他並且說：「藝術原是我們人生的一部分。人類自從小孩時期的遊戲，以至宗教事業，無非各種藝術的表現。」簡單地說，藝術就是我們人類把「自然的美」與「人生的美」，經過創造的過程所表現出來的一種東西，它反映了人類精神的豐富。

我們常說人生有限，藝術永恆。數千年前人類留下的藝術品，今人仍可在美術館中親眼目睹。而藝術作品裡重現出來的創作者所表現的生命，通過欣賞解讀，可以影響人們的精神世界，激發我們的思想，並且豐富我們的精神生活。

翻閱《藝術欣賞階梯》，就像打開藝術的第一個潘朵拉盒子，接觸古今中外不同時空的繪畫創作，眞是多彩多姿。而人類的藝術史是無數寶盒堆積而成的，有更多的藝術的潘朵拉寶盒等待你去開啓。

雷米爾克斯　高的故事　78本書·書櫥　167.6 × 26.7 × 21cm　洛杉磯私人收藏

何傳馨

寫於藝術家雜誌社
二〇〇〇年元月廿八日

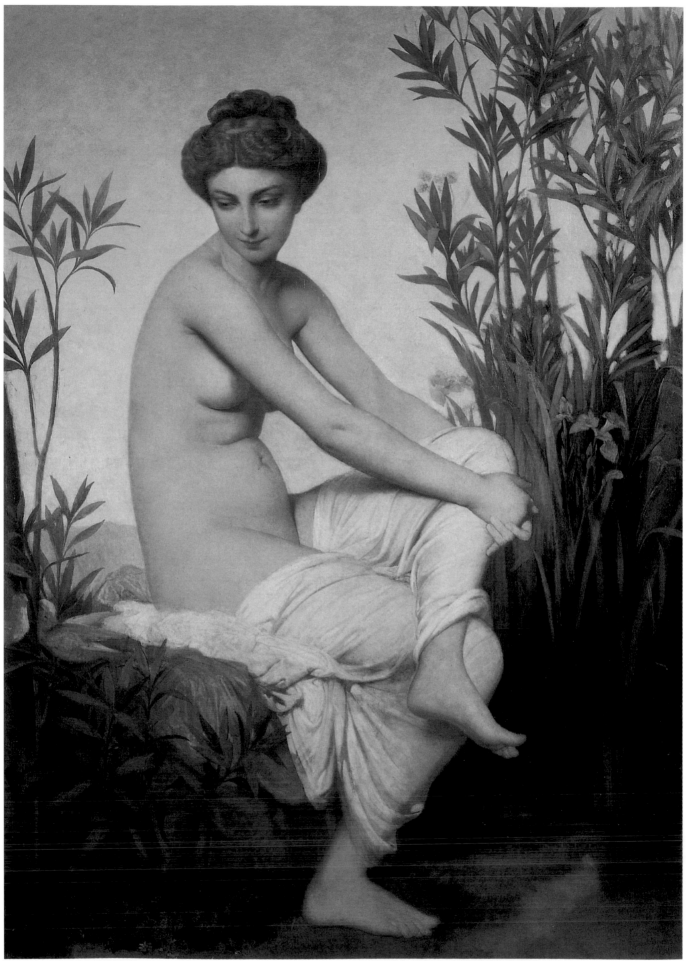

阿莫里‧杜瓦(Amaury Duval)　凝視白鴿的少女　油彩‧畫布　140×100cm　1860　法國浮翁美術館藏

美學篇——藝術是畫家的語言

　　「藝術」一詞源自拉丁，古羅馬人則稱之為「技巧」，因此有人說藝術品也就是技巧的產品。它可能是由石頭或水泥造成的建築，可能是一塊石頭或木頭鑿成的雕刻，也可能是畫在布上或牆壁上的一幅繪畫。藝術家們都秉賦著創作的天才，通常他們要費幾年的時間學習運用素材及工具來發展他們的天才。他們有靈巧的手，並經過長時間的鍛鍊，以成熟的技巧，創作出傑出的作品。

　　當我們注視著這個世界時，天空佈滿了星星，地上充滿了石、樹、鳥、獸、人及都市等等千千萬萬的東西。我們學著去認識這些對象，去觀察這些現象，但從沒有看夠或全部瞭解的時候。

　　藝術家們用眼睛去觀察，用思想去發掘，卻比一般人認識得更清楚。他們把察覺到的和練習好的技巧聯合起來，在他們的藝術作品上表現出這個世界。他們不僅表現出這個世界，並且告訴了我們，他們對此世界的感覺。

　　例如，當一位藝術家畫日落時，他會讓我們知道他早已注視到的落日的餘暉，並且使我們深深的感覺到他對日落及遠山慘淡的感觸。一件成功的美術作品誕生時，就能表現出這種畫家的思想及感觸。

　　一位畫家會選擇許多東西作題材——一棵樹、一條河、一棟房子、一個人物等等，就像小說家選擇小說的題材一樣。畫家不僅描繪出對象的外表，更重要的是他還為了表現自己的感觸，特別強調其題材的一部分，由此而改變了它的外表。所以繪畫並不是模仿、抄寫。一位畫家想到他的題材，而作精確描繪，表現他的感觸時，一件藝術品就開始誕生了。一幅畫的基本要素是線條、造形、空間、光線及色彩，一位畫家必須遵守的基本要點是對稱、均衡、韻律、對比及統一。

　　我們彼此表達我們的感觸時，通常是用語言。繪畫是靜的，畫家用藝術的語言告訴我們他想說的話，假如我們很清楚的了解這些語言，那麼我們就能清楚的了解一幅畫了。了解帶來了鑑賞，鑑賞帶來了愉快。

　　在這《藝術欣賞階梯》一書中，首先以線條、造形、空間、光線、色彩，以及對稱、均衡、韻律、對比、統一等美學觀點，蒐集三十七幅古今世界名畫，並有六十餘幅參考圖版，作一淺顯的介紹，每一項目約以三至五幅畫作說明，作為藝術欣賞的初步進階。我們先以五幅畫來說明線條，也可以說是以線條的觀點來欣賞這些名畫。我想對於初學繪畫，或者對藝術欣賞有興趣的讀者們，能夠順序的看完這本書，一定會有所收穫，並進入藝術和美學的殿堂之門。

約翰‧辛格‧沙金筆下的在野外寫生的莫內（局部）　油彩‧畫布　1887

保羅‧克利　陶醉狀態化身　油彩‧畫布　51.8×37.5cm　1929　科隆路德維美術館藏

吉姆‧丹因(Jim Dine)　快樂的調色盤　油彩‧畫布‧玻璃‧紙　152×102cm　1969　科隆路德維美術館藏

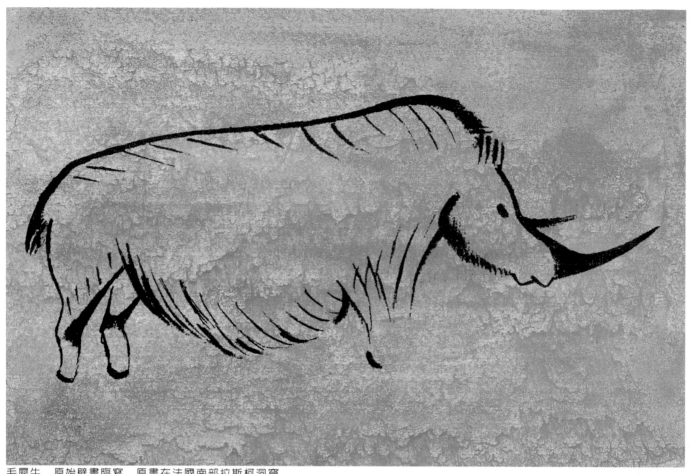

毛犀牛　原始壁畫臨寫　原畫在法國南部拉斯柯洞窟

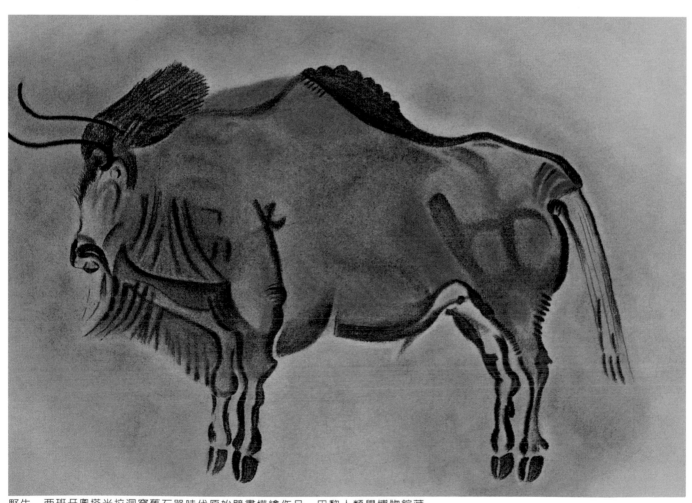

野牛　西班牙奧塔米拉洞窟舊石器時代原始壁畫模繪作品　巴黎人類學博物館藏

毛犀牛與野牛

原始繪畫
primitive painting

　　兩萬年前舊石器時代，當人類住在山洞中的時候，就開始畫畫了。這幅畫〈毛犀牛〉是用摹寫照像的，原畫是在法國西南部的拉斯柯洞窟壁上。畫的題材是那個時代的一隻毛犀牛，這位獵人畫家用一種帶顏色的碎石塊，很清楚的畫出他打獵時所見到的野獸。拉斯柯洞窟發現的古老壁畫題材，除了毛犀牛、野牛，還有飛奔的野鹿、粗壯的猛獁象，豐富多彩。

　　線條是繪畫的開始，它表現出物形輪廓。它可以連續，也可以斷續，可以粗也可以細，可以清晰或模糊的表現明朗的、愉快的或是晦暗柔弱沈悶的感覺。

　　現在我們從這隻犀牛的尾部看到牠的背部，體會這幅畫的線條之變化。從尾到背，由強烈的連續的線條，變為絨毛狀的線條，即終止下來。接著由四條短而煽動的頸毛，線條又開始了，分出了牠的角，每個角都像刀叉一樣銳利。而後線條又變得很細，含糊的畫出牠的頸部。短的線條表明犀牛腰上的長毛。透過這些不同的線條，洞窟時代的人們使我們了解他們對犀牛的印象——牠有強壯的背、尖銳的角及長的毛。

法國洛特縣卡布爾勒村貝克・梅爾洞窟　猛獁象　舊石器時代
高140cm

法國拉斯柯洞窟　主洞壁畫　舊石器時代

　　我們還可以從線條的筆勢，看出牠的動態。背上的線條也表現出牠的軀體是圓形的。線條不管如何總能引導著我們的視線，看出這位畫家所想叫我們注視的某一部分。

　　線條在一幅繪畫中，作用很大，透過線條可以顯示出一種律動。假如你想實驗一下，以得到一些經驗，那麼你就取一張紙，依照這隻犀牛的線條，從背上的短線條作反方向畫，即在犀牛身上的斜線條，與圖片上的樣式用相反的方向畫出，腹部的線條亦同樣的畫出來。如此，你就可以體會到，線條運動的結果是極不相同的。

　　遠古人類在穴居洞窟時代留存至今的繪畫，除了法國的拉斯柯洞窟壁畫之外，還有西班牙北部聖坦德縣的奧塔米拉洞窟，奇蹟般地遺留著許多精彩的野牛壁畫。據考證這是至少一萬五千年至兩萬年前冰河時代的人——舊石器時代的馬格德林文化期留下的作品。洞窟天井十五公尺的壁面，畫滿人體、動物和幾何學模樣。〈野牛〉是其中一幅壁畫的摹繪作品，運用非常粗獷有力的線條，勾勒出野牛的造形，洋溢著原始野性之美。

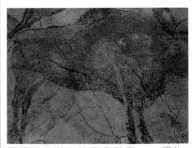

西班牙奧塔米拉洞窟壁畫　野牛
長195cm　舊石器時代

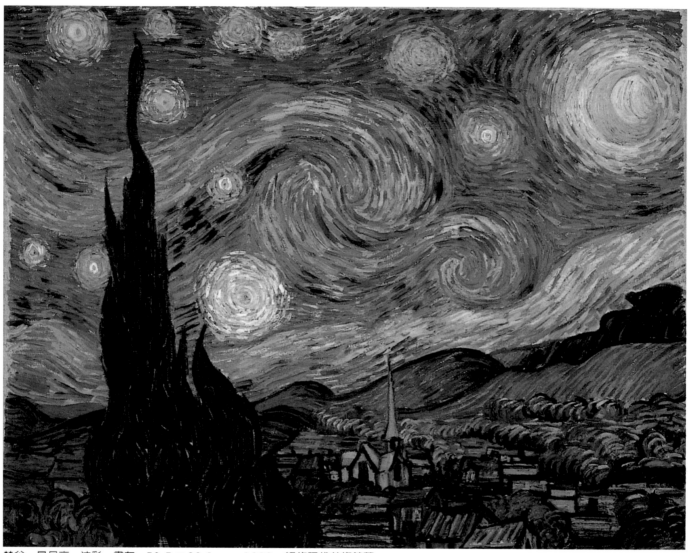

梵谷 星月夜 油彩·畫布 73.7×92.1cm 1889 紐約現代美術館藏

星月夜

梵谷
Vincent Van Gogh

　　文生‧梵谷（Vincent Van Gogh, 1853-1890）近代荷蘭畫家。他的線條充滿了強烈的力量，猶如雕刻家的作品一樣強烈及清晰。一筆線條緊接著一筆線條，因此在他的畫中，這些線條所形成的造形和輪廓都同樣的好。附圖是他所作的一幅題名為〈星月夜〉的畫。畫面上的線條差不多一樣的粗細，一排排地列在山上，像從左邊向右邊進行，帶來動勢的感覺。

　　這些線條，除了房屋及高聳入雲的教堂外，都是這樣的，並且向後曲捲著，越捲越高。畫面左邊的是插入天空的絲柏。梵谷很喜歡畫這種樹，在他的畫中常有絲柏出現被風吹著，有動態感。梵谷寫給弟弟西奧的信中說：「絲柏一直是我喜愛的題材。我愛畫它們就像愛畫向日葵。」

　　梵谷在阿爾與高更的共同生活破裂，發生了割耳事件，梵谷被送進聖雷米的精神病院。〈星月夜〉就是在聖雷米療養中畫成的一幅畫。

　　梵谷在一八八八年四月給弟弟西奧的信中寫著：「有絲柏的星夜或麥田成熟的星夜，我還沒有畫過，這裡的夜空真美！」一年後他筆下的星空，卻與這詩一般的美無緣，而是表現出異常緊張的氣氛。

　　聖雷米的街景，沈睡在深夜裡。藍色的夜空佔了畫面三分之二的位置，看來有如太陽一般發出強烈光線的月亮，與閃爍的十一顆星星，浮現在夜空中，雲彩像漩渦。梵谷的星空，不只是自然現象的形象化，而是他的幻想與意志的顯現。

　　伸向天際的一棵晦暗絲柏，象徵著梵谷患了精神病的孤獨的靈魂。

　　梵谷是一位極信仰宗教的畫家，他愛世界、廣大的天空。他所畫的月亮及星群都具有眩人的光彩閃耀在天空。在他的繪畫中，使我們對夜空的美，發生驚嘆，就像梵谷在描繪夜空時對它的驚嘆一樣。他用極鮮艷的線條，使月亮及每一個星星旋轉著，連接著，表示它們正在橫過銀河。他把這些星星從畫面上一個個的分開來，以告訴我們他的興趣，並用線條來激發自己，以表現他的這些情感。梵谷在一八八八至八九年間，另外畫了一幅〈隆河的星夜〉，河水映照橋上的燈光以水平線條描繪，河畔有一對情侶在散步，星星雖然也在夜空閃耀，但顯得沈靜。

　　梵谷的這幅〈星月夜〉非常受人激賞，名歌星 Don McLean 在紐約現代美術館欣賞這幅畫後寫了一首曲，並親自演唱。其中有一段歌詞如下：

> 在這繁星閃爍的夜晚，塗上你喜愛的藍與灰
> 用你那洞悉我心靈暗處的眼，守望著夏季的天候
> 山坡上的陰影，描繪出樹林與水仙花
> 從亞麻般白色的雪地裡，捕捉那微風與冬的寒意
>
> 星光閃爍的夜晚，火焰般燃燒的花朵放出耀眼的光芒
> 在紫色薄霧裡旋轉的雲，一片湛藍反映在文生眼裡
> 色彩漸漸轉變了，晨間的田野，琥珀色的穀粒
> 那一張張滄桑、多皺紋的臉龐，在藝術家的手撫慰下舒緩了痛苦
>
> 他們不能懂你，愛你，但你的愛依舊如此真摯
> 而當你內心已無希望存留，在星光閃爍的夜晚
> 像愛人們經常做的，你結束了自己的生命
> 但是我告訴你，文生，這世界上沒有一個人像你這麼美好

梵谷〈星月夜〉中的月亮

梵谷〈星月夜〉中的星星在轉動閃耀

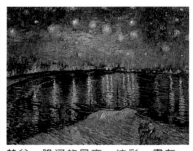

梵谷　隆河的星夜　油彩‧畫布
72.5×92cm　1888-89　巴黎奧塞美術館藏

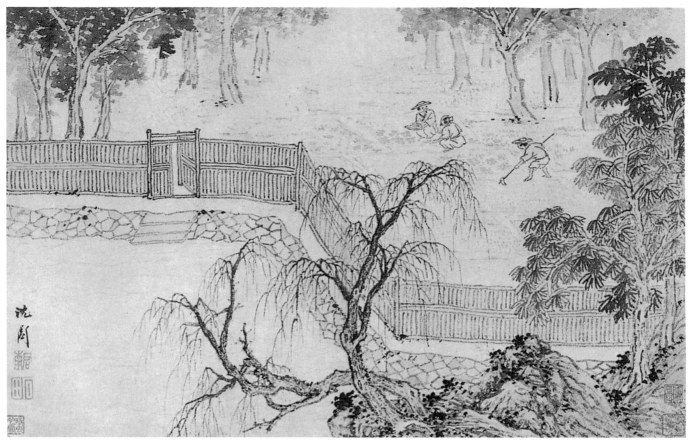

沈周（1427-1509） 柳外春耕圖（山水圖冊） 水墨‧紙 每幅38.8×60.4cm 美國納爾遜‧阿特金斯美術館藏

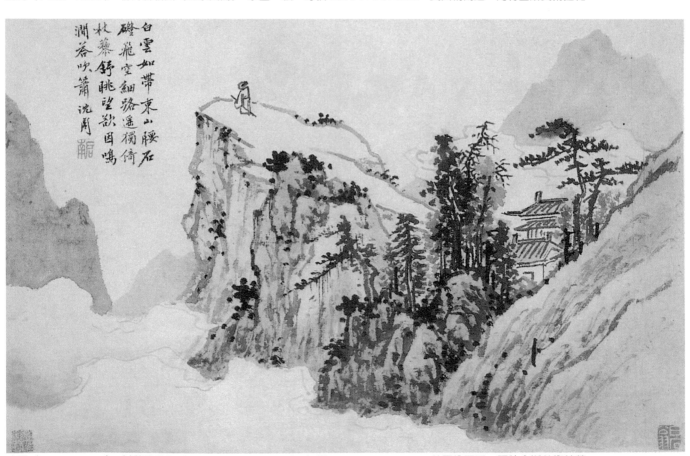

沈周（1427-1509） 杖藜遠眺圖（山水圖冊） 水墨‧紙 每幅38.8×60.4cm 美國納爾遜‧阿特金斯美術館藏

柳外春耕圖／杖藜遠眺圖（山水圖冊）

沈周
Shen Chou

沈周被稱爲南宗畫再興的功臣，是一位在野的文人畫家，在中年時學黃公望，晚年傾向於吳鎮。此外他還學會了很多畫家的畫法，同時又愛好遊山玩水，見聞廣博，在繼承了古人優越傳統之後，融合各家技法創立了自己的風貌。他喜歡在深夜讀書、寫詩與思索，現藏於國立故宮博物院的〈夜坐〉是他晚年的作品。他的作品雖然很多，但是眞蹟很少。因爲他的名氣很大，不少畫工都在模仿他的畫來謀生，所以贋品很多。現在，美國波士頓美術館藏有他的〈山水大冊頁〉和〈十四月夜卷〉。這裡介紹他的幾幅一般人少見的〈山水圖冊〉，現藏於美國密蘇里州堪薩斯城納爾遜・阿特金斯美術館。

沈周（1427-1509） 載鶴泛湖圖（山水圖冊） 水墨・紙 每幅38.8 × 60.4cm 美國納爾遜・阿特金斯美術館藏

這幅山水畫〈杖藜遠眺圖〉（左頁下圖）以濃淡墨繪成，沒有著上其他色彩。在結構上簡潔嚴謹，筆法蒼勁，毫無粉飾，表現非常率眞。墨色亦秀潤。畫面左上方有沈周的題款及「啓南」的印章和他寫的一首詩「白雲如帶束山腰，石磴飛空細路遙，獨倚杖藜舒眺望，欲因鳴澗答吹簫。」這首詩正是這幅畫的題意，感興氣氛很濃。圖右下角還有「白石翁」的印章。此畫之磊落而又蘊藉，顯示出他性情敦厚，學問深邃，胸懷坦率。圖右邊，他畫了濃黑的松樹，用扭曲的線條來表現樹幹和樹枝，用小墨點來表現簇簇松針。他的線條告訴我們形狀的邊稜和形狀的本身，像梵谷一樣，他表現了他對樹木的感觸。把樹木描繪在山谷中和硬石的裂罅中。他用較多的水，一點點的墨勾出了他在雲霧中立於高高的山崖上。沈周畫完他的畫，把他的詩題在左上方的天空一角。

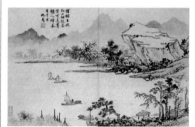

沈周（1427-1509） 揚帆秋浦圖（山水圖冊） 水墨・紙 每幅38.8 × 60.4cm 美國納爾遜・阿特金斯美術館藏

〈山水圖冊〉共有六幅，其中，一至五幅爲沈周所畫，第六幅爲文徵明所畫。前面我們欣賞的是其中第二幅，這裡再介紹〈山水圖冊〉中的第一幅〈柳外春耕圖〉（見左頁上圖）。沈周以穩健的墨筆線條畫了一排竹籬笆與一扇門，從畫面左中上方一直貫穿到右中下方，周圍的角落畫上幾棵樹，和三位耕作的農夫，還有一道石牆，都是運用線條一筆一筆直接勾繪出所有物象，線條透過沈周的畫筆化爲沈穩的自然形象。從沈周的畫中，可以充分體會出中國明代畫家優遊自然的藝術人文趣味。

沈周，字啓南，大家稱他爲石田翁，又稱白石翁，江蘇長洲人（今之吳縣）。生於明宣德二年（公元一四二七年），逝於正德四年（公元一五〇九年），享年八十三歲。相傳沈周平易近人，中年以後，漸漸聞名，當時求畫的人很多，每天清早，大門未開，遠方來求畫者的船隻已塞滿蘇州河的兩岸。有時往往因無法應付，只好命他的學生摹寫，因此雖係其親筆題誌的畫，也未必是眞蹟。

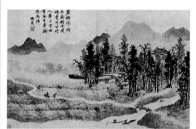

沈周（1427-1509） 曠野騎驢圖（山水圖冊） 水墨・紙 每幅38.8 × 60.4cm 美國納爾遜・阿特金斯美術館藏

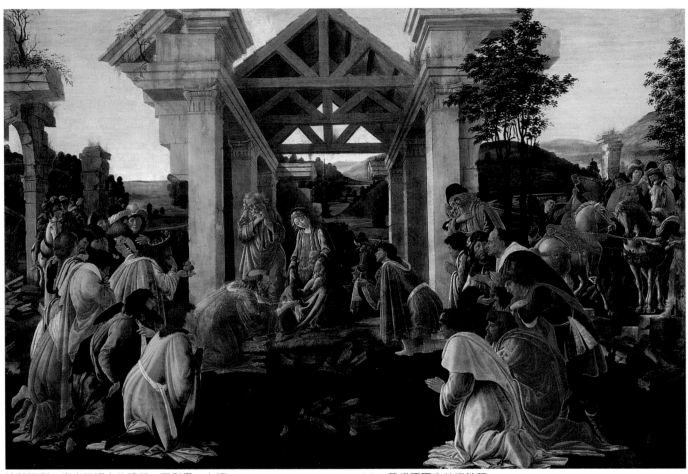

波蒂切利　東方三博士的禮拜　蛋彩畫・木板　70×103cm　1481-82　華盛頓國立美術館藏

東方三博士的禮拜

波蒂切利
Sandro Botticelli

在美術史上，有不少成功的運用線條來表現的畫家，義大利文藝復興時期的畫家波蒂切利（Sandro Botticelli 1445-1523），就是其中的一位。他的蛋彩畫及油畫，都用極美的線條表現，有「東方畫家」之譽。

線條是他畫中的精髓，他用曲線作出造形的大綱，並且運用焦點的集中，以構成畫面的重要部分。例如他的代表作〈東方三博士的禮拜〉，你若在畫面上作一對角線，就可以看出這些人體，都有一個共同的姿態，尤其是頭手以及他們所穿的長袍的曲線，這些線條都吸引著我們的視線集中於聖母與聖子基督身上。幾匹很有精神的馬，被一群人包圍起來，離畫面的中心點很近，但絕不凌亂。

畫面上共有四十個人物，波蒂切利的畫筆安排他們很調和的分成群，沒有紊亂的感覺。幾處廢墟，構成了畫面的重心，這些廢墟並不是畫家創造的，而是當時的義大利有很多如此的廢墟，有一些一直保留到現代。

這些人都是翡冷翠鎮上的人，波蒂切利就在此地作畫。當時有名的梅迪奇家族是此地的統治者。這幅畫，包含著幾處風景和聖經中的人物，以加重宗教的主題。

線條是造形的輪廓和造形之間的分界線。它在一幅畫上引導著我們的視線，並能表現出生命及韻律。

波蒂切利先後畫過數幅同一題材的濕壁畫，雖然構圖和畫中出現的人物數目不同，但是都表現出他對線條運用的高超能力，特別是配合鮮艷色彩的勾繪，他擅長以柔美曲線刻畫出人物造形的婉約柔和之美。例如倫敦國家畫廊就藏有一幅他的〈東方三博士的禮拜〉，是一幅圓形畫面。據說此畫中，前景（下方）正面向的青年就是波蒂切利的自畫像。他常在畫中加入自己的畫像。

波蒂切利是翡冷翠人，幼時當過金銀匠學徒，後來學習繪畫。他的畫題材都以神話和英雄人物為主，代表作有〈春〉和〈維納斯的誕生〉，並為著名詩人但丁的《神曲》作過精美插畫，畫風細膩精巧。

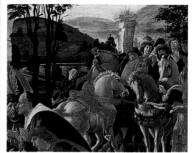

波蒂切利　東方三博士的禮拜（局部）蛋彩畫·木板　1481-82　華盛頓國立美術館藏

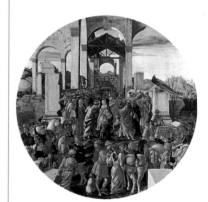

波蒂切利　東方三博士的禮拜
蛋彩畫·畫板　直徑131.5cm
1473　倫敦國家畫廊藏

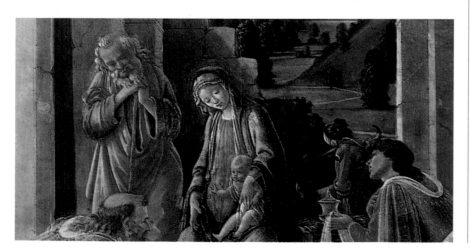

波蒂切利　東方三博士的禮拜（局部）　蛋彩畫·木板　華盛頓國立美術館藏（左圖）

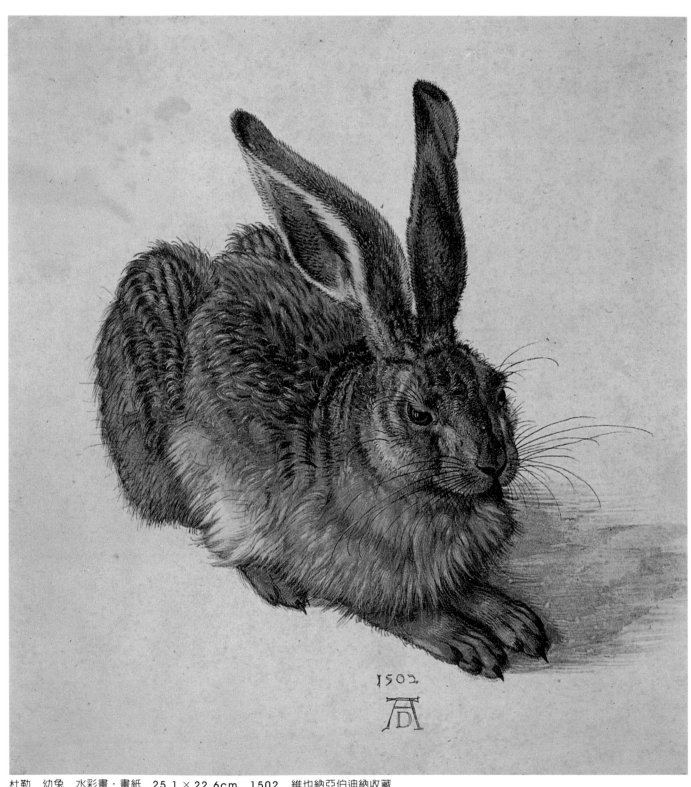

杜勒　幼兔　水彩畫·畫紙　25.1×22.6cm　1502　維也納亞伯迪納收藏

幼兔

杜勒
Albrecht Dürer

　　線條美在形式美中佔有重要地位。有形體的事物，離不開線條，線條不同，所體現的情感也不同，直線、曲線、折線等各有一定的美學特徵。美術史上有許多美學家都對線條及其構成的形體美進行過分析與說明。例如英國的荷加茲指出：蛇形線條是最美的線條。美國的帕克則說：彎曲的線條帶有柔軟、肉感與鮮嫩的性質。

　　這裡我們舉出一幅德國畫家杜勒 (Albrecht Dürer 1441-1528) 的一幅畫〈幼兔〉，說明線條的運用。他在此畫中把彎曲的線條描繪得非常逼真，確實讓我們看出對象（幼兔）帶有柔軟、肉感與鮮嫩的性質。

　　杜勒所畫的兔子，線條一筆一筆的描繪，筆觸非常細膩，連眼睛和鼻子周圍的鬚都歷歷可數。像毛、耳朵、足趾等細部線條的刻畫，使這幅作品有不可思議的寫實性。我們越研究牠臉上的表情，越會覺得牠也在研究我們，不但是用眼睛，更是用耳朵。

　　杜勒相信畫者要有廣博的知識，才能由畫匠升格爲畫家。他說：「繪畫要達到眞實動人而可稱爲藝術的境界，是很困難的，需要長時間地訓練你的手，使它能夠運用自如。」

　　「長期的努力與磨練，是使畫藝出類拔萃的唯一途徑。」杜勒又說：「一個人如果從不相信自己創新的能力，而一味因襲舊法，人云亦云，不敢深入內省，他一定是笨得出奇。」

　　杜勒生於德國紐倫堡，父親是個金匠，母親是金匠之女。他從小在父親訓練下，學習製造美麗的戒指、杯子、項鍊及其他珠寶首飾。但十三歲時，卻立志做個畫家。他以油畫、水彩、素描、銅版雕和木刻成名，一生都在不斷學習，熱愛知識一如繪畫。杜勒是德國人文主義美術劃時代的人物，也是德國盛期文藝復興的主要代表畫家。

　　杜勒作了很多風景畫，同樣運用線條的節奏表現，使畫面像詩般富有韻律美。

杜勒　自畫像　油彩・羊皮紙（現貼於畫布上）　56 × 44cm　1493　巴黎羅浮宮美術館藏

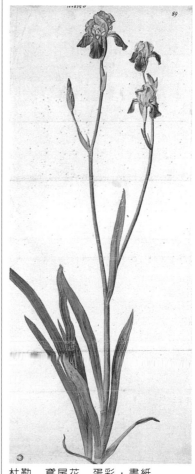

杜勒　鳶尾花　蛋彩・畫紙　770 × 310mm　1506

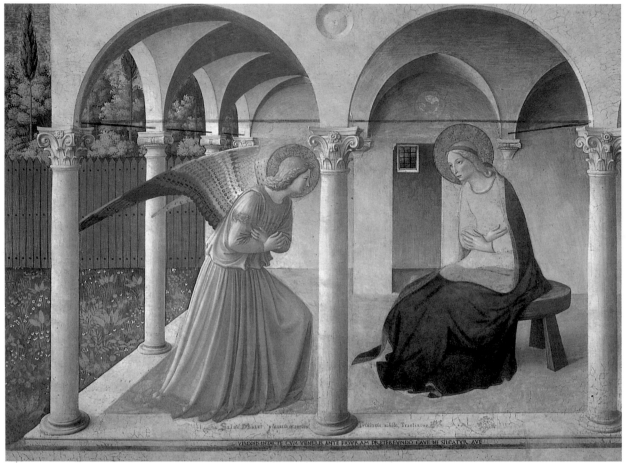

安吉利科　受胎告知　濕壁畫　216×321cm　1440-50　翡冷翠聖馬可美術館藏

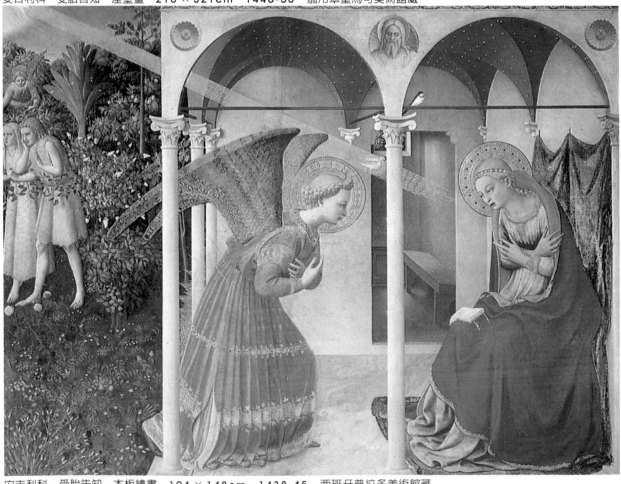

安吉利科　受胎告知　木板繪畫　194×148cm　1438-45　西班牙普拉多美術館藏

受胎告知

安吉利科
Fra Angelico

文藝復興的重要畫家安吉利科（Fra Angelico 1387-1455），原是一位僧侶，他在義大利翡冷翠的聖馬可修道院中，畫了一幅很有名的壁畫〈受胎告知〉。

他曾受過美術教育，對於人物繪畫方面有很好的技巧。他的這幅題名為〈受胎告知〉（Annunciation，天使加百列奉告聖母瑪利亞，耶穌將降生之事）的壁畫，使我們感覺那天使自天上降臨，經過一塊可愛的風景區，這片風景，安吉利科畫在畫面的左邊。從拱道中看去，我們可以看到幾棵樹、一段籬笆和一片花草。天使張著雙翼下跪，聖母瑪利亞坐在畫的另一端。每一個拱門，都像一個畫框的形式，並且用一個人物來陪襯。兩者之間用同樣的柱子分開，因此這幅畫的每一部分彼此配合得非常適當。

此畫的作者特別強調拱形的天花板，這種半圓的黑影，其形式和天使的翼相同。陰影引導著我們注意到坐在天使對面的聖母。她坐在接近拱門的中心，頭上有黑色的圓頂，使我們能特別注視她的面部。在她的後面，是一個開向一邊的小門，和一間空無一物的房間。

自希臘時代以後，對於繪畫的知識，已非常的多了。安吉利科根據這些方法，在繪畫上表現出空間及深度。他善用光線及陰影，施以濃淡的薔薇色，表現清明之美與對信仰的虔敬。所以他的人物造形都是簡單而且非常的單調，有別具一格的美。另外，走廊下地板上的直線暗示出深度及距離，這種暗示就是運用了透視畫法，使畫面造形帶有遠近感覺。

安吉利科是義大利僧侶畫家，俗名古依多第·彼埃特羅。他的活動是在義大利文藝復興初期。作品受中世紀影響。後來在透視和解剖學方面，發展了喬托的傳統。內容大都描繪宗教信仰，繪畫風格趨於寫實。

安吉利科在聖馬可修道院畫了〈受胎告知〉壁畫外，尚畫了另一幅〈受胎告知〉繪畫（左頁下圖），收藏在西班牙馬德里的普拉多美術館。這幅〈受胎告知〉與前述壁畫構圖相近，但色彩較為鮮麗，畫面多了一道聖光照射瑪利亞，左方是天使驅逐亞當夏娃出樂園的情景，在造形上更明確顯示有一對雙翼的天使來朝拜年輕的聖母瑪利亞，告訴她懷孕了，救苦救難的基督將要出世。這幅畫描繪得非常精緻。

安吉利科〈受胎告知〉一畫中的天使加百列

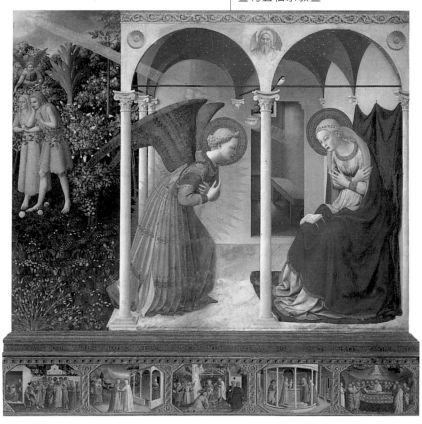

安吉利科的〈受胎告知〉陳列在普拉多美術館，下方加上木板裝飾，並畫有五幅宗教畫

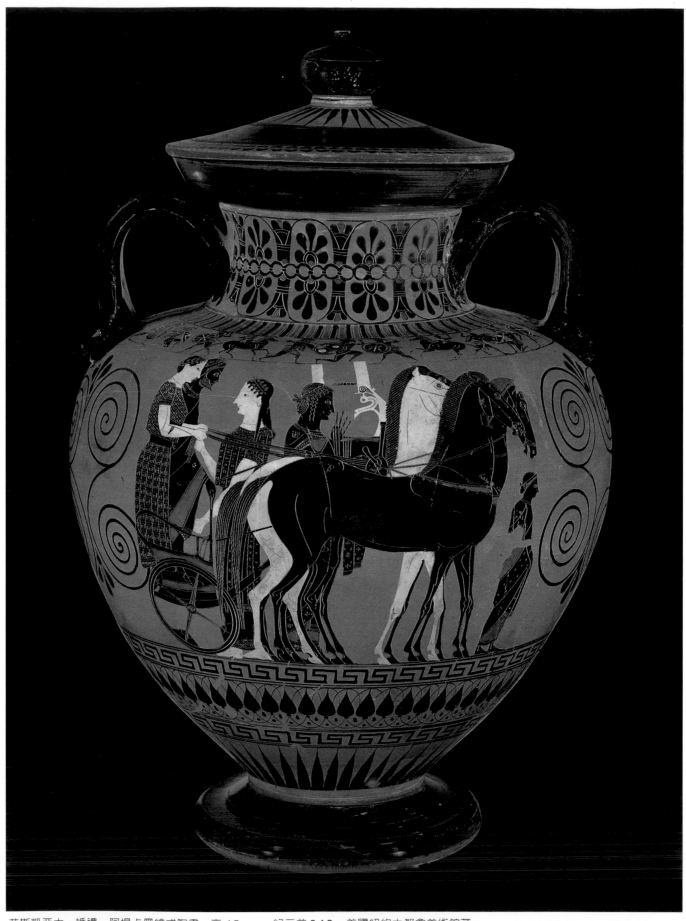

艾斯凱亞士　婚禮　阿提卡黑繪式陶畫　高47cm　紀元前540　美國紐約大都會美術館藏

婚禮

艾斯凱亞士的希臘瓶畫
Exekias

艾斯凱亞士　婚禮（局部）

　　造形是線條形成的輪廓，有高度及寬度，本質上是平面的。古希臘的容器的表面以及壁上的裝飾，均繪有很多造形優美的繪畫。

　　艾斯凱亞士（Exekias）是一位古希臘的畫家，他在一個陶瓶的表面畫了一幅〈婚禮〉的繪畫（收藏在紐約大都會美術館）。

　　這幅陶畫每一個形體都是平面的造形，具有優美的線條。從這些造形的變化，我們可以想像出畫面的人物及馬匹是一匹接在一匹的背面的，在一個平面上，他把重疊的物象處理得前後分明。

　　例如在此畫中，他畫了一匹白馬，表示出一輛車是由兩對馬拉著的。如果他把那匹馬畫成黑色，我們就很難看出那兩匹是一對。同樣的，男女的臉部也是這樣的畫法。

　　新娘正坐著車，馬夫站在她的後邊，在馬匹的後面，站著一個人，這個人可能是彈著琴的太陽神阿波羅，畫面上的每一個人物都有著明確的造形。

　　我們不但欣賞那美妙的線條所構成的好幾個造形，同時，衣飾上的美麗圖案和他們那不同的髮型，也是值得欣賞的。但更重要的是這些造形的本身，清晰的、優雅的佈滿在花瓶的圓面上。由此可以想像古希臘的畫家們，對造形的處理具有相當圓熟的技巧。此外，古代的畫家慣用側面表現人體，他們用側面表現人物比用正面來得好。古希臘遺留下來的繪畫——描在陶瓶上的繪畫，很明確的顯示了此一特色。

　　西元前六世紀雅典成為希臘最大陶器生產中心；希臘瓶畫達到了發展的高峰。這時瓶畫藝術經歷了兩種主要樣式——紅底黑花式和黑底紅花式，前者簡稱黑繪式瓶畫，後者簡稱紅繪式瓶畫。這一件希臘瓶畫是黑繪式瓶畫，在漆深紅色底子上用黑色釉彩塗繪人物和景物，以小刀刻出細部圖紋。希臘瓶畫所描繪的主題，有表現神話故事，也有描繪日常生活情景的畫面。

紅繪式希臘瓶畫（局部）　紀元前440　波士頓美術館藏

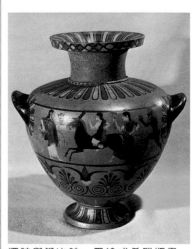

酒神與鍛冶神　黑繪式希臘瓶畫
高41.5cm　紀元前6世紀　維也納
美術史美術館藏

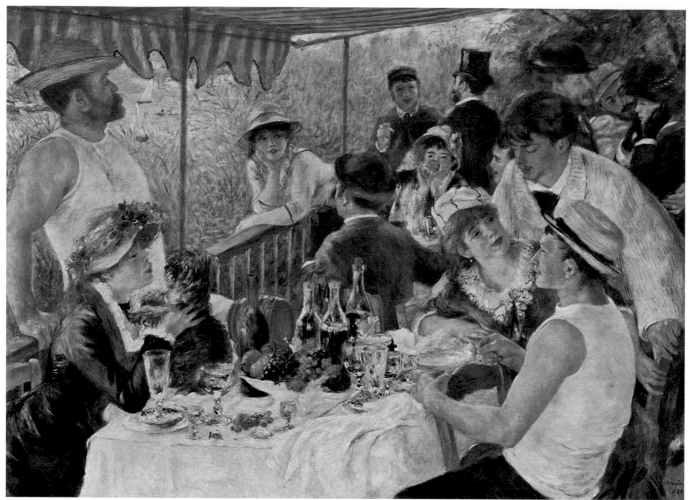

雷諾瓦　船上的午宴　油畫・畫布　127×175cm　1881　華盛頓菲利浦收藏館

船上的午宴

雷諾瓦
Auguste Renoir

　　安吉利科之後的四百年，法國誕生了一位大畫家雷諾瓦（Auguste Renoir 1841-1919）。他也畫了一幅有拱形走廊的畫，但並不是古老的建築物，而是以船上布篷架作背景。這幅畫題名〈船上的午宴〉現為華盛頓的菲力浦所收藏。

　　我們在這幅畫中可以看見一群男女，把船靠在岸邊，舉行午宴，他們正吃著午餐，每一個人都是愉快而輕鬆的。在此畫中，作者把許多不同的造形，很有技巧的混合在一起。這些造形有瓶子、酒杯、桌上的許多水果，和一群不同形態的人物，特別是他們所戴的帽子，每一個人都不相同。這些人物從畫面的前方一直伸延至後方。有的人弓著腰，有的人則半弓著腰。

　　雷諾瓦的畫，特別著重於線條、造形、空間、光線和色彩方面的表現，在這幅畫上他對這些要素，都能一一的注意到，並且對人物的面部，刻畫得極為巧妙，例如圖中那位倚在船板上沈思中的少女。他特別喜歡表現這種題材。

　　在這幅畫面上，雷諾瓦所描繪的是以現實生活為主題。左邊那位女人正和她的小狗交談著，她把小狗放在面前的桌上。在船柱邊的那位較遠的小姐正喝著杯中的酒。穿著黑袍的女人正梳著頭髮，一位青年男士站在旁邊讚美著。總之，他在畫面上表現出一個有生氣的，不拘禮節的氣氛。我們欣賞這幅畫，應特別注意到這幅畫的細節，以及用以填滿整個空間的主題——人物造形。

　　印象派畫家所強調的把畫架搬到戶外大自然中實地寫生作畫，在雷諾瓦的這幅〈船上的午宴〉很能說明，畫面上的人物景物都是戶外太陽光下的明麗色彩。

　　雷諾瓦出生於法國里摩日一個裁縫家庭，一八四五年定居巴黎。青少年時期畫過陶瓷，廿一歲進美術學校，受過庫爾貝影響。一八七四年參加印象派展覽。晚年患風濕症，以手縛畫筆作畫。他的油畫以光與色描繪婦女和兒童理想中的人體美及生活景象，畫面氣氛輕鬆愉快。

雷諾瓦名畫〈船上的午宴〉中的葡萄酒與玻璃杯

雷諾瓦名畫〈船上的午宴〉畫中左端抱小狗的女人愛麗·夏莉柯，當時40歲的雷諾瓦與22歲的愛麗在此重逢，此畫完成後兩人即結婚

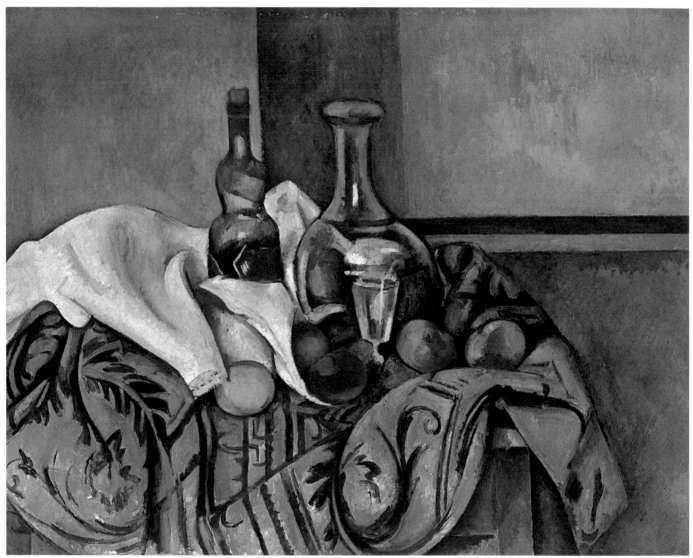

塞尚　胡椒粉瓶和靜物　油彩‧畫布　65×81cm　1890-1894　美國華盛頓國立美術館藏

胡椒粉瓶和静物

塞尚
Paul Cézanne

　　我們已看過雷諾瓦的〈船上的午宴〉一畫，在此畫中雷諾瓦畫了一群男女。他對人物發生興趣，所以以人物作主題，但也畫了一些酒瓶、酒杯和水果。而另一位法國畫家保羅・塞尚（Paul Cézanne 1839-1906），假如這天下午也參加這個午宴，他一定會樂於畫那些「靜物」，他要在人們都散了之後才開始畫，因為他需要很多時間。

　　塞尚曾被稱為「現代繪畫之父」，因為他畫了許多以前未曾有人畫過的畫。他發現了許多繪畫上的大問題，並能夠小心翼翼的把它們解決。他特別喜歡表現作品的內容及深度的感覺，例如他的作品〈胡椒粉瓶和靜物〉。他強調每一件東西的造形：蘋果、酒瓶、杯子、一塊黑花紋桌布的縐褶及桌上白布的縐褶。他把這些素材混合在一起，使我們感覺出這些東西的重量。這些造形擁擠於桌子的中央，沈重的桌布縐褶圍著它們移動及旋轉。在桌子的後面，從左至右，是一塊塊平坦的牆和地板，有一條黑色的垂直線，暗示出門是半開著的。

　　塞尚的這幅靜物，是他許多以靜物為題材的繪畫中造形很具特色的一幅。三個造形不同的玻璃瓶罐和幾個蘋果為主題，色彩並不複雜，瓶罐和蘋果的質感很強，桌布的黑色花紋在色彩上產生裝飾作用。塞尚並沒有把這些物象畫得如眼中所見的由明到暗，沒有細緻的色彩變化和古典繪畫中的立體感。他省略了明和暗的細微變化，運用概括的筆法和色彩畫出形體。塞尚並不苛求透視是否完全合理，而是考慮整幅畫是否美觀。他用色彩的塊面構成體積感，色彩本身並不十分鮮明。

　　塞尚用單純的清晰的形式畫風景及人物，予人永遠的、深刻的印象。他曾說：「要用自己的感覺去表現看得見的東西，　如此可使畫面充滿生的意義和境界。」他的繪畫和他的見解，給後來的畫家極大的啟發。

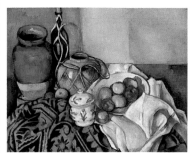

塞尚　靜物－蘋果　油彩・畫布
65.5 × 81.5cm　1893-1894

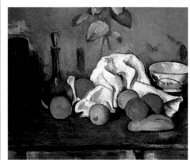

塞尚　水果靜物　油彩・畫布
46.2 × 55.3cm　1879-80　聖彼得堡
艾米塔吉美術館藏

塞尚〈胡椒粉瓶和靜物〉一畫中的蘋果與玻璃杯

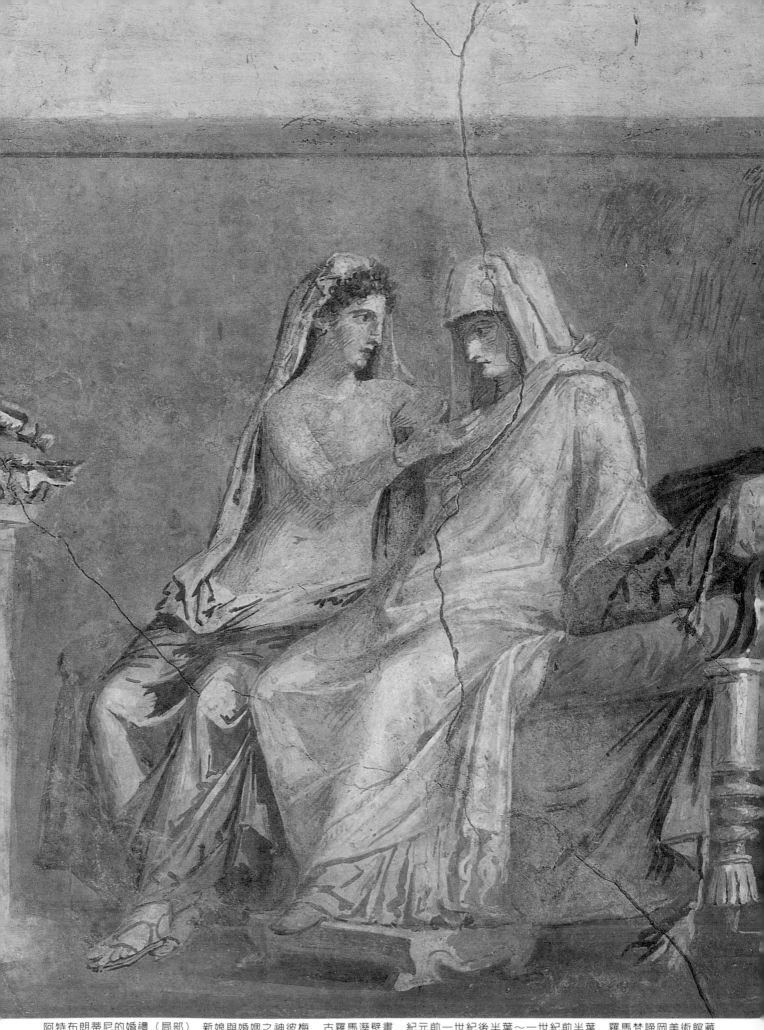

阿特布朗蒂尼的婚禮（局部）　新娘與婚姻之神彼梅　古羅馬溼壁畫　紀元前一世紀後半葉～一世紀前半葉　羅馬梵諦岡美術館藏

阿特布朗蒂尼的婚禮

古羅馬畫家
Ancient Roman Painter

在古羅馬時，有一位不知名的畫家，為一位大富翁裝飾房子，在牆壁上描繪了一幅結婚的畫面。這幅畫後來從牆壁上挖下來，變成了樞機主教阿特布朗蒂尼的藏品。也因此阿特布朗蒂尼便成為這幅畫的名字，又因為它是描繪結婚的場面，所以這幅畫的標題變為〈阿特布朗蒂尼的婚禮〉。原作是在一五九二年至一六○七年間在羅馬的艾斯克里諾山丘上發現的。長二點五公尺，古典畫家魯本斯和普桑都曾描摹過這幅古代的小壁畫，肯杜與溫克爾曼等多位著名藝術史家，都曾稱讚這幅婚禮圖。在歐洲它幾乎是無人不知的名畫。

在這幅畫上，是一群人物（共有十位人物，構成三個小組）擠在一個很小的房間內。這位義大利畫家把三個人物（包括一位母親）的造形，畫在右邊顯得很小，由此直接說明他們是在房間的背後。

畫面上所有的人物背後都是牆，中間披著白衣的新娘，不安的坐在床上，旁邊坐著的是裸著上半身的婚姻之神彼梅。男的站在金屬製的櫃台旁，其他的則在奏著樂器。這是一幅描繪古代結婚儀式的畫。畫面上的人物保持了均衡，每一個人物在構圖上均極為重要。

這位不知名的畫家，用兩種方法暗示空間的深度，第一個方法是用不同的角度表現牆壁，這些牆角都畫在很顯著的地方，可以引導我們的視線看清楚這幅畫。第二種方法，是把人物造形以兩種方法處理，右邊的人物光線強，左邊的人物光線很弱，烘托出這個房間的兩面。運用光線及黑影，暗示出每一個人物周圍的空間及氣氛，而且給予每一個人物以明確的造形。

因此，在一幅畫面裡，主題的造形可小可大，並可佔有不同的空間。這是此畫帶給我們的啟示。

這幅壁畫現藏於羅馬的梵諦岡美術館（Vatican Museum）。

根據後世美術史家的考證，有人認為這幅畫所描繪的是戴奧尼索斯與阿莉亞妮的婚禮。公認為羅馬繪畫的傑作，也是羅馬折衷風格的代表作。

〈阿特布朗蒂尼的婚禮〉一畫中引導婚禮行列的希臘神海孟，頭戴常春藤

阿特布朗蒂尼的婚禮　古羅馬壁畫　溼性壁畫　92×2420cm　紀元前一世紀後半葉～一世紀前半葉　羅馬梵諦岡美術館藏

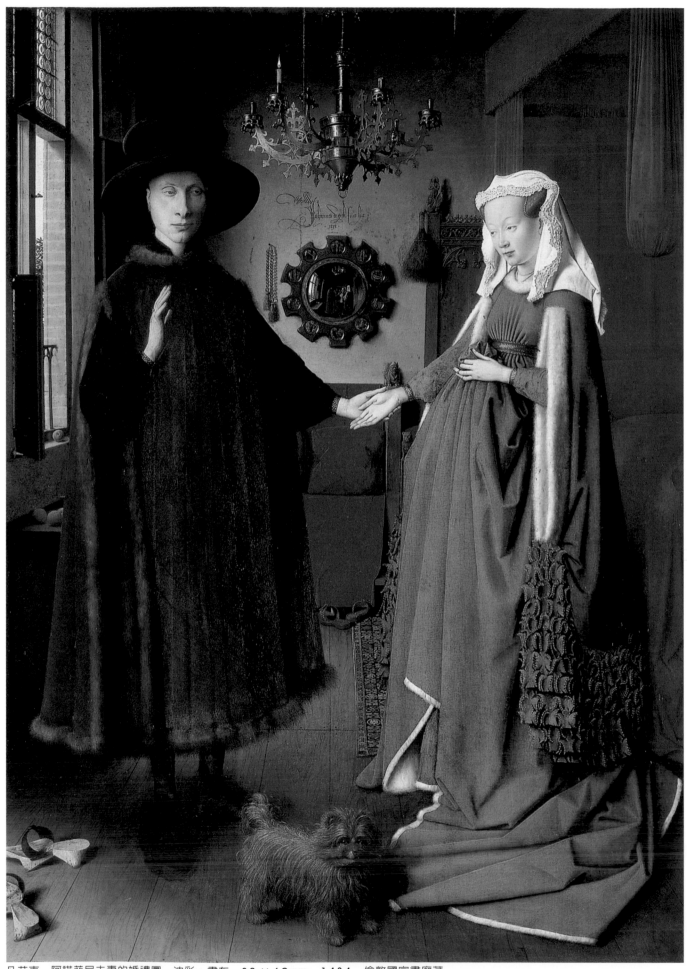

凡艾克　阿諾菲尼夫妻的婚禮圖　油彩‧畫布　82×60cm　1434　倫敦國家畫廊藏

阿諾菲尼夫妻的婚禮圖

凡艾克
Jan Van Eyck

　　大約在哥倫布發現美洲之前，有一位尼德蘭的藝術家畫了一幅畫，題材是一位義大利商人及其年輕的新婚妻子。這位畫家名為楊・凡・艾克（**Jan Van Eyck 1390-1441**）。我們可以從他和別的大畫家處，學得許多關於空間的知識。

　　凡艾克的這幅畫標題為〈阿諾菲尼夫妻的婚禮圖〉，現藏於倫敦國家畫廊。此畫背景是一個箱子形的很有深度的房間，和上一幅羅馬人結婚的壁畫不同。凡艾克用透視法來表現出深度，那些線條都不是非常精密的，因為他是以透視為主，而他雖然知道小有錯誤，但仍是畫出來了。他用光線及陰影表現出了空間的感覺，光線從窗外透進來，造成了兩個人物的影子，因此也形成了兩個人的造形，特別是那多角及褶紋的衣飾。年輕妻子的身後甚至於在床單上畫出她的影子。

　　這位畫家在表現人體的重量、小狗（畫面前方）身上的毛的美，以及從鏡子上發出來的閃光等，都處理得非常仔細，沒有忽略微細之處。因為他畫這幅畫，就像是他在一種清朗的天氣中看到的一樣。凡艾克的人物造形運用他自己創造出來的畫法，獲得了很大的成就。他把油彩薄薄的塗在另一種顏色上，而讓第一層原色彩淡淡的顯露出來。並且顏料混合時，調上較多的油。用這種方法他獲得了深度、豐富的空間感。在造形上他利用油彩仍能很柔和的在光線上，畫出一層淡淡的黑色彩。因此，他的人物造形我們看起來有真實感。

　　凡艾克筆下的這幅肖像畫，是一幅描繪結婚紀念的肖像。畫中人物是比利時布魯日活躍的義人利商人喬凡尼・阿諾菲尼，左手牽著新婚的妻子——也是義大利商人的女兒喬安娜・傑娜米。畫中出現很多景象可以證明這是一個嚴肅的結婚紀念場面，包括畫面中上遠方牆面的凸面鏡畫了鏡中映現室內情景，有一結婚公證人站在這兩位新人的中間，這個公證人後方是凡艾克自己的自畫像，而且鏡子上方牆面上畫有凡艾克拉丁文字的署名，凸面鏡的外框畫了基督生涯故事的十個場景，在基督教圖像學裡，鏡子象徵聖母的純潔。另外，上方吊燈點上燭光，鏡旁牆上掛著一串數珠，右後方是紅色臥床，左方窗邊放有橘子，左下方有一對木屐，前下方有一隻象徵忠誠的小狗，後方木椅的高背上雕有聖女瑪嘉烈特，是妊婦的守護聖人。凡艾克在這幅不算大的肖像中，畫了這麼多象徵婚姻的物象，卻沒有顯出充塞感，空間的處理非常成功。

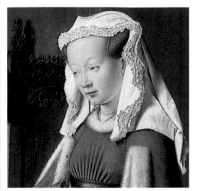

〈阿諾菲尼夫妻的婚禮圖〉中，新娘的臉龐在白布的襯托下，更能顯出光的效果，畫家刻意表現這種明麗的喜悅感

〈阿諾菲尼夫妻的婚禮圖〉一畫中，男女兩人中間遠方壁面掛著的凸面鏡，映照出整個畫幅房間的景色，有畫家自畫像、婚禮的公證人等，圓木框畫出十幅基督生涯故事

〈阿諾菲尼夫妻的婚禮圖〉一畫中，畫出許多象徵的圖像，如小狗是忠誠的象徵、窗邊橘子表示原罪與繁殖力等

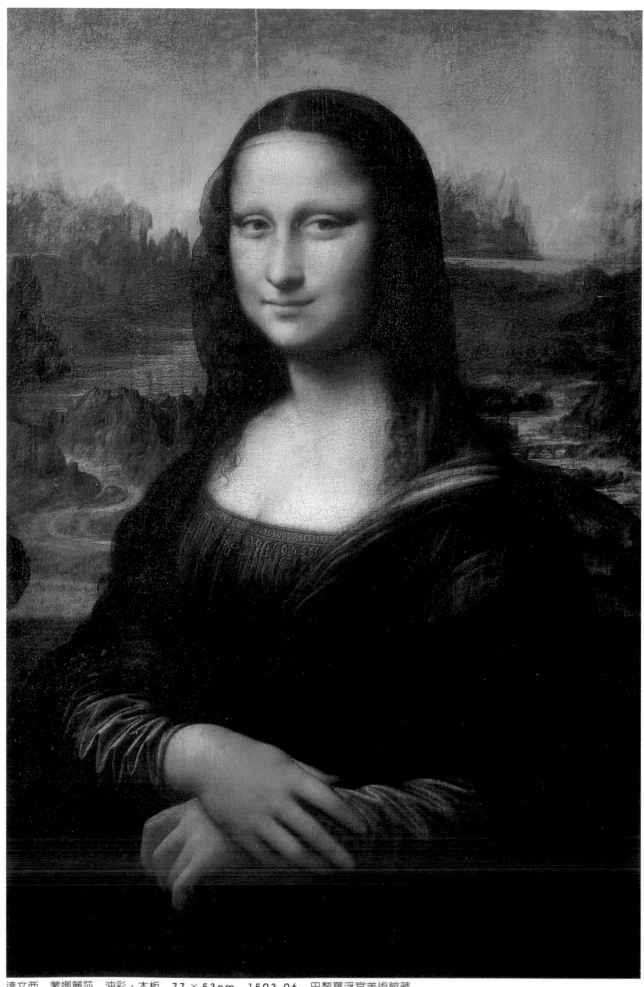

達文西　蒙娜麗莎　油彩‧木板　77×53cm　1503-06　巴黎羅浮宮美術館藏

蒙娜麗莎

達文西
Leonardo da Vinci

達文西（Leonardo da Vinci 1452-1519）是義大利文藝復興時期的一位大畫家，也是一位科學家、哲學家和工程師。因為他研究過光線，所以他的畫很能透過明暗變化的光線，顯示出空間的感覺。例如他把遠處的景物畫得很柔和，而把近處景物的造形畫得清晰而明確，完全藉光的強弱作烘托。有時近景也畫得很柔和，但那是光線在一定的角度照下來，或者在陰影下的時候。達文西如此仔細的研究大自然，當他把蒙娜麗莎畫成後，她就像有生命的人，在一個空闊的空間中。背景是光影迷濛的山水，彷彿是人跡未至的仙境。

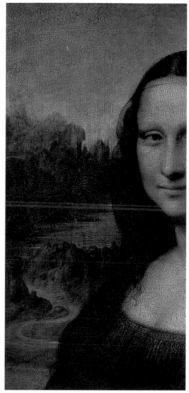

〈蒙娜麗莎〉（亦稱〈永遠的微笑〉）現藏於巴黎羅浮宮美術館。達文西作此畫時，並不像凡艾克那樣仔細的描繪每一個細節。他把細線條和造形混合得非常柔和，有一種朦朧的美感。他不僅暗示出這位女人的外表，同時也表現出這位女人的內在個性。欣賞此畫，我們應注意她那嘴角及眼角邊的柔和的陰影，那陰影顯現了她那神秘的微笑神情。

〈蒙娜麗莎〉背景的山川景色，據考證是取自達文西出生地的山水風景意象

〈蒙娜麗莎〉畫中人是義大利一個少婦，那波里人，生於一四七九年，是翡冷翠一個皮貨商的妻子。這是一幅畫到膝部的半身肖像畫，頭部是畫的中心。達文西以四年時間分析人物臉部結構，研究明暗變化，著重描繪她的容貌和動人的變化。身體微側，頭披輕薄面紗，臉帶微笑非常自然，是善於變化的內心感受的反映。在表情的微妙變化上，只有水上所起的漣漪能夠和它相比。面部表現非常柔和，讓人幾乎感覺到她那皮膚的柔嫩和富有彈性的顫動。而頸部的肌膚上，彷彿能覺察到血脈的跳動。她那別具神彩的雙眼，使得發自內心的喜悅之情躍然臉上，同時手勢也極為優美。達文西適切描繪出這位少婦的青春活力和富有莊嚴而又深情的柔美。

他的這幅畫，人物造形佔了很大空間，我們從她的頭部看過去，可見到那聳峙的山脈、山峰都迷失於雲霧中，空間在這幅畫中造成了一個很大的深度。使人感到風景綺麗又遙不可及。

達文西以後的很多畫家們，都受他的影響，在畫面的背景上，留下了遼闊的空間。

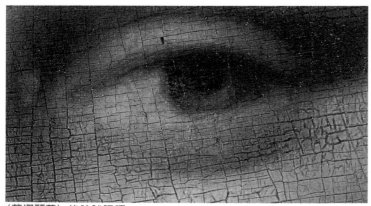

〈蒙娜麗莎〉的神祕眼睛

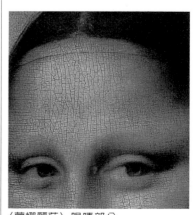

〈蒙娜麗莎〉眼睛部分

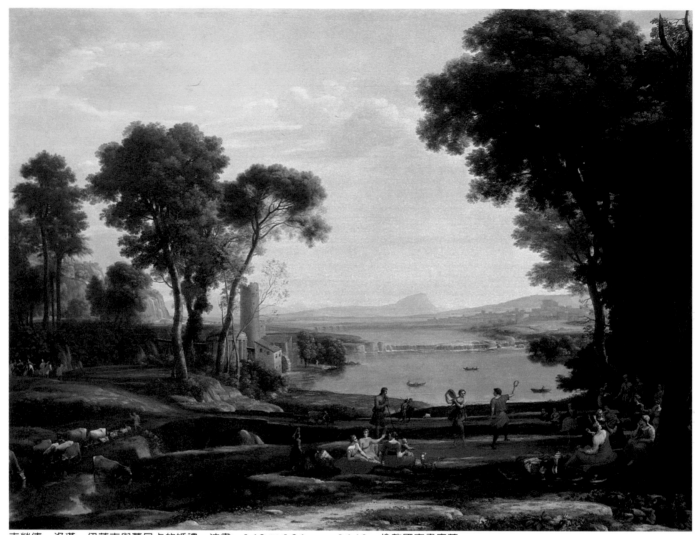

克勞德・洛漢　伊薩克與蕾貝卡的婚禮　油畫　149×196cm　1648　倫敦國家畫廊藏

伊薩克與蕾貝卡的婚禮

克勞德‧洛漢
Claude Lorrain

　　風景畫家們最注意的是空間的關係，例如法國畫家克勞德‧洛漢（Claude Lorrain 1600-1682）所畫的這幅〈伊薩克與蕾貝卡的婚禮〉，空間關係表露得非常明朗。洛漢生於法國的洛漢省，早年到羅馬跟隨泰西（A. Tassi）學畫，受其影響甚深。後來又受普桑（N. Poussin）的刺激，逐漸發展成獨特形式的理想的風景畫風。

克勞德‧洛漢〈伊薩克與蕾貝卡的婚禮〉一畫中歡樂歌舞場面

一六二七年以後定居羅馬；直接從事自然研究，喜愛描繪河畔及河邊的風景。他在羅馬附近的鄉間，度過了一大段詩情畫意的生活，常常在落日的餘暉中，尋求他最大的樂趣。

　　這幅畫的主題雖然題名為伊薩克與蕾貝卡的婚禮，但是表現的重點仍然在於自然風景的廣闊空間感。此一主題見於舊約聖經「創世紀」廿四章六十七節，名畫家普桑曾經畫過同樣題材。描繪一群男女在草地風景中歡樂歌舞的場面，左下方牧人正在趕著牛群。中景有三個漁人拉著他們的網，點綴在靜靜的河流中，對岸的線條伸展得很遠，一直畫到畫面中央。這裡有一座拱形橋，連接到畫面右邊山腳。由此，我們的視線可看到遠方的群山。太陽西下隱在右方樹叢遠方的山邊。這是一幅夕暮天氣晴朗的風景畫。

　　平常一般風景畫的畫面上，常常展開一塊空間——天幕，那是畫面中最明朗的一部分。此畫也是留出大片空間——遠方的天空。這位畫家由此襯托出樹木，他很巧妙的把數棵樹由不同的半面黑影表現出來，右邊的樹可以看出被落日餘暉所渲染的影子映在草地上。克勞德‧洛漢特別強調繪畫的空間要素，但同時也注意光線的運用。他觀察光與大氣的微妙作用，給古典風景畫打開了新境界，影響了後來的風景畫家。

克勞德‧洛漢　逃出埃及途中暫歇的風景　油彩‧畫布　113×157cm　1661　聖彼得堡艾米塔吉美術館藏

克勞德‧洛漢　康巴納‧羅曼的別墅　油彩‧畫布　68.8×91cm　1646（左圖）

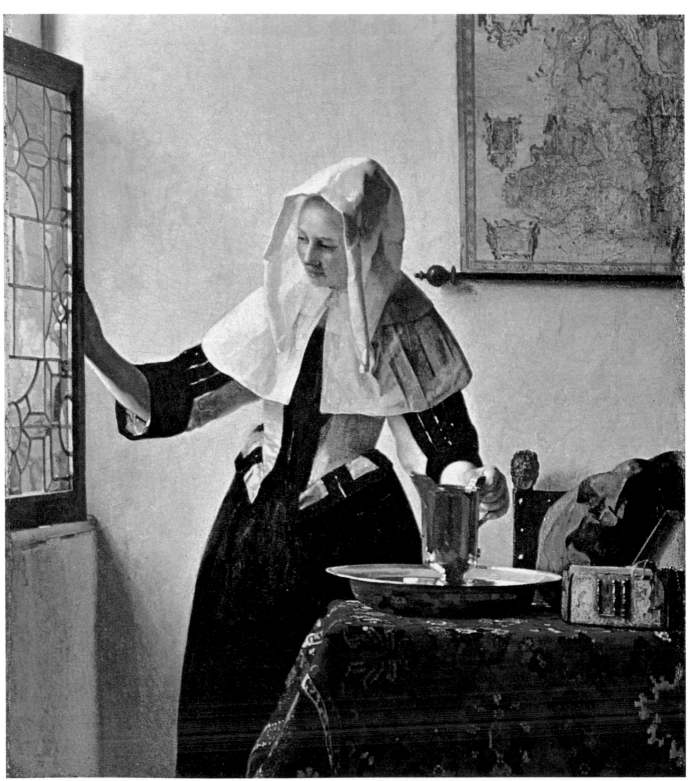

維梅爾　少婦與水壺　油彩・畫布　紐約大都會美術館藏

少婦與水壺

維梅爾
Jan Vermeer

光線在繪畫上與空間同樣的也是原素之一，它揭露出繪畫的情形。我們在一幅畫中，能清晰的看出，光線強的部分就很明朗，而在弱的一面即顯得黯淡。但如果運用不當，光線也能破壞造形。下面我們將選出四幅畫，看看畫家們對光線的表現與運用的手法。

維梅爾（Jan Vermeer 1632-1675）是荷蘭古典畫家，他住在荷蘭德爾菲小鎮上。現藏於紐約大都會美術館的〈少婦與水壺〉是他的名作。

這幅畫中，他畫了一個少婦站在窗邊。畫面右下方的桌上，我們可以看到一個金屬水壺（她左手拿著的）、一個面盆、一個精緻的箱子，以及鋪在桌上的精美華麗的桌氈。柔和的光線從窗外透進來照在少婦的上半身與手上，在她右肩上反射出光來，又穿透她那單薄的伸開的頭巾。總之，這房間似乎充滿了新鮮的空氣和陽光，因為這位藝術家除了把對象畫得清楚、平穩之外，還選擇了這些不同的事物，來表現光線，並且看清了這些東西的表面。

維梅爾畫的都是與日常生活接近的事物，他畫中的每一件東西，都富有真實感。他以很輕的筆觸，把這些物體畫得柔和而又具有質感。例如他很清楚的表現出那些金屬製品及紡織物和毛氈。當時荷蘭很多富商喜歡買他的畫，就是欣賞他這種畫風。

生長在荷蘭的畫家，似乎自然而然的就會特別注意到光線的表現。因為這裡經常是晴空萬里，有時空氣中充滿過多的水分，日光和雲層的轉變，時常影響到地面、田園的景色。今天的科學家告訴我們，光線是有其形式與實質的。維梅爾在四百年前就感覺出來了。這位著名的畫家以科學家的態度，表現了每一個在光線中的物體。例如他在一幅畫面裡的窗子上，還畫出反映在玻璃窗裡的景物。這是維梅爾的畫表現得最微妙之處。

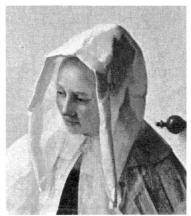

維梅爾〈少婦與水壺〉一畫中的少婦臉龐，可以看出光照在臉上的柔和感

維梅爾〈少婦與水壺〉一畫中的金屬水壺（局部），質感描繪逼真

維梅爾在一幅畫面裡的窗子上，畫出反映在玻璃窗裡的景物

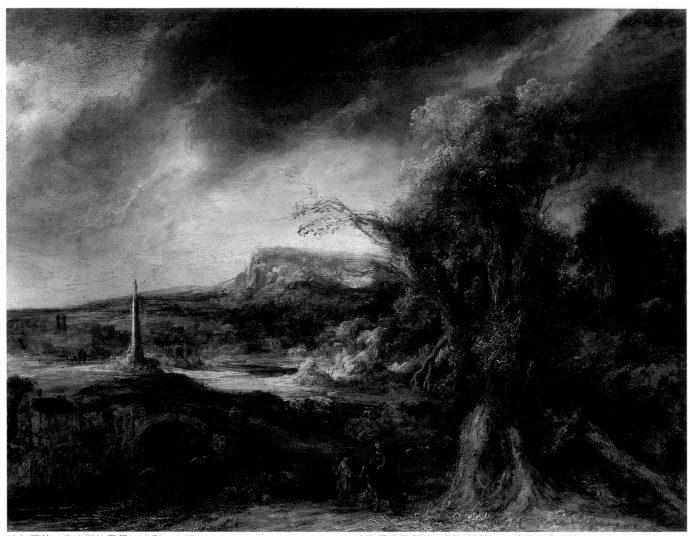

林布蘭特　有尖塔的風景　油彩・木板　55.9×72.4cm　1638　波士頓伊莎貝拉・斯杜瓦特・加德納美術館藏

有尖塔的風景

林布蘭特
Rembrandt

克勞德・洛漢在〈伊薩克與蕾貝卡的婚禮〉中，用靜穆、清晰及夕陽的餘暉，畫他的風景畫；而林布蘭特（Rembrandt 1606-1669）這位荷蘭大畫家，則用明暗層次不同的夜幕，來表現他這幅題為〈有尖塔的風景〉的作品。

〈有尖塔的風景〉描寫的是：一座教堂尖塔，矗立在天空之下，尖塔的一面反映出落日的最後餘暉。一個騎馬的人從橋上走過來，另一人走在他的旁邊，正踏向歸途。右邊還有一棵大樹，夕陽餘暉也照映在部分樹幹上。

這些人物與尖塔、茫茫的天空比起來，都顯得很小，但他們卻使這幅風景畫帶來了生動感。如果缺少了這些人物，這幅畫一定顯得陰沈而呆板。也因此，古典畫家們所作的風景畫，大都點綴著人物。

這幅畫，可能是林布蘭特對童年時代的一個印象的再現。因為他生長在鄉村。當他長大時，便到阿姆斯特丹去畫人像，去碰碰運氣。

克勞德・洛漢畫的光線——落日的餘暉，照耀於畫面；林布蘭特則選取在日落之際的一天中最後的一段時光，晚霞仍照著，但夜幕已低垂，他畫的夜色，從背後及邊緣開始，周圍光線很微弱，只有尖塔、河流和樹叢映出金色餘暉。林布蘭特大部分的畫，都是用光線烘托出景物，暗示出造形，使畫面上的陰影與明朗部分相平衡。例如這幅〈有尖塔的風景〉，他所畫的光線，表現了空間的神秘及自然的偉大。林布蘭特對於光線說過這樣一句名言：「當我說到空氣的時候，意思就是光，當我說到光線的時候，我的意思就是空氣。我要真正說明的是一個房間的空間，一個院子的空間，整個世界的空間。」

〈有尖塔的風景〉是一幅油畫，林布蘭特同時也是一位水彩畫家和雕刻家，他畫的肖像畫最為著名。一九六一年他所畫的〈亞里士多德凝視荷馬雕像〉，在紐約巴內特拍賣場拍賣時，以二百三十萬美元落入大都會美術館之手，成為該館的珍藏。這幅畫對室內光線的描繪也非常成功。

林布蘭特是一位非常擅長描繪光線的畫家，圖為他的自畫像，巧妙運用光線烘托出頭像的造型

林布蘭特　亞里士多德凝視荷馬雕像
油畫・畫布　143.5×136.5cm　1653
紐約大都會美術館藏

林布蘭特〈有尖塔的風景〉中的尖塔部分，是畫面的中心點

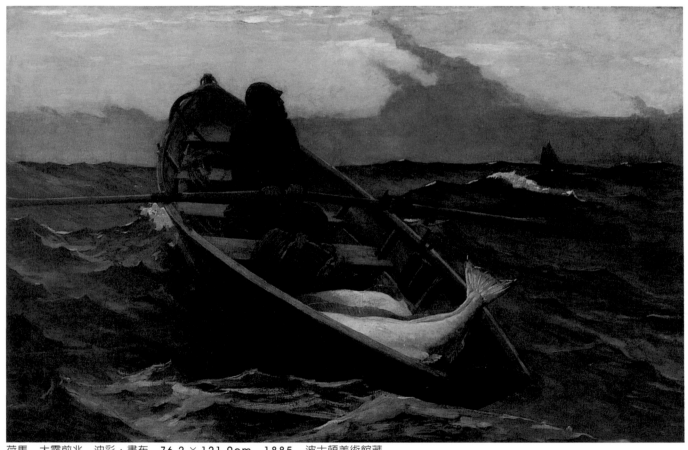

荷馬　大霧前兆　油彩・畫布　76.2×121.9cm　1885　波士頓美術館藏

大霧前兆

荷馬
Winslow Homer

　　文斯洛‧荷馬（Winslow Homer 1836-1910）是美國大畫家之一，他以畫海而聞名。在〈大霧前兆〉一畫中，我們可以看出他如何的描繪大海上光線的變化與效果。

　　一個漁人出海已很久了，他的船裡，有兩條捕到的大魚。在畫面右方的水平線上，也有兩艘橫排的船向他划來。大霧從天際下沈，很快的就要瀰漫那兩艘小船了；船長發出了警號。漁人坐在船上，轉過頭去，從他的肩上注視著遠方的天空，假如他再不趕快走，霧瀰漫後，就很難看見遠處的帆船了。這是此畫描繪的主題。

　　光線直射在船上與水面，在黑霧的上空，是爽朗的高空，漁人的身體對著光線，姿態是靜的，像雕像。當我們看見戶外強光中的人體時，其黑影看起來比真的形體要大。我們可感覺出這位漁人是強壯的，在濃霧罩下前，他必能很安全地趕回他的母船。但他仍有一場硬拚，因為海浪也是很大的。

　　我們應注意畫面下方，在魚身上和海浪對比的銀白色，然後再注視一個天空下黑暗的尖銳浪頭。這位畫家用了一個很大的視覺角度以畫出海面深度。他用明暗交替效果，畫出這種深度感。

　　光線概略的勾出了漁人的小船之船板，在黑暗影子襯托下，產生了一個明朗的構圖。荷馬深知光線明暗對比的效果，畫出了這幅富有刺激性的畫，並且還用這富有戲劇性的光線描繪表現，在畫面上啟示了一個懸而未決的故事。

　　這幅畫現藏於波士頓的麻薩諸塞州立美術館。原作是幅水彩畫。荷馬出生於麻薩諸塞州波士頓市。十九歲當過印刷廠學徒，一八五九年到紐約，進美術學院學畫，為一家周刊作專職插畫家。南北戰爭期間當過前線隨軍記者。他以同情態度畫漁民、水手、獵人和伐木工人的生活，被美國人稱譽為「人民的歌手」。一八八一年旅居英國，居於北海海邊。兩年後回到美國，在緬因灣普羅得海峽避居終生，獨自生活作畫。荷馬每天面對大海觀察海洋景色和潮汐變化，長年寫生，探究海洋風景之美，留下不少海洋風景畫。

荷馬〈大霧前兆〉一畫中的漁人

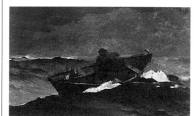

荷馬　在大海中迷失　油彩‧畫布
28.25 × 48.25cm　1885-86
比爾‧蓋茲收藏

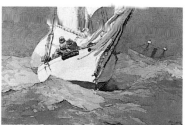

荷馬　鑽石危岸　水彩‧畫紙
13.25 × 21.25cm　1905　IBM 公司收藏

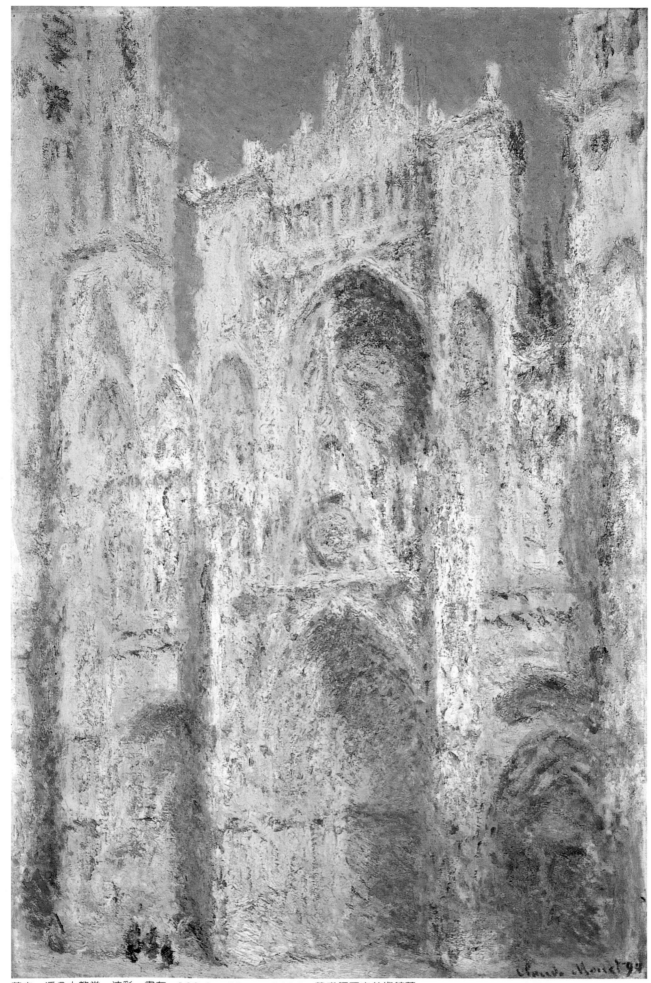

莫內　浮翁大教堂　油彩・畫布　100.2×66cm　1894　華盛頓國立美術館藏

浮翁大教堂

莫內
Claude Monet

　　在十九世紀中葉以後，一群法國畫家像科學家一樣喜歡研究光線。他們的領袖是克勞德・莫內（Claude Monet 1840-1926）。他在一日之間，常重複描繪同一題材，表現日光強弱陰暗的變化。〈浮翁大教堂・日出〉是一幅他畫過二十六次的畫，但其他二十餘幅畫的都是這個建築物的正面，僅有這一幅是用最為側面描繪的。原作現藏於華盛頓國立美術館。

　　在這幅畫上，莫內描繪出他對日光的印象，此種特別的印象，暗示出使人眼花撩亂而朦朧不清的效果。莫內用很短的筆觸，畫這座建築物，同時以色彩造成粗糙的感覺，來表現這建築物的質地，也由此暗示出強烈的日光，從這座大教堂的小結構反射出來。以畫面左下方那三個短小的站在牆角邊的人比較起來，我們可以看出這是一座很大的建築物。浮翁是一個離巴黎約一小時車程的古城，浮翁大教堂位在市中心，教堂的正對面有一包括咖啡店的商店，莫內就在此實地寫生作畫。

　　這幅畫是相當不平凡的，莫內站在一個固定的距離上所畫出來的。我們看這幅畫也應該在一種適當的距離下欣賞，如果距離太近，這幅畫看起來是顫動的；假如距離太遠則更為模糊不清。在適當距離下，可以感受到此畫的空間感和其質量感。這些感覺都是作者利用光線作襯托而表現出來的效果。

　　莫內和他那一群被稱為「印象派」的畫家，他們把所看到的景物，用光線描繪出來，表現外光的感覺及其顯現的氛圍。光線在他們的畫中，已變成一個最重要的元素。莫內受馬奈和泰納繪畫作品的啟發，長時期對光色的變化進行探索，常常在不同時間的光線下，對同一景物寫生多次，畫出一系列連作，運用色彩表現光線和空間的變化。這幅〈浮翁大教堂・日出〉即為莫內這一類系列最著名的代表作，也是最能解說印象派對光線和色彩描繪的特色。

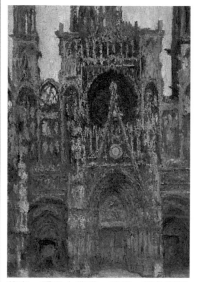

莫內　浮翁大教堂：前景，棕色和諧
油彩・畫布　107×73cm　1894
巴黎奧塞美術館藏

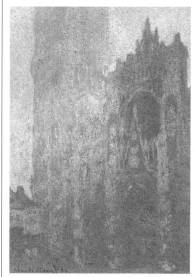

莫內　浮翁大教堂：白色中的和諧
油彩・畫布　106×73cm　1894
巴黎奧塞美術館藏

莫內　浮翁大教堂：前景，棕色
和諧油彩・畫布　91×63cm
1894　巴黎奧塞美術館藏

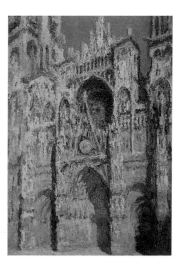

莫內　浮翁大教堂：日光照耀下藍
與金黃色的和諧　油彩・畫布　107
×70cm　1894　巴黎奧塞美術館藏

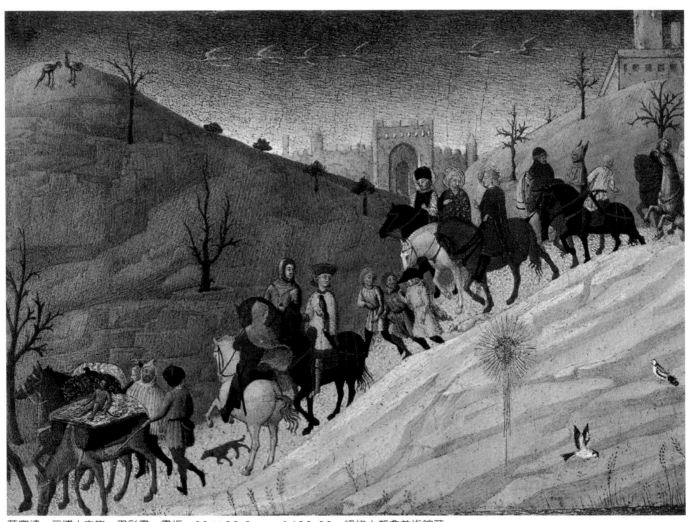

莎塞達　三博士之旅　蛋彩畫‧畫板　22×29.5cm　1428-29　紐約大都會美術館藏

三博士之旅

莎塞達
Sassetta

色彩在一幅畫中往往是很重要的，一個畫家能夠用許多方法來運用色彩。由於運用手法的不同，而產生了不同的效果。色彩可以幫助線條和構圖以表現一個景物的氣氛。但另一方面，色彩往往能激發我們的感觸。在一幅畫中色彩是一種極為重要的元素。從這裡開始，我們介紹的四幅名畫，將在「色彩」上作一說明。

現藏於紐約大都會美術館的〈三博士之旅〉，是宗教畫家莎塞達（Sassetta 1392-1450）的名作。莎塞達在此畫中，運用了一種近於圖案的著色法來表現。旅者們穿著紅色、綠色、黃色及石青色的衣飾。右邊的山是灰色，略帶淺黃，左邊的山丘綠棕色，遠方的建築物是橙紅色的。這些色彩安排於同一畫面上顯得很調和。明暗的層次亦很清晰。

在這幅畫中，值得注意的是我們能很容易的看出每一個人物在人群行列中，由於色彩的相異而分割得很清楚，至於那些馬匹也是同樣的，莎塞達用黑色畫一匹馬之後，用棕色畫另一匹，再用白色畫另一匹。色彩的分割極顯明。當他畫天幕時，雖然是在室內畫的，但他在室外看到了天空，而且知道藍色是從白色的光線透出來的，這片藍色漸漸變淡白而和大地相接。從這些畫家作品中可以看出莎塞達畫家們，那時候已經開始重視運用色彩並注意到光線及天空。

早期的義大利畫家們都用過大片的金色於畫面上。莎塞達在〈三博士之旅〉中，畫著金色的螢光，而且星也是金色的。但是莎塞達並未把星星畫在天上，而是把它畫在左方山頂上漂浮著，引導著這一群走向伯利恆的旅者向前行。

莎塞達是十五世紀義大利中部西恩那派代表畫家。莎塞達的身分有些神秘，據說他的本名是史杜華諾‧迪‧喬凡尼（Stefano di Giovanni），生平不詳。但他遺留下來的壁畫不少，包括一四二六年為西恩那羊毛公會所畫的多翼祭壇畫。一四二八年登錄為西恩那畫家公會會員。一四三○年至三二年為西恩那大教堂描繪大壁畫。一四三三年至三七年為柯特那的聖多米尼克教堂作祭壇畫。晚年費時七年完成波克‧聖伯多祿的聖方濟教堂製作多翼祭壇畫，右下圖即為此祭壇畫的其中一幅，色彩的調和描繪技法非常卓越。

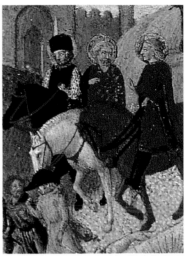

莎塞達的〈三博士之旅〉畫中的東方三博士（騎馬的三人）

〈三博士之旅〉中的兩隻小鳥

莎塞達　年輕的聖方濟希望成為兵士的願望（局部）祭壇畫　1437年訂，1444完成

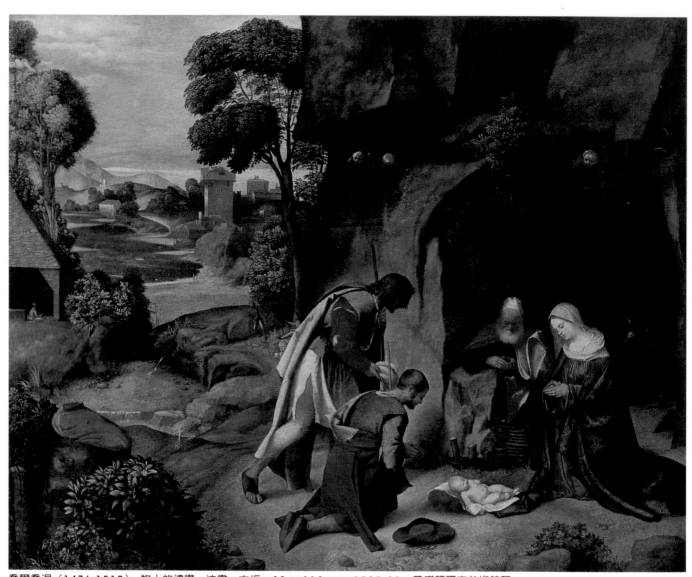

喬爾喬涅（1476-1510） 牧人的禮讚 油畫・木板 89 × 112cm 1505-08 華盛頓國立美術館藏

牧人的禮讚

喬爾喬涅
Giorgione

　　喬爾喬涅（Giorgione原名Giorgio da Castelfranco 1477-1510）是威尼斯的數位名畫家之一，他們都是以運用色彩而出名的。因為他不幸死於三十五歲的盛年，所以他的畫保留至今的不多。但從他留下的少數幾幅中，已足以顯示出他是一個偉大畫家了。

　　喬爾喬涅在〈牧人的禮讚〉畫中，把幾個人物畫在他所熟悉的風景土地上，這是靠近威尼斯的義大利沿海地區，在山腳下，威尼斯人在此建築作為夏天的別墅。喬爾喬涅所畫的人物是以鄉下人作他的模特兒。

　　全畫充滿了金黃色，表現出一片陽光的氣氛，一種非常溫暖的色調來自高空。樹、石都富有深度，人物衣飾猶如鑽石色。雖然光線很強，但並不刺眼，因為這位畫家用陰影及光的效果使之沖淡了。他用銀白色來區分色彩，使它們能夠保留純度及明朗度。喬爾喬涅瞭解有一些色彩放在一起時是彼此相益的，如他此畫同時用紅色和綠色、藍色及橘黃，結果相互影響的效果極佳。他在右邊也用同樣的藍及橘黃色，並以同樣的顏色畫左邊的天幕。

　　在此畫中，我們把瑪利亞（畫面右方）的紅色衣襟和牧人的內衣（亦為紅色）比較一下，就可發覺兩者是不同的，這是因它周圍色彩相異而帶來的差異。一位特別喜愛研究色彩的畫家，可以對同一色彩作多種運用，像這種對色彩的運用，可以和音樂中音符的運用來比較。在喬爾喬涅的畫中，色彩的韻律是深強的。

　　喬爾喬涅是義大利文藝復興時期威尼斯畫派的著名畫家。他是貝里尼的學生，對義大利北部繪畫發展有重要影響。他的繪畫特點是深具柔和的明暗和流動抑揚的情調。喬爾喬涅在一五〇〇年初在威尼斯曾與達文西見過面，這對喬爾喬涅有很大意義，因為他從達文西那裡學得了柔和的明暗技法，也就是所謂的「輪廓漸淡法」，因此色彩上的表現有別於威尼斯一般畫家。他的名作尚有〈田園的合奏〉、〈睡眠的維納斯〉等。

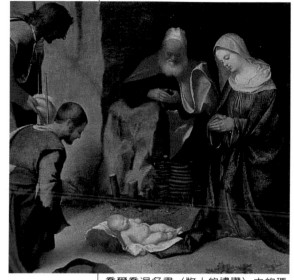

喬爾喬涅名畫〈牧人的禮讚〉中的瑪利亞與牧羊人

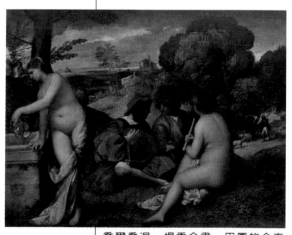

喬爾喬涅、提香合畫　田園的合奏
油彩‧畫布　110×138cm　1510
巴黎羅浮宮美術館藏
主題、構圖、創意出自喬爾喬涅，並描繪部分人物及風景。全體呈現黃金色諧調為提香手筆

葛利哥　聖母子　油彩·畫布　127×106cm　1590-95　西班牙馬利特達貝拉醫院藏

聖母子

葛利哥
El Greco

都曼尼克・塞奧陶克普勞斯（Domenikos Theotokopoulos）是一位誕生於希臘的畫家，但他大部分的生活卻是在西班牙度過的。西班牙人很難讀好他的名字，所以稱他為艾爾・葛利哥（El Greco），意思是「希臘人」。他曾在威尼斯學畫，並研究過威尼斯派畫家對色彩的運用。在西班牙時，他定居於篤利特鎮。

葛利哥的畫風恰與喬爾喬涅成一對比。葛利哥運用色彩並不柔和，他用很多白色以區別其他明朗色彩，並且注意到色彩的相互影響。例如這幅畫〈聖母子〉，右邊男的為黃色，中間的母親為紅藍色，孩子衣服以黃色為主，左後人物衣飾則為橘紅色，背景均為藍色。在此情形之下，紅色在藍色之後，黃色在紅色之後，兩種紅色給人的感覺是不相同的。葛利哥慣於運用三種色彩——紅、藍、黃。這三種色彩被許多世代的畫家們反覆的運用著。但能夠如葛利哥表現之獨特者則甚少。

此外，他還以明暗襯托，顯示衣褶，而不以明顯線條作說明。光線顯示出衣褶，像是微風吹過人物的身體。他所畫的人物看起來很自然。他用一種鼓舞人的方法，來表現聖經故事，所以我們可以看出其畫面人物似乎都處於一種幻想氣氛中，許多景物都被誇張和變形，葛利哥把人體拉長，在修長和纖細的形體中沒有堅實的重量，而只有空靈的精神狂熱。他在他的畫中創造了一個不真實的世界，因為他想以宗教故事激勵我們的情感。所運用的色彩獨具一格，使我們看到他的畫，就有一種悲喜、溫和而又驚懼的感覺。

葛利哥曾在義大利隨提香學畫。他的繪畫多以聖經故事作題材，宗教色彩濃厚。所畫人物大都為飽受磨難而不反抗的，並含有一種神秘的氣氛，臉形多以拉長誇張的變形容貌為其特色。最著名的代表作是今日陳列在西班牙篤利特教堂中的〈奧爾加伯爵的葬禮〉。他是把寫實美和變形美加以完美結合的最早的一位大師。

葛利哥　聖母子與聖女阿格尼斯、聖女瑪蒂娜　油彩・畫布　193 × 103cm　1597-99　華盛頓國立美術館藏

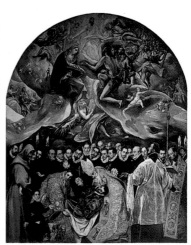

葛利哥　奧加伯爵的葬禮　壁畫 480 × 360cm　西班牙篤利特教堂藏

鈴木春信　傍晚的鐘聲‧八堂景之一　浮世繪　38.4×26.4cm　1769-70　倫敦大英博物館藏

傍晚的鐘聲・八堂景之一

鈴木春信
Suzuki Harunobu

　　東方畫家很多把色彩視爲陪襯。將一些色彩畫在畫面的各部分上，以造成一個美的佈置。這裡介紹的一幅畫是日本的浮世繪。通常這種浮世繪先由畫家畫好草稿，然後有專人去鏤刻、拓印，套色的過程也是如此。

　　這幅畫是描繪兩位女子，母親坐於前方，女兒在身後。我們要談的是色彩方面：母與女之間以色彩不同的衣服來區分，母親是冷色調的灰綠夾著白色圖案的衣飾，女兒則身著暖色調淺鉻黃花格和服，冷色和暖色襯托出兩位女子清晰的形體。而畫面前方右角階梯板直到後方左角屏風上的竹子圖，與母親灰綠色彩衣飾正好形成前後相呼應的對角線色彩，女兒服飾的淺鉻黃則與右邊中間的紙門色彩相對應，門內的榻榻米室內則以淺黃平面色彩鋪滿而有了實體的感覺。此畫如果缺少這些平面色彩作襯托，可能僅剩下空洞的黑色輪廓線。

　　在這幅畫中，色彩的陪襯是非常重要的，它能使我們覺得高雅和喜悅。在美術史上，有一些歐洲畫家，如梵谷、波納爾及美國畫家馬凱尼威索爾，都曾受此類浮世繪的影響。

　　這幅浮世繪題名〈傍晚的鐘聲〉是〈八堂景〉中的一景。作者爲日本著名浮世繪畫家鈴木春信，他的早年生活鮮爲人知，鈴木春信死時已年過四十。研究他的權威重長先生指出，鈴木春信顯然受京都藝術家西川祐信的影響非常深遠。西川祐信無數的作品中，除了繪畫作品外，有許多是插畫，尤其擅長描繪如今日「浮世繪」中男女邂逅的場景。此類畫風與當時的藝術大師菱川師宣、鳥居清信等的風格大不相同。

　　鈴木春信早在錦繪（全彩印刷）問世前，就自創少有的雙色印刷。所以自一七六五年起，在此威強影響力下，印刷術突飛猛進。而他的浮世繪作品，爲彩色印刷的魅力也作了另一類示範——在描繪少數高貴人士的詩意世界中，從未出現勞動工作的題材，而遊戲享樂才是他們眞正生活的寫照。

鈴木春信　風流四季歌仙・二月水邊梅　浮世繪　東京高橋家藏

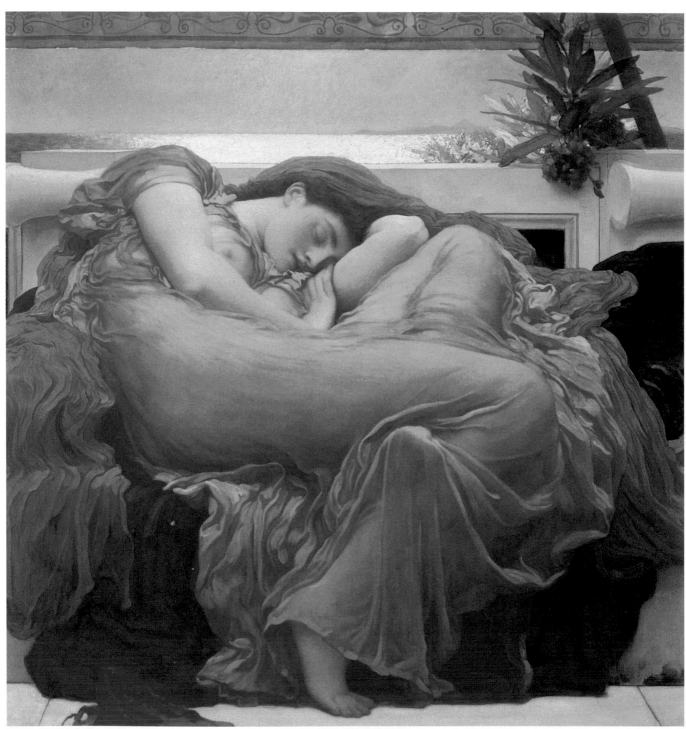

黎頓 燃燒的六月 油彩‧畫布 119×119cm 1895 倫敦皇家美術學院藏

燃燒的六月

黎頓
Frederic Leighton

　　弗勒杜里克‧黎頓（Frederic Leighton 1830-1896）是英國維多利亞王朝後期的新古典主義代表畫家、雕刻家。他作畫的題材，從初期的歷史畫轉移到神話故事畫，描寫出對象的纖細而光滑的感覺，尤其是運用同一種色彩，透過明暗的變化，在畫面上表現了體積和質地的細膩效果，手法非常特殊，直到今天仍然深具吸引人的魅力。

　　〈燃燒的六月〉是黎頓著名的油畫代表作。他描繪地中海地方夏日沈睡窗邊的少女，夢中的模特兒，身穿橘紅色衣飾，捲著身體側臥在紅色沙發上，身邊還有土黃色絲巾，窗外遠方是輝映著銀白色的海面，右上方還有一叢盛開的紅色花朵。這幅畫完全運用暖色的橘紅色調，畫出充滿官能美的女性形態，透過一種詩的意象，表達女性心裡的熱情與六月季節的炎熱等雙重涵義的主題。色彩的巧妙運用，在黎頓的這幅單純而豐富的畫面中，表現無遺。

　　黎頓是一位生前即擁有很高聲譽與地位的藝術家。一八七八年他獲選為英國皇家學院總裁，同年他獲維多利亞女王接見，在倫敦西郊肯辛頓建造了異國風味的畫室兼邸宅，裝飾著阿拉伯趣味的黃金鑲嵌壁畫，至今仍成為倫敦吸引眾目的藝術家邸宅。

　　黎頓年輕時代曾赴羅馬參觀旅遊，受到拿撒勒派作品影響，初期文藝復興巨匠有關文學與歷史的理想化繪畫，也對他刺激很大。後來他發展出以明麗色彩和單純形態，一如寶石表面精細的寫實風格，他自稱是「審美主義者」的藝術風格。

　　你不妨試試只取一種顏色或兩種顏色來作一幅畫，而以彩度的濃淡或明度的深淺描繪主題，看看會有什麼新的效果。

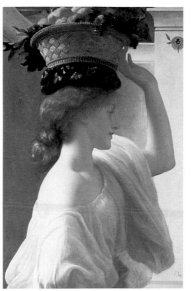

黎頓　頭頂水果的少女
油彩‧畫布　83.8×57.8cm　1862

黎頓　田園風景　油彩‧畫布
104.1×212.1cm　1880-81

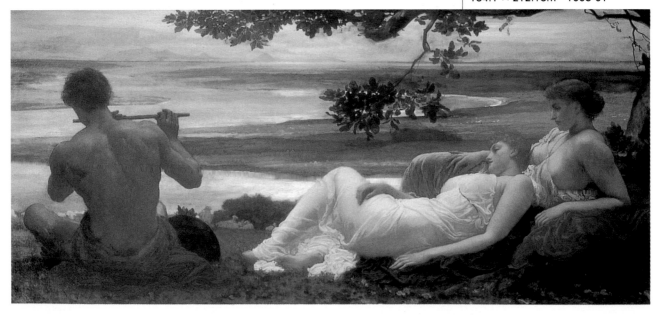

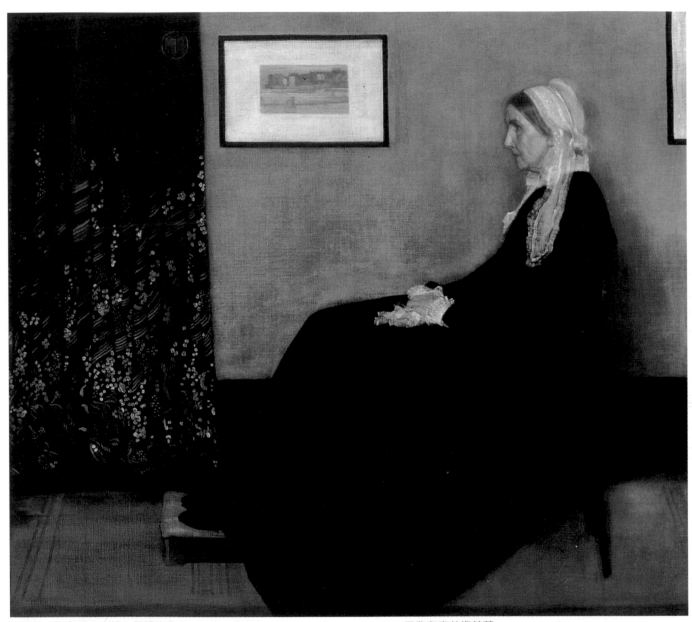

惠斯勒　灰與黑的安排‧母親的畫像　油畫‧畫布　144×162cm　1871　巴黎奧塞美術館藏

灰與黑的安排・母親的畫像

惠斯勒
James McNeill Whistler

詹姆士・馬克納・惠斯勒（James McNeill Whistler 1834-1903）的名作〈母親的畫像〉（現藏於巴黎奧塞美術館），給我們介紹了繪畫的第五個重要元素——陪襯。惠斯勒運用的陪襯，頗爲別緻。陪襯在一幅畫中的重要性，有時往往超過色彩。一幅畫可以不用多種色彩，但不能沒有陪襯。惠斯勒把他這幅被人稱爲〈母親的畫像〉的畫叫做「灰與黑的安排」，實際上他在暈淡的韻律上也運用了數種色彩。他所畫的母親之形體，是用幾種東西陪襯著，這些東西包括布幕、牆壁和掛在壁上的畫，以及另一幅畫的框子。

我們可說，惠斯勒非常稱讚東方畫法，當我們看到他把這些平面的造形，放在一個平面的空間即可知道。母親穿著一身樸素的衣服，側面坐著。背後的牆是灰白的，腳墊是暗的，地板則是中間色。她的頭巾、手帕及花邊的袖口，都是蒼白色的，而幕上的閃光，產生了一個光的陪襯和黑暗的對比。

惠斯勒畫這幅畫，是用短筆觸法，這和莫內的畫法相同，但其筆觸是混合的，因此效果及趣味不同於莫內。這幅畫上的像，予人以一種強烈而真實的感覺。它是一幅安靜的、柔和的畫，黑暗的色彩在暈淡的光線中可以仔細地看出。他尋求到數種方法去畫他的畫，這種盡可能地運用微弱光的表現，就是其中之一。他因此特別喜愛陰天。

惠斯勒一再的運用這些原則，他用造形及光線，用很少的線條，很小的空間以及中間色。光和暗的造形陪襯就因此變得很重要。他以此表現出這個樸素的、安詳的、端莊的〈母親的畫像〉。

惠斯勒生於美國，童年在俄羅斯度過，一八五五年到巴黎學畫，受寫實主義大師庫爾貝的影響。一八六三年以〈白衣少女〉參加「落選沙龍展覽」，受到畫友們注目。後來參加印象派畫家活動。一八六三年後定居倫敦，帶給英國畫壇新氣象。惠斯勒曾說：「大自然中固然包含著一切繪畫的色彩和形式的因素，就像琴鍵包含著音樂的全部音符。一位藝術家生來就是要科學地取捨和組織這些因素。就像音樂家組織他的音符，形成和聲，從渾沌中創造出動人的和諧。」

惠斯勒〈灰與黑的安排・母親的畫像〉一畫中的母親（局部）

惠斯勒〈灰與黑的安排・母親的畫像〉一畫中牆上所掛的畫

惠斯勒 灰色的安排・畫家的肖像
油畫・畫布 杜特萊特美術館藏

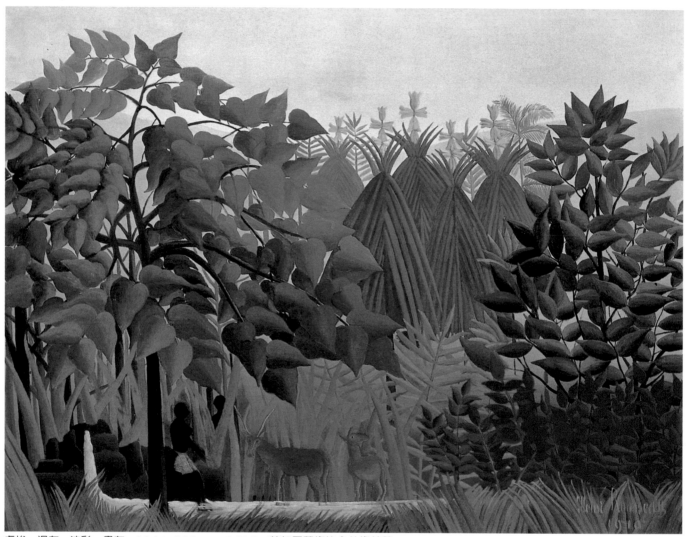

盧梭　瀑布　油彩・畫布　116×150cm　1910　芝加哥藝術協會美術館藏

瀑布

亨利・盧梭
Henri Rousseau

　　亨利・盧梭（Henri Rousseau 1844-1910）一生住在巴黎，他畫畫完全靠自己摸索，是一位典型的樸素派畫家。他年輕時參加法軍，據說曾到過美國的中央公園。這個經驗使他終生難忘。或許是由於無人教他繪畫，因此他的畫，和我們以前看過的那些都不一樣。他大部分的畫，描繪年輕時所看到的景物，也時常描繪記憶中或夢想中的奇景，是十九世紀末法國樸素派代表畫家。

　　有一幅是巴黎動物園，也有幾幅是植物園。盧梭常到這兩個地方去消磨時日，欣賞走獸及飛禽，研究植物。他運用造形和色彩畫他印象裡的叢林，題名為〈瀑布〉。一片濃密的莽林，遮蔽了幾個土人及動物，只有兩隻小鹿隱約可見。瀑布是在畫面左方莽林之間，彷彿是一道清流，緩慢流著。假如你曾有置身莽林中的經驗，你將能憶起並感覺到不舒服，因為枝葉莖幹遮斷了、阻止了你的去路，你看不清前面是什麼。大的葉子遮蔽了你的視線，你一定覺得有很多鳥獸和野人在身旁潛伏著，但卻不能正確的知道在哪裡。

盧梭〈瀑布〉一畫中的鹿

　　盧梭這幅畫給我們一個神秘的印象，彷彿是夢幻原始林，而且覺得這地方能夠吞食人和獸。他畫了濃密而混亂的葉子及枝幹。但他也像所有的畫家一樣，只選擇了幾種東西表現出他對莽林的觀念。在這幅畫中的植物都很大，每一片葉子都是寬厚而清晰的，形成了一部分平面的陪襯，而被用來作為畫面的點綴。盧梭是用線條、造形以及色彩作為陪襯的。我們從他的另一幅繪畫〈夏娃〉（右圖），也可以體會到他以一片片綠葉作陪襯，烘托出赤裸的夏娃，是　種天真的視覺表現。

　　法國十九世紀著名詩人、藝術批評家波特萊爾曾說：「藝術一天天地減少對自己的尊重，匍匐在外部的真實面前，畫家也變得越來越傾向於畫他之所見，而非他之所夢。然而，夢幻是一種幸福，表現夢幻的東西是一種光榮。但是，我還說什麼！誰還不知道這種幸福？」我們欣賞盧梭的這幅似夢似真的繪畫〈瀑布〉，的確可以感受到這種幸福的美。

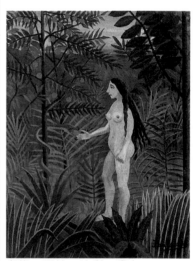

盧梭　夏娃　油彩・畫布　61×
46cm　1905-07　德國漢堡美術館藏

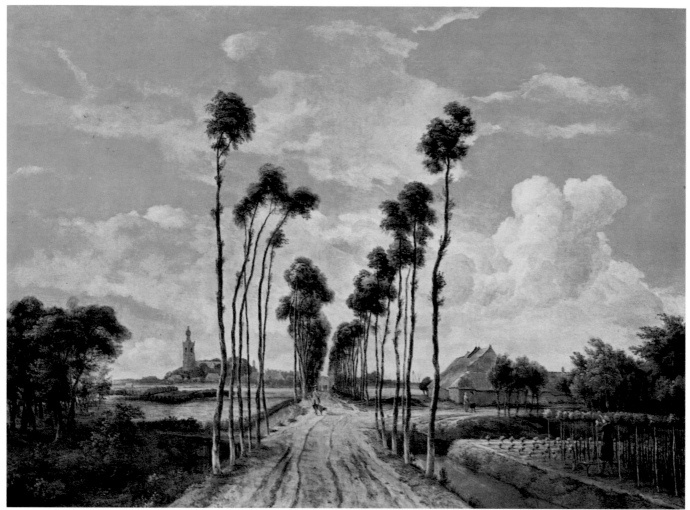

霍貝瑪　米德爾哈尼斯的道路　油彩・畫布　104×141cm　1689　倫敦國家畫廊藏

米德爾哈尼斯的道路

霍貝瑪
Meindert Hobbema

　　平衡是繪畫的要素之一，在一幅畫中，「平衡」與線條、造形、明暗色彩的陪襯等等，居於同樣的地位。

　　曼德・霍貝瑪（Meindert Hobbema 1638-1709）是一位荷蘭風景畫家，他的〈米德爾哈尼斯的道路〉（又名〈並木林道〉），在平衡的表現上，甚為成功。他作此畫，在平衡的觀點下，把道路兩旁的樹，等量的畫出來。左右兩邊幾乎相近，僅僅改變了一個建築物的造形，左邊的在較遠的地方，右邊的則距我們較近。在如此一個平衡的狀態下，予人一種持重而靜謐的感覺。我們欣賞此畫即可體會到這種氣氛。在這幅畫中，我們也可見到「平衡」使一個畫家集中了我們的注意力，注意到路的線條及樹梢，變得非常接近，當他們和地平線接觸時。用這種方法作畫，當線條和地平線接觸，我們稱之為「視覺直線」。

　　視覺直線的用法，東方畫家有另一種形式，用傾斜或歪曲的線條。當西方畫家們，最初看到東方繪畫時，他們覺得很特別，畫的頂端像是對觀者傾倒過來，但當他們習慣時，這種線條似乎是平衡而愉快的。

　　視覺是真實的，通過視覺的現象，可見到「平衡」有助於畫面產生一種和諧的空間以及距離的感覺。

　　霍貝瑪是雷斯達爾的學生，他擅長藝術構思，在風景中創造新的意境。當時荷蘭出現很多風景畫家，人們對鄉土的熱愛和樸素的生活思想，促成荷蘭風景畫的發展。他們的風景畫，大多取材荷蘭平原地區的風光，描寫河道、水渠、牧場、森林、田園、農家和古城堡等景物，表現寧靜、和平的氣氛。而霍貝瑪的這幅非常能說明寫實繪畫平衡要素的繪畫，被美術史家認為是荷蘭風景畫中的傑作。

霍貝瑪〈米德爾哈尼斯的道路〉一畫中的道路，可以看出車輪的痕跡

霍貝瑪〈米德爾哈尼斯的道路〉一畫中修剪葡萄枝的農民

霍貝瑪〈米德爾哈尼斯的道路〉一畫中右方的一座農莊

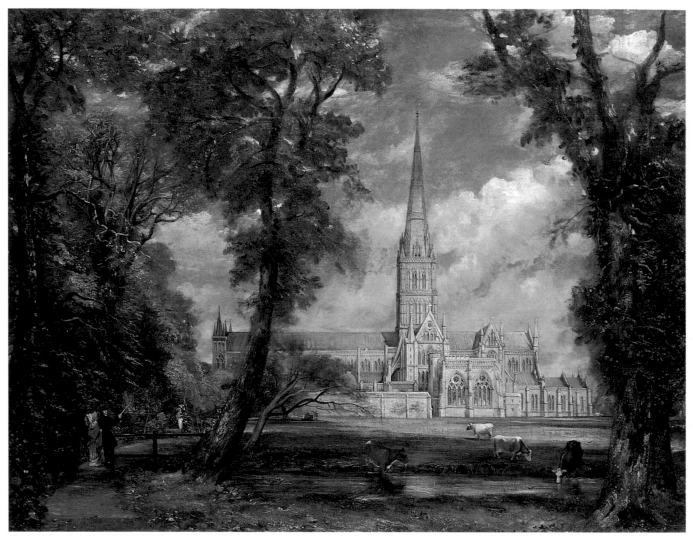

康斯塔伯　從主教府看索爾斯堡大教堂　油彩‧畫布　87.5×112.5cm　1825　紐約大都會美術館藏

從主教府看索爾斯堡大教堂

康斯塔伯
John Constable

〈從主教府看索爾斯堡大教堂〉這幅風景畫，在平衡的技巧上和霍貝瑪的畫不同。約翰・康斯塔伯（John Constable 1776-1837）是一位英國的畫家，大家都稱讚他那對大自然景色的微妙觀察。索爾斯堡大教堂是他在觀察了十八年之久後才畫出來的。他在不同的天氣中作野外寫生，並且從不同的角度去描繪這座大教堂。

像莫內一樣，他讚美英國藝術家的作品，並且對一個教堂同樣的描繪很多次。〈從主教府看索爾斯堡大教堂〉一畫中，描繪最成功的是它的光線及氣氛，教堂建築外表光影的變化。畫的右中間部分塔尖高聳，樹從兩邊包圍起來，塔並非正中的聳立在樹間的空間中。有幾頭牛在前面池中喝水。一條小路走向左邊的空間。一位紳士用手杖向他的伴侶指著教堂。這是此畫所描寫的大概。

康斯塔伯以這兩個人物平衡了畫面的造形，雖然這些人物很小，但仍可以和畫面中的一些大的物體產生平衡的效果，造成平衡的感覺。

有不少的畫家們，都用類似康斯塔伯的這種平衡法，將一個大的造形放在畫的一端，而把小的造形點綴在另一端，暗示出生命及移動的變換，這種動的力量感，可使兩端保持平衡。

這幅畫原標題為「從匹斯荷普公園眺望索爾斯堡大教堂」，原作係紐約收藏家法蘭克的藏品之一。

康斯塔伯早期進入倫敦皇家美術學院學畫。一生蟄居故鄉，描繪故鄉風景，並研究前輩畫家作品，從中汲取營養。繪畫風格勇於衝破學院派崇尚的褐色調，而畫出真實的自然風貌與光色變化。從康斯塔伯的另一幅油彩〈艾塞克斯的威文霍庭園〉（下圖）很明顯可以看出他的繪畫色調明快，生動表現了大自然的優美，同時對畫面的平衡感把握得極嚴謹而穩健。

康斯塔伯
從主教府看索爾斯堡大教堂（局部）
倫敦維多利亞・阿伯特美術館藏

康斯塔伯　艾塞克斯的威文霍庭園
油彩・畫布　56×102cm　1816

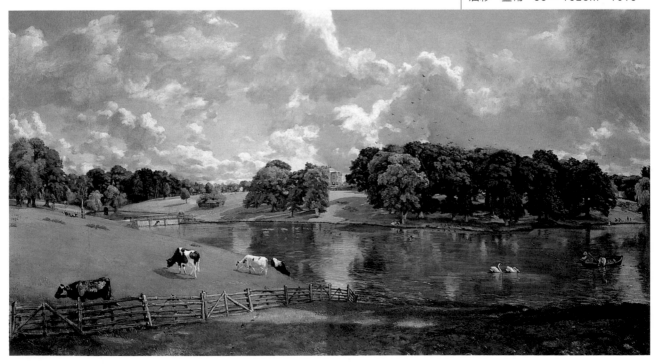

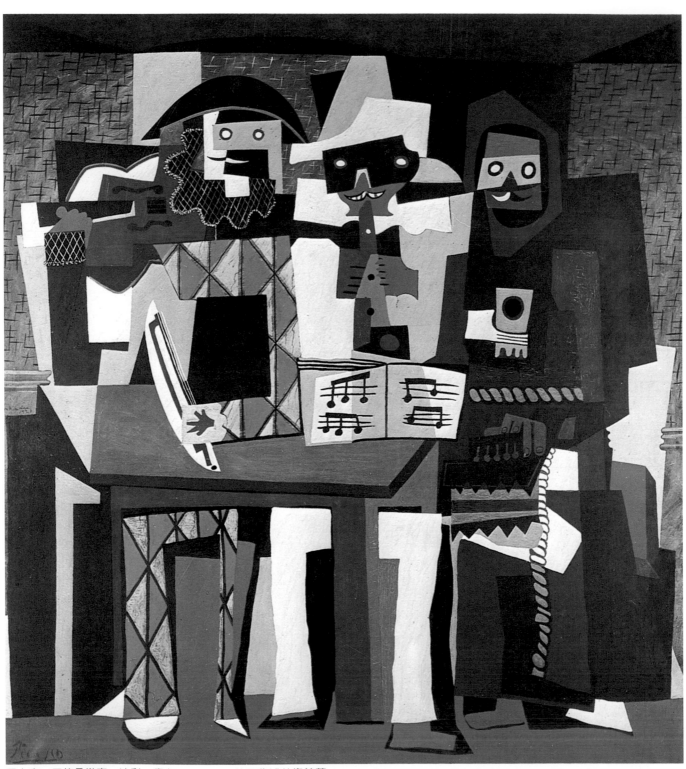

畢卡索　三位音樂家　油彩・畫布　1921　美國費城美術館藏

三位音樂家

畢卡索
Pablo Picasso

　　當照相機發明之後，在美術界引起了一個極大的革命。畫家們承認，照相更能表現自然世界。於是他們開始用不同的方法，去觀察世界，而給繪畫帶來了新境界。

　　畢卡索（Pablo Picasso 1881-1973）是廿世紀的人畫家，出生於西班牙，不過他的大部分日子卻在法國度過。他是現代繪畫的革命者。在〈三位音樂家〉這幅畫中，我們可以看到三個人穿著三件不同的衣服，他們特別為了出席萬聖節前夕的舞會而化粧，每個人都有一件樂器，也都長著鬍子。畢卡索把這些人物的造形分為許多部分，對他們的衣服及樂器處理得極平衡。三位音樂家的假面具都是歪著的，身體則被畫成了方形，著白衣的是畫的中心，兩旁的人物互相不衡。

　　畢卡索在這幅畫中也運用了別的要素，光線落在桌上及樂譜上，空間顯得很暗，但是我們可以透過人物而看到背景的牆上用短小橫直線點綴陪襯。這個橫直線交織成的背景，也使畫面帶來平衡與安定的感覺。

　　這幅畫是畢卡索在倡導立體派以後所完成的立體主義最高頂點之作，以面的重疊安排畫面。當你初看這幅畫，可能覺得它是跳動的，但仔細的觀賞之後，你將同意這幅畫的結構也和別的名畫一樣，是有層次的，均衡的。畢卡索在此畫中表現三個正在奏樂的人物，透出一種愉悅的印象。此畫（左圖）收藏在費城美術館。畢卡索同時也另外畫了一幅〈三位音樂家〉，現在收藏在紐約現代美術館（下圖）。兩畫造形相近，但內容稍有不同。

　　畢卡索談到立體派時曾說：立體派和其他畫派並沒有什麼不同，在整個藝術的實驗中都會碰到同樣的原則和共同的因素。立體主義長期以來沒有被人接受，甚至到今天仍然有人抵制它，那是不足掛齒的。如同我不懂英文，那麼英文對我來說，只是一張白紙而已，但並不表示英文不存在。「立體派」主要是描繪形式的一種藝術，當形式實現後，藝術便在形式中生存下去。

畢卡索〈三位音樂家〉一畫中三種人物顏面造形

畢卡索　三位音樂家
油彩・畫布
200.7 × 222.9cm　1921
紐約現代美術館

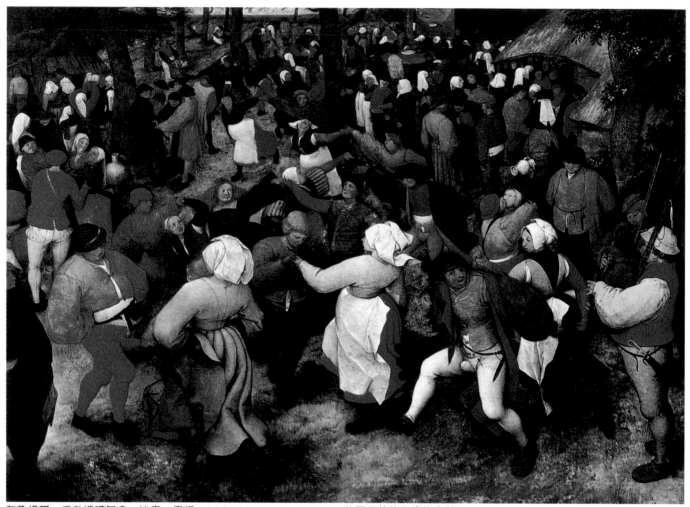

布魯格爾　戶外婚禮舞會　油畫・畫板　119×157cm　1566　美國底特律美術協會藏

戶外婚禮舞會

布魯格爾
Pieter Brueghel

「韻律」是繪畫的另一種要素，它是一種精神及活力的感覺，可以表現運動感與生命力，可以使一幅畫活躍起來。另一方面，它並不會對畫面的秩序和佈置完美的印象有所破壞。

在〈戶外婚禮舞會〉一畫中，我們很容易感受到「韻律」這個要素。此畫是彼德‧布魯格爾（Pieter Brueghel 1525-1569）的作品，現藏於美國底特律美術館。看這幅畫，我們幾乎可以聽到那些舞者的腳步聲及衣襟聲。他們一對一對的在比利時鄉村中跳著舞，這是一個喧嚷的場面。布魯格爾把這些農夫的身體畫得很柔和。很有層次的畫出充滿旋律的線條，使我們的眼跟著它看，從一堆人群中，旋進去又轉出來。

這幅畫包含許多細節以加強主題。婦女們的沈重裙裾帶著很大的褶紋，她們的圍裙及頭巾，都鑲著邊，而且用美妙的而又活動的線條打著褶結，這些都暗示出風吹及舞蹈的旋律。這幅畫每一寸幾乎都充滿了旋律，並且因作者的仔細安排而不覺得閃耀。頭、臂及手的姿態，一再的重複，因此這種愉快的調子，一直傳遞到畫面的遠方，那裡有一樹木，可供舞蹈的人們休息。你可能在這幅畫中，數出有多少人物，並且覺得他們都是正在活動著。

布魯格爾的許多畫，都在表現人們的舞會歡樂場景，在畫幅裡表現出他對生活的欣賞和對生命力的禮讚。

布魯格爾是北歐文藝復興時期尼德蘭傑出畫家，出身農家，他的風格樸實，平易近人，畫面景物繁複，包羅萬象，猶如百科全書。他塑造的人物形象非常憨厚,有些近似漫畫的誇張，富有幽默感。他的繪畫常採取俯視構圖，色彩平塗強烈，具有鮮明的民族特點。因此，布魯格爾被公認為是以一個民族的現實主義風景畫的開創者而出現的。

布魯格爾〈戶外婚禮舞會〉一畫中的人物形象（局部）

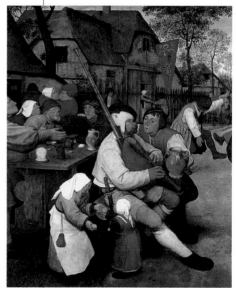

布魯格爾　農民的舞蹈（局部）
油彩‧木板　114×164cm　1568
維也納美術史美術館藏

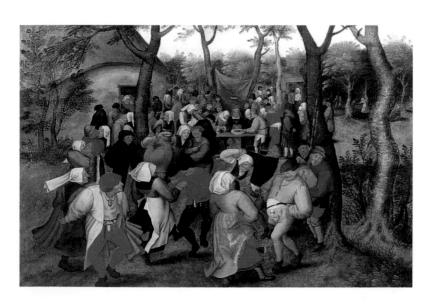

小布魯格爾　屋外農民婚禮的舞會
油彩‧木板　41×61.5cm　17世紀
前半葉　比利時個人藏（左圖）

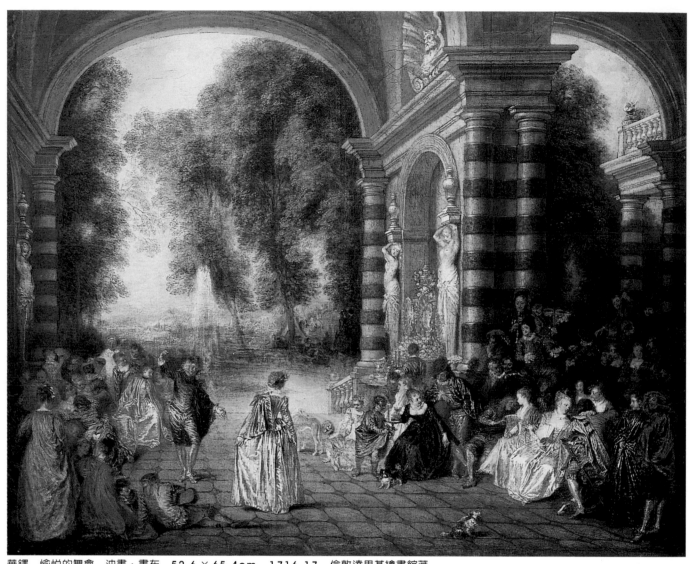

華鐸　愉悅的舞會　油畫‧畫布　52.6×65.4cm　1716-17　倫敦達里基繪畫館藏

愉悅的舞會

華鐸
Jean Antoine Watteau

華鐸（Jean Antoine Watteau 1684-1721）是法國的洛可可派代表畫家之一，但在他那短暫的一生中病魔纏身，結果留下來的畫並不多，他的代表作〈愉悅的舞會〉也是充滿韻律的畫，較布魯格爾的〈結婚舞會〉更柔和。不過布魯格爾的畫樸實而帶著激動；華鐸的畫高貴而華麗，兩人所表現的截然不同。

這幅畫僅有一對伴侶在跳舞，在畫面中上方和右上方有一個很高的圓拱，遠處則為樹林及朦朧的風景。右邊有音樂家數人一組，仕女們在右前方，左邊也有一群交談歡樂的男女，所有的人物都顯得苗條而優雅，穿著貴重的絲織品，這可從其肌理的表現感覺出來。在花園中有一個噴泉，噴出水柱。我們可以想像到微風從花園吹入宮殿式的庭院中，空氣裡充滿了花香，以及甜蜜柔和的樂聲和交談聲。

兩位舞者旋轉著，特別引人注目的是男舞者張開彎曲的手，以及略微彎曲的少女的身軀，她正從舞伴中傾依出來，他的身體傾向她，正快步向前舞蹈，衣服上的褶紋線條暗示出人物的活動。在他們的衣服上閃著的光，本來是從對面來的，但就像是從舞池的地燈中發出的一樣。這光線使前景人物明顯的烘托出來，其他的景物則多為暗晦而朦朧，有助於彰顯畫面的主題效果。

有人以為華鐸是一個宮廷畫家，因為他畫的仕女彷彿都是宮廷中的人物。這些人物盡情的歡娛，這位大畫家就透過他富有韻律的線條表現得淋漓盡致。

這幅畫中的景物，類似巴黎盧森堡宮殿的柱廊，而據考證，畫中男舞者可能即為路易十五。

華鐸出身於燒瓦工人家庭。油畫作品多為描寫貴族生活，畫風柔媚纖細，刻畫貴族男女風雅生活，體現路易十五時代宮廷趣味所追求的洛可可風格。而人們也正沈溺於浮華、輕佻的藝術氣氛之中。

華鐸〈愉悅的舞會〉局部─盧森堡宮殿柱上的女像柱

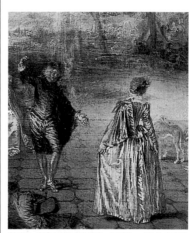

華鐸〈愉悅的舞會〉局部─男女舞者

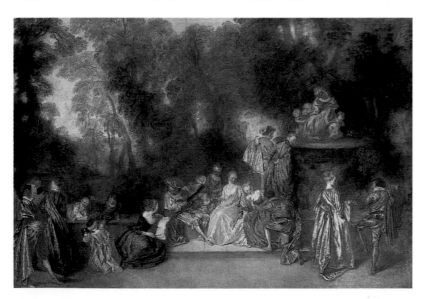

華鐸　優雅娛樂　油彩・畫布
111×163cm　柏林國立繪畫館藏
（左圖）

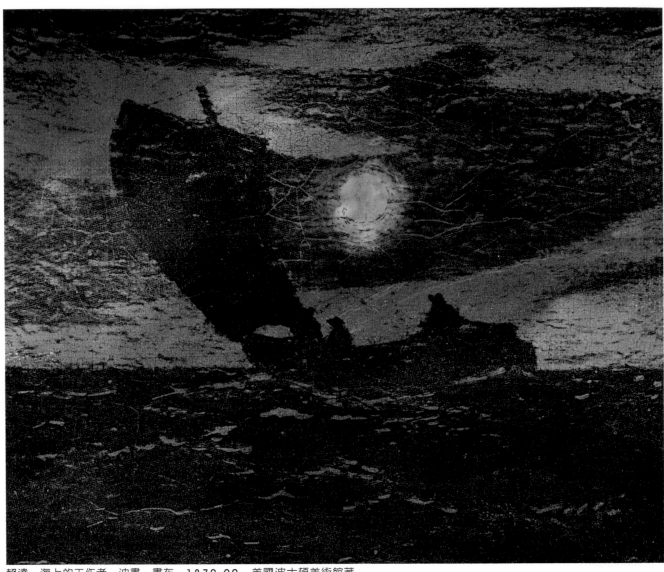

賴達　海上的工作者　油畫·畫布　1870-90　美國波士頓美術館藏

海上的工作者

賴達
Alpert Pinkham Ryder

艾伯特‧平克漢‧賴達（Alpert Pinkham Ryder 1847-1917）是一位美國偉大的浪漫派畫家。一八四七年三月十九日生於麻薩諸塞州新貝德福。此地當時是美國的捕魚中心，為大西洋的重要港口。後來因新貝德福的漁業走下坡，一八七○年他們全家移居紐約。賴達從小就對海洋深切喜愛，他常常注意海洋景象的變化，觀察月光下的水面之美。他特別喜歡黎明的時光。有時他乘友人的船出海，在滿月的海上出遊，回到家時，再把午夜的印象描繪出來。

〈海上的工作者〉是他的一幅代表作，在此畫中，他刻畫出揚帆遠航的船，船桅傾斜，海水泛起白色浪花，但遠方的霧與圓月，較海面更明亮，也襯出小船在海面上有韻律的起伏移動著。

賴達　夜航　油彩‧畫布　1870-90
紐約大都會美術館藏

看到這幅畫，會使你聯想到荷馬的〈大霧前兆〉一畫，在那幅畫中，可以清晰的看出船上的人物，離我們很近。在賴達的這幅畫中，他把船畫得距我們較遠，因此人物和天空對比之下顯得很小。荷馬強調人的力量，賴達強調船的力量。它在風浪中，堅強勇敢的航行著。他不像荷馬那樣把遼闊的海洋及其危險性連繫在一起，而是把大海和一種堅定力相結合，在此畫中，那圓月照著船的航路，漁人雖被霧威脅著，但仍堅強而有信心的向前航。賴達畫出了一首大海的詩篇，他在這幅畫的背面寫著：

在柔和的月空下，
穿過大海的波浪，
堅強的漁人馳過，
向著他島上的家。

賴達一生畫了很多充滿韻律的風景畫，大多都是描繪日落或日光下的風景，表現朦朧如夢的情調。與當時流行的巨幅風景畫不同，他畫了許多小品。賴達留下了一句畫家的名言：一位畫家應為生活而繪畫，不應為繪畫而生活。

賴達　幽靈船　油彩‧畫布
36.1 × 43.8cm　1887　華盛頓國立
美術館藏

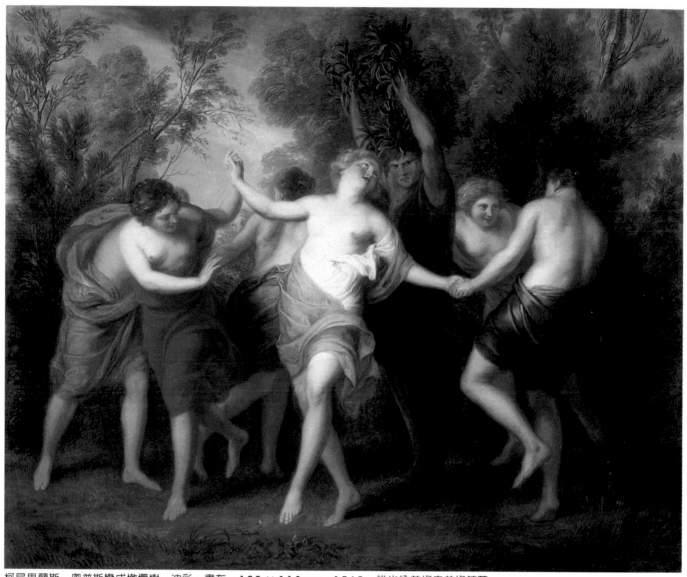

柯尼里蘭斯　奧普斯變成橄欖樹　油彩・畫布　100×118cm　1765　維也納美術史美術館藏

奧普斯變成橄欖樹

柯尼里蘭斯
Andries Cornelis Lens

　　安德里埃斯・柯尼里蘭斯（Andries Cornelis Lens），是十八世紀比利時古典主義畫家，被公認爲當時比利時最重要的畫家。他的繪畫主題多取材自神話、寓意畫，也留下不少肖像畫。〈奧普斯變成橄欖樹〉是他以神話爲題材的一幅油畫，畫面洋溢著動態的韻律美。

　　歐維迪士在其著作《變身故事》十四卷第五節中，描述一位粗野的牧羊人奧普斯，偷襲正在興高采烈跳舞的一群女妖精，於是女妖精們計誘奧普斯走進她們舞蹈圍成的圓陣，施喊咒語，結果奧普斯的身體就立即變成橄欖樹長滿枝葉，使他嚐到變身的苦果。柯尼里蘭斯將這個變身的神話畫成生動的形象，六位拉著手跳圓陣舞的妖精，身體姿態各不相同，有的正面，有的側面，也有背面的神態，但都有活動的感覺，除了奧普斯在變身的瞬間成爲靜止的樹木之外，背景的林木也顯出顫動感，因而使整體畫面構成了動態的韻律。一般習見的神話風景畫，常以自然風景爲大，人物較小，此畫中的人群佔據大部分位置，自然風景變成一種襯托。

　　柯尼里蘭斯被譽爲比利時繪畫的革新者。他年僅廿四歲就擔任安特衛普美術學院教授，其後出任卡爾的宮廷畫家。一七六四年派遣到義大利，在羅馬工作，旅行拿波里及其他都市。一七八一年受皇帝約瑟夫二世邀請回到安特衛普，並接受維也納宮廷邀請，爲王妃克麗斯汀娜作肖像畫。

柯尼里蘭斯〈奧普斯變成橄欖樹〉一畫中奧普斯身體變成樹的景象（局部）

柯尼里蘭斯〈奧普斯變成橄欖樹〉一畫中跳舞的女妖精（局部）

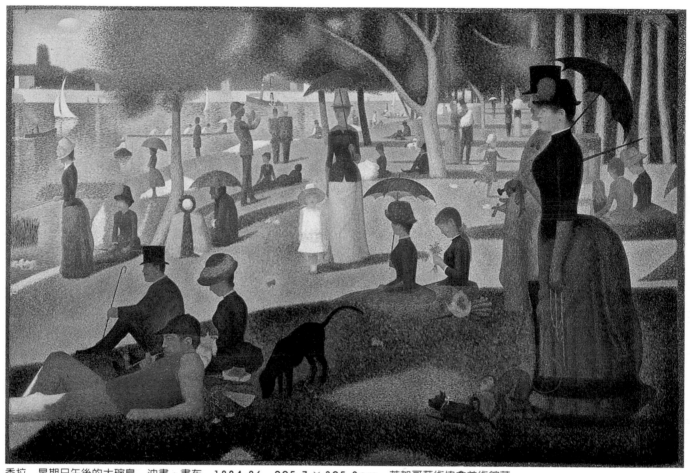

秀拉　星期日午後的大碗島　油畫・畫布　1884-86　205.7×305.8cm　芝加哥藝術協會美術館藏

星期日午後的大碗島

秀拉
Georges Seurat

　　對比是一個可以控制的繪畫要素，與它相對的是調和。不少畫家注重調和的表現，但另一方面，繪畫如果過於調和，就顯得微弱與單調了。畫家們重視對比的表現，但也必須避免強烈的對比，以免破壞其和諧。

　　在〈星期日午後的大碗島〉一畫中，就採取了這個觀點。此畫係喬治・秀拉（Georges Seurat 1859-1891）所畫，是新印象派的代表作，描繪一個夏天晴朗的星期日，許多悠閒快樂的人們，聚集在大碗島上，有些人面對著水，看看別的人划船垂釣，他們或臥在草地上，或牽著小孩的手在漫步閒逛。秀拉用重複的造形產生形的調和感，曲線和扇形的傘重複出現，甚至狗的尾巴也是彎曲的，女人的帽子也都是曲線的變化，那些夫人們都穿著長裙與緊身夾克，顯露出曲線。

　　秀拉除了如此以人物的造形來表現和諧，秩序及安靜感之外，更用光影的陪襯製造對比。黑的樹葉形成一條帶子至樹梢，人們的影子，由陽光的照射顯示出來。

　　我們還要注意此畫中的垂直及地平線的對比。因為大部分的人物是安靜的站著或坐著，他們的黑暗形體，恰與草地、影子以及遠方的白牆成直角。

　　在秀拉這種美妙的對比例子中，整幅畫作以點描法作畫，用原色小點排列而成，也就是用非混合色的點，像鑲嵌一樣，一點一點顏色組成畫面，秀拉強調這無數各種原色小點，可以使觀者在眼睛裡混合起來，顯示出一種色調，而不失去強度和明度。因此雖是平面的，但看起來卻是明暗對比分明，顯示出一個遼闊的立體空間。

　　秀拉在卅一歲就像流星一般去世了。他在一八八六年春天完成這幅名畫，年僅二十七歲。一八八四年他即著手此一題材繪畫，作了許多素描習作，嘗試分割畫法的創作。大碗島是塞納河的一個島，位在離巴黎西北不遠的郊外，今日已住宅林立，附近並且是有名的汽車工廠。但在一百多年前秀拉的時代，它是一個樹林叢生的草地，河畔可以泛舟，舉行帆船比賽，是一般民眾星期假日常去的休閒勝地。

秀拉　帶猿的女人（〈星期日午後的大碗島〉習作）　油彩・木板
1884-85　25×16cm　麻薩諸塞州史密斯學院美術館藏

秀拉　大碗島的午後（〈星期日午後的大碗島〉習作）　油彩・畫布
1884-85　68×104cm　紐約大都會美術館藏

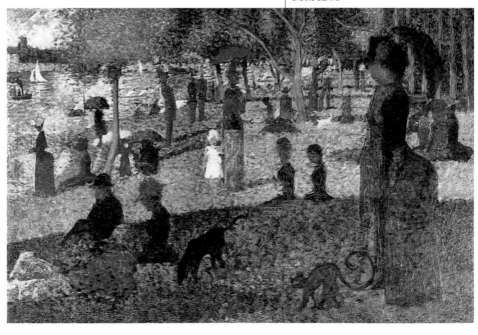

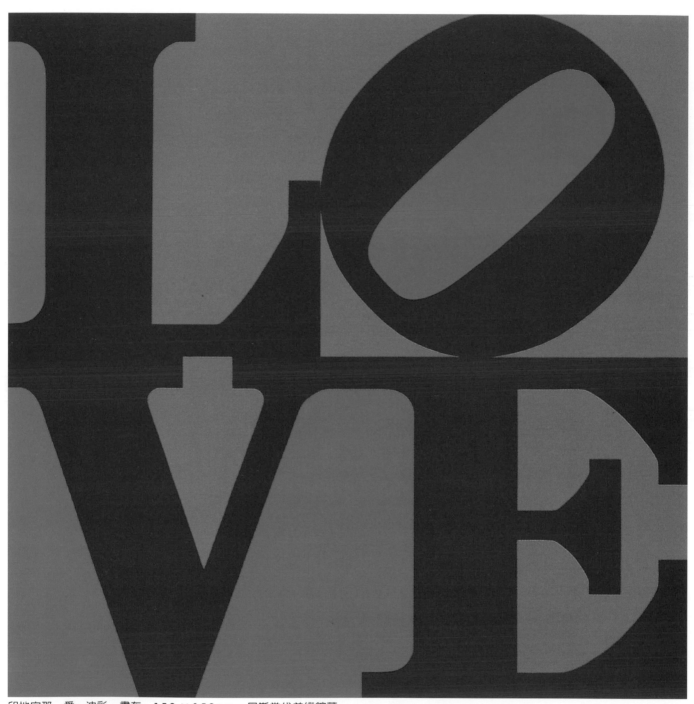

印地安那　愛　油彩‧畫布　152×152cm　尼斯當代美術館藏

愛（LOVE）

印地安那
Robert Indiana

繪畫的對比表現，前面介紹了秀拉的作品，是以光影的陪襯製造對比。這裡，我們以美國普普藝術家羅伯‧印地安那（Robert Indiana 1928- ）的油畫〈愛〉（Love）來說明另一種表現對比的方法，即是以色彩對比來表現。

兩種不同的色彩，排列在一起形成明顯對照，或引起視覺上的變化，稱作色彩對比。現代藝術家所作的新繪畫，有不少即以此方法創作出一種新的視覺美。

色彩對比，可以分為色度對比和色相對比兩種。明色與暗色、深色和淺色的對比，稱為色度對比。其結果使畫面色調更加強烈，形象更加鮮明，主題更加突出。

如果用紅與綠，橙與藍，黃與紫的對比，便是色相對比。這是三對基本的色彩對比，對比的結果，色彩可以互相襯托而更加顯眼，強烈吸引觀者的視覺。例如，印地安那的這幅油畫〈愛〉，只用了三種顏色——藍、紅、綠，畫出LOVE（愛）字形，由於綠與紅、紅與藍並列放在一起，產生了強烈的色相對比，而造成引人注目的效果。此外，又如凝視紅色片刻後再看紫色，則感覺紫變青綠，這稱為「連續對比」。印地安那的這幅畫，最早曾用於七十年代暢銷小說《愛的故事》的封面，後來他也用此造形發展出立體雕刻，成為城市街頭的公共藝術。

羅伯‧印地安那，本名羅伯‧克拉克，一九二八年生於美國印地安那州紐察斯，先後在印地安那波里斯、紐約、芝加哥等地學習，一九五三～五四年進入艾辛巴美術學院，一九五六年定居紐約。他從抽象表現主義，發展到使用標誌、記號的視覺表現，在視覺攪拌中帶有象徵的暗示。批評家馬里奧‧阿馬雅指出他是「普普視覺」（普普與歐普合成語）藝術的開拓者。

印地安那　大美國之愛　油彩‧畫布
183×183cm　1972　藝術家收藏

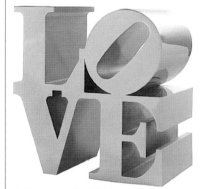

印地安那　愛　雕刻　91.5×91.5
×47.5cm　1996-98　紐約私人收藏

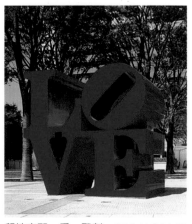

印地安那　愛　雕刻　366×366×
183cm　東京新宿公共藝術

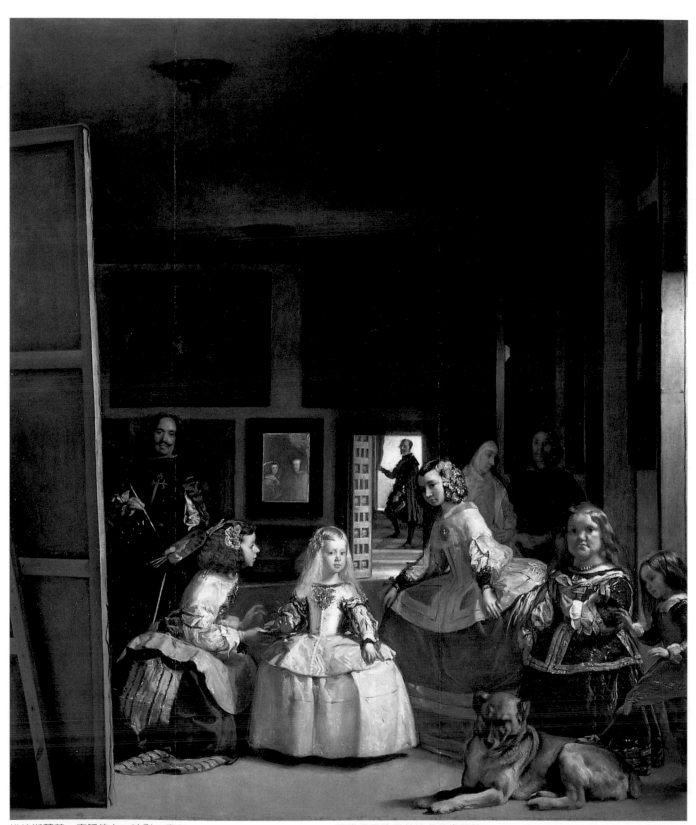

維拉斯蓋茲　宮廷侍女　油彩・畫布　318×276cm　1656　西班牙馬德里普拉多美術館藏

宮廷侍女

維拉斯蓋茲
Diego　Velazquez

　　〈宮廷侍女〉是西班牙最著名的十七世紀古典畫家之一——維拉斯蓋茲（Diego Velazquez 1599-1660）的代表作，也是一幅世界名畫。在此畫中，共畫了菲力浦四世心愛的小公主瑪嘉麗特、兩個皇家女侍、幾位侏儒、教師，和一位站在西班牙宮廷大門口的宮廷衛士，畫家本人也在圖畫中，站在一幅大畫布（左邊）前靜靜的在作畫。背後壁上鏡子裡映現出菲力浦四世和奧地利瑪麗安娜王后的像。在這幅畫裡共有九個人和一隻狗，但看起來並不顯得擁擠。這幅畫裡左邊的畫家在畫自畫像，他手持畫筆站在大畫布前，所畫的對象是小公主瑪嘉麗特和宮廷侍女們？還是描繪那鏡中映照出來的站在畫面外的國王與王后？這個問題一直是後來的學者爭論的焦點，一直存在著兩種不同的意見。

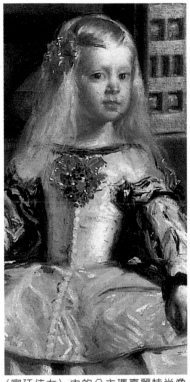

〈宮廷侍女〉中的公主瑪嘉麗特肖像（局部）

　　維拉斯蓋茲是一位畫複雜景物而又善於表現空間感的好手。畫中的人物在地板上或成群的擠在一塊兒，宮廷衛士在背景遠方，我們可以從他及別人的身上察覺到一個很大的距離感。

　　此畫在光線的表現上也具有很高的技巧。它從高空中透過來，一部分照著窗子，一部分顯現出畫家、公主、侍女和侏儒。房間中央較暗，在背景上，亮光穿過開著的門。

　　這幅畫是「統一」（繪畫要素之一）的好例證；整個畫中的景物都有其適當的關係。更進一步的是，維拉斯蓋茲求對比的趣味。他想強調小公主和她周圍的一群人，所以用一個神秘的黑暗空間作襯托，使之平衡。他以清晰的前景及遠處的背景的結合呼應，來表現出這個景物的視野，這個房間看起來並不是真實的；但作者為我們表示出他根據光線及空間的感覺而產生了這幅畫的印象。此畫現藏於馬德里的普拉多美術館。

維拉斯蓋茲名畫〈宮廷侍女〉畫面中間遠方一面鏡子映出國王與王妃的相貌。維拉斯蓋茲仔細畫出國王夫妻鏡像

　　維拉斯蓋茲是塞維爾人，自幼喜愛繪畫，曾隨巴切科學畫，一六一八年他娶巴切科女兒為妻。後來在巴切科推薦下於一六二二年到馬德里。一六二三年奉菲力浦四世的大臣奧里瓦雷斯之邀，為國王菲力浦四世畫像，成為宮廷畫家。後來他到過義大利，對提香作品非常讚賞。晚年他獲得國王賜給「貴族」稱號。他的繪畫富有濃厚的寫實主義傳統和高超的藝術技巧。

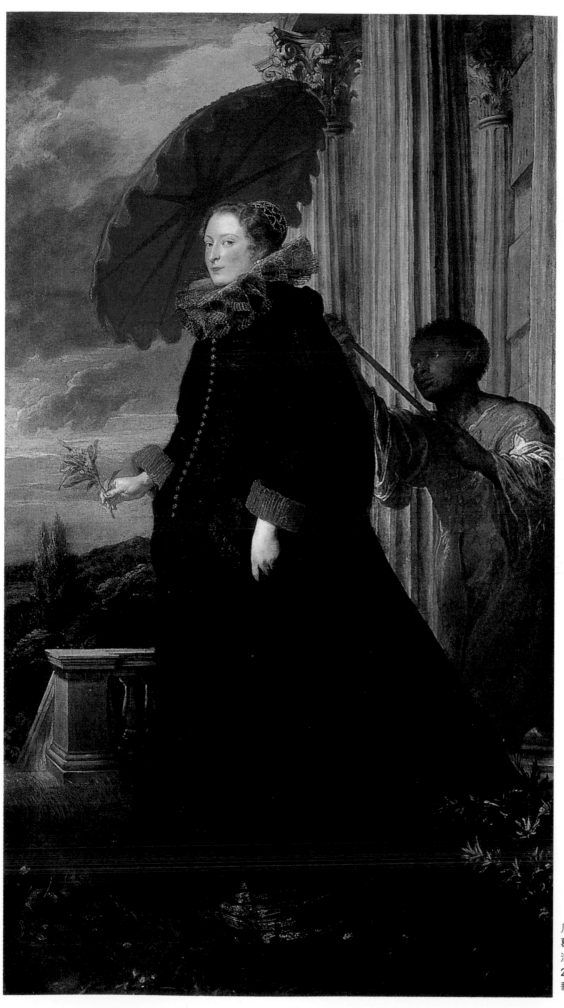

凡・戴克
葛麗姆蒂畫像
油畫・畫布
246 × 172cm 1623
華盛頓國立美術館藏

葛麗姆蒂畫像

凡・戴克
Sir Anthony Van Dyck

在照相機發明之前，人們都請畫家們畫像，這些像我們特別稱之為肖像畫。安東尼・凡・戴克（Sir Anthony Van Dyck 1599-1641）是傑出的肖像畫家之一，他畫過的國王、皇后和貴族們曾封他爵位，雖然他出生在比利時，並在這裡研究繪畫，但他後來喜歡旅行，到過很多國家。他到過熱那亞，為瑪莎・艾麗娜・葛麗姆蒂畫像。瑪莎在畫中，給我們匆匆的一瞥，當她步出宮廷走下花園的臺階時，一個年輕的摩爾人伴著她，打著傘遮著她的頭，在驕陽中保護她的臉。

這位畫家把她畫得很高，以強調其華貴，並且在衣飾方面特別注意這一點，她穿著一條深黑色的長袍鑲著金鈕釦，她的傘是猩紅色的，宮廷則是金黃色的石頭築成的，一切都顯得華麗高貴。

這幅畫也是統一的一個例子。線條、造形、空間、光線及色彩彼此都是平衡的，造成一個很好的效果。通常畫面上的許多效果是靠畫家作畫時創造出來的。他加強了色彩的明朗感覺，這可從下面色彩中看出；夫人皮膚發出紅潤光彩，栩栩如生，天空充滿光與雲彩，以淡淡的色彩製造了一個明朗的效果。另外此畫大量運用油彩，透過色彩，表現畫面結實肌理，這也有助於畫面的統一效果。

凡・戴克出身於絲綢商人之家，十九歲時開始作魯本斯的助手，追隨魯本斯畫風。曾到過英國、義大利等地作畫和研究。後來回到比利時安特衛普，成為魯本斯的競爭者，並擁有相當規模的畫室。英王查理一世曾授予他爵士稱號，並為他與帕特利克・魯思文爵士的女兒瑪麗，撮合婚事，使凡戴克成為英國皇家與貴族寵愛的畫家。他的肖像畫，在造形、色彩和構圖方面，富有統一風格，對後來英國肖像畫有很大影響。

凡・戴克　自畫像（局部）　油彩・畫布　116.5×93.5cm　聖彼得堡艾米塔吉美術館藏

凡・戴克　約翰・史都華爵士與其弟伯納・史都華　油彩・畫布　237.5×146.1cm　1638

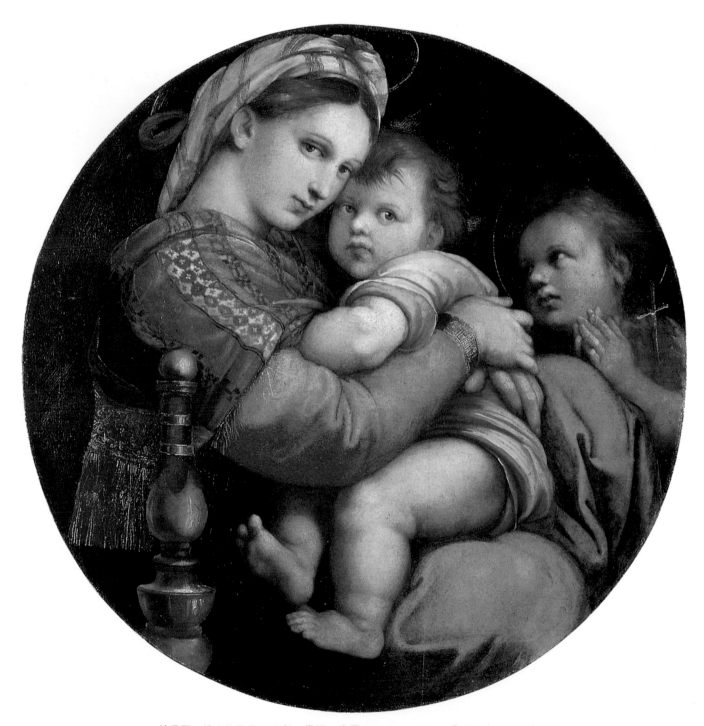

拉斐爾　椅中的聖母　油彩‧畫板　直徑71cm　1514　翡冷翠烏菲茲美術館藏

椅中的聖母

拉斐爾
Sanzio Raphael

　　〈椅中的聖母〉也是統一的一個好例子。這幅畫很被尊崇，特別是因為這些人物係畫在一塊圓的畫板上。此畫雖是表現聖經故事中的聖母與幼年聖約翰，但是人物卻跟一般人相近，我們覺得此畫的作者拉斐爾（Sanzio Raphael 1483-1520）一定是請一位義大利的母親帶著她的孩子作他的模特兒，供他作畫的。拉斐爾說過：為了創造一個完美的女性形象，我不得不觀察許多美麗的婦女，然後選擇出那最美的一個作為我的模特兒。因此，他筆下的聖母像表現出平易近人的女性形象，歌頌普通人的美。

　　對一位畫家來說，要把三個人物安置在這個圓的畫布上，是煞費苦心的。一個孩子坐著，另一個斜倚著。拉斐爾對此畫安排得如此理想，在作畫前一定經過多次努力，才找到了這個完全平衡的環繞著中點的佈局。畫中有很多曲線，用不同的技巧表現出來；母親的手、衣飾、兩個孩子的衣裙，都採取曲線來表現，使畫面的輪廓，顯出統一的效果。

　　拉斐爾的這些造形，都作過精密的安排，看起來好像在車輪中旋轉一樣，也因此他把椅子畫得很大，以支持畫的重量。

　　在此畫中，有一個不平凡的姿態：母親正看著我們，她對孩子的愛，我們可從她的頭靠在孩子的頭上看出。光線密集的空間，都是柔和的，充滿溫暖的色彩。這些都足以表示出拉斐爾如何的畫出他全部的印象。

　　拉斐爾是義大利文藝復興盛期傑出的畫家和建築設計家。他的藝術中體現出深邃的人文主義思想，並賦予這種思想無與倫比的表現力。

拉斐爾　綠野的聖母　油彩・木板 122×80cm　1507　巴黎羅浮宮美術館藏

拉斐爾　阿爾巴的聖母　油彩・畫布　直徑94.5cm　1510　華盛頓國立美術館藏

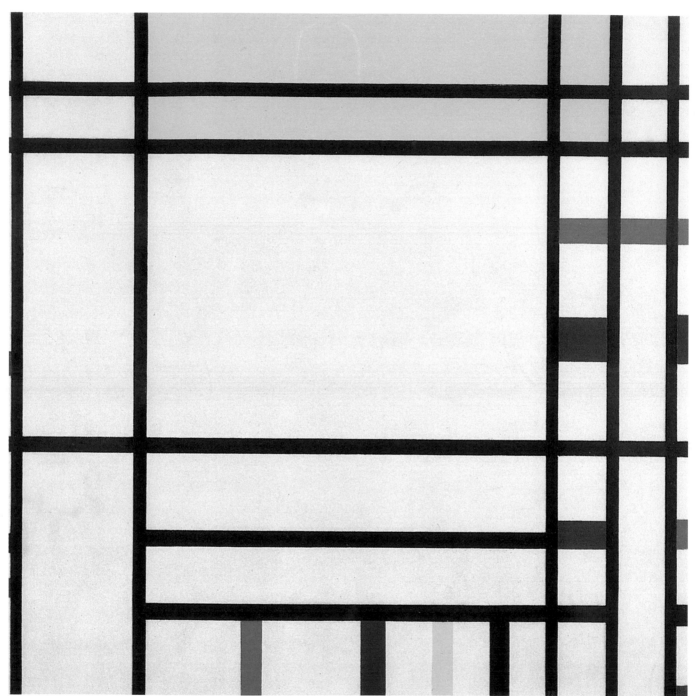

蒙德利安　協和廣場　油彩·畫布　94×95.5cm　1939-43　美國達拉斯美術館藏

協和廣場

蒙德利安
Piet Mondrian

我們看過畢卡索的畫〈三位音樂家〉，產生了一個新的觀念。我們又可欣賞一位荷蘭畫家的畫，此人就是蒙德利安（Piet Mondrian1872-1944）。他實際上只用幾條不同的線條構成一幅畫，而獲得一些不同的結果。因爲他深信一幅畫並不一定要有一個主題，所以他的畫並不能使我們回憶到以前看過的物體。這幅畫題名爲〈協和廣場〉，它也是根據上面幾個繪畫的要素畫成的，和前面那些畫的要素一樣。所產生的結果也是統一的好例子。不同寬度的線條構成了這個造形，空間有一個同等的寬度，這幅畫是正方形的，我們能想像出這些線條似乎是突破了白色的正方形，伸出了畫面的空間，而達於畫的外邊。

當我們細看後，幾個固定的長方形，彷彿是活動的或稍稍向後退，因而暗示出第三個空間。這幅畫也有平衡、對比，在線條中也帶有韻律，緊緊的畫在一起，而使它們重複，不過這些緊密相接的造形多少還有些微的不同。

蒙德利安追尋著一個由塞尚及畢卡索開創的途徑，這條路使他走向我們稱之爲「抽象畫」的道路。他絕對自由的選取作畫的素材，並不擔心世界上的物象是如何的混亂和無秩序，他表現均衡、秩序，以內心中的秩序，產生了音樂、數學以及建築上的秩序感。

如果你用一個正方形的紙片以及一些黑帶子，試著完全依照蒙德利安的畫去組合它們，你將驚奇，發現他所畫的是如此的平衡。

他的這幅〈協和廣場〉是表現對巴黎協和廣場的印象。他晚年畫了一幅著名的〈百老匯爵士樂〉，則是表現了他對紐約百老匯街和爵士樂融合的一種感覺。

蒙德利安說過：「我一步一步的排除著曲線，直到我的作品最後只由直線和橫線構成，形成諸十字形，各個相互分離和隔開。直線和橫線是兩相對立的力量的表現；這類對立物的平衡到處存在著，控制著一切。新的造形的路是一種構造，它避免構造有界的形，因此它能成爲實在的客觀的表達。」

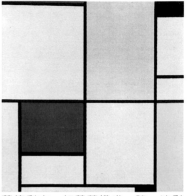

蒙德利安　紅黃藍構成一號　油彩·畫布　103×100cm　1921　海牙市立美術館藏

蒙德利安　紅黃藍構成　油彩·畫布　39.5×35cm　1921　海牙市立美術館藏

蒙德利安　百老匯爵士樂　油彩·畫布　127×127cm　1942-43　紐約現代美術館藏

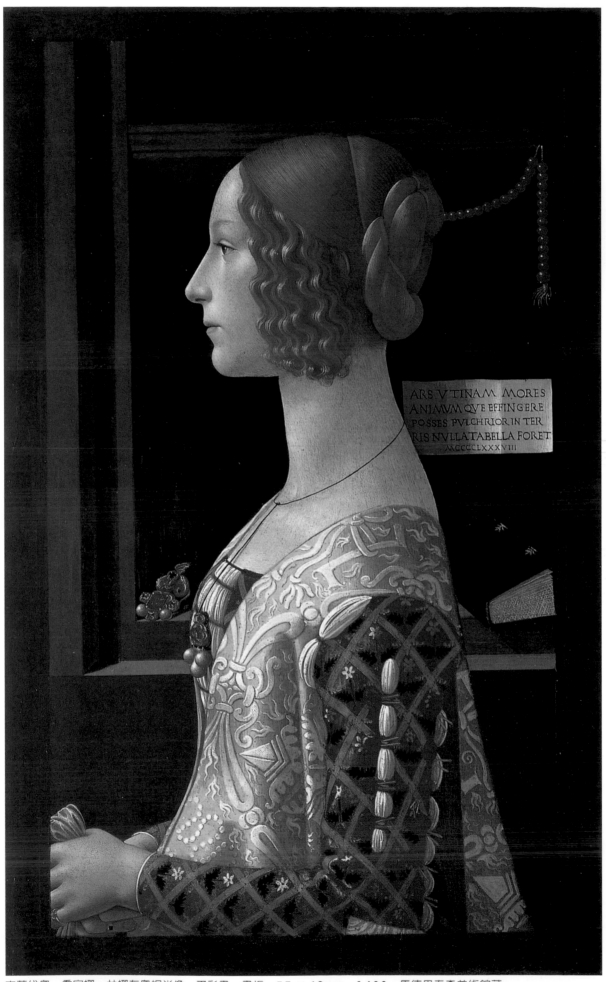

ARS VTINAM MORES
ANIMVM QVE EFFINGERE
POSSES PVLCHRIOR IN TER
RIS NVLLA TABELLA FORET
MCCCCLXXXVIII

吉蘭岱奧　喬宛娜‧杜娜布奧妮肖像　蛋彩畫‧畫板　77×49cm　1488　馬德里泰森美術館藏

人物畫篇
──東西方人物畫發展概說

　　人物畫，顧名思義是指以人物爲內容的繪畫。凡是描繪人物的各個畫種，都屬於人物畫的範疇。

　　人物畫可以分爲群像畫、肖像畫。群像畫以突出人物活動爲主；肖像畫則以描繪人物形象的酷肖爲主，這兩者表現的重點雖然不同，但都要求形神兼備。換言之，就是个但人物形象要符合透視原理，結構、比例要正確，而且要表現出人物的思想、感情和精神面貌。人物的面部是描繪的重點。同時也要處理好人物與人物、人物與特定環境之間的關係，以求得人物動作的協調和畫面佈局的統一。

　　如果依照繪畫形式和特點，世界美術史上的人物畫，可分爲西洋人物畫和東方人物畫兩大體系。西洋人物畫注重透視，要求表現出光線、質感，以形似爲特點；東方人物畫，則以線條表現神似爲主要特點。不過，進入廿世紀的現代藝術領域中，東西方的繪畫分界點已逐漸消失，逐漸發展出表現人類本身特質的一種國際性的人物畫風格。

　　在西方美術史上，以「人物」作爲繪畫題材的，不但年代久遠，數量也多。早自原始的洞窟繪畫開始，人類即在描繪自己。到了中世紀，宗教人物畫尤爲盛行。文藝復興時代的繪畫，也以人物佔大部分。有人說：西方繪畫以人物爲本，大概是不錯的。

　　現代畫家創作一幅人物畫，有的是借「人物」──自己或別人這種題材，來發揮自己的意念或技巧，表達自己的思想、對人生的看法。主觀超越客觀，對象的自然形象已被變化、破壞，而披之以藝術家心中所思想的光華燦爛。也有的是在描繪一切時代的人間生活，或不變的人性。在表現人物的性格、思想和感情時，同時將自己的一份感情，融入畫面，借強烈的色彩以及突出的造形而加以發揮，畫面上自然流露出畫家的個性，同時還刻畫出被表現對象的個性。

　　十九世紀末的殘障畫家羅特列克，以描繪「紅磨坊」的人物爲主，如馬戲演員、舞女，他以隱喻的象徵，刻畫這些人物，透過畫筆表現出自我人生。義大利名畫家莫迪利亞尼，是肖像畫的名家，其所畫之女人，頸、鼻、手指均作伸長誇張，兩眼不點睛，以弧線構成顏面、體態，很能顯現女性的優雅，與淡淡的哀愁。

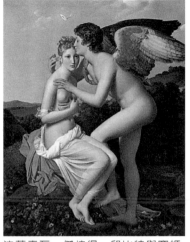

法蘭索瓦・傑拉得　邱比特與賽姬
油彩・畫布　羅浮宮美術館藏

弗拉哥納爾　信件　油彩・畫布
1776　紐約大都會美術館藏

羅特列克　紅磨坊舞蹈　油彩・畫布
115×150cm　1889-90　美國費城美
術館藏

雷諾瓦　珍妮・杜蘭莉艾　油彩・畫布　113×74cm　1876　費城巴恩斯基金會藏

畢卡索從青年時代開始直到現在，不斷反覆以人物作他的主要題材。他在立體派時代，曾把人物造形，以直線作剖析再重新組合。他完成的一幅表現最有深度的畫〈格爾尼卡〉，描繪德機轟炸西班牙的格爾尼卡小鎮，畫面上把爬行掙扎、極度悲憤的母親和死去的小孩誇張化，高度的忿怒與對空中突然降臨死亡之恐懼，充分流露並傳遞了許多攝影、文字所不能表達的感情。畢卡索經由這種美感的媒介物，使人感到強烈激盪的情緒，而在共同人性上，再次地相互結合。存在主義的雕刻家傑克梅第，所作的人物畫總是非常的憔悴，好像他要在一層又一層的肉裡面，尋找某種無從捉摸的精髓。他所表現的是一種現代人類的茫然、空虛感，一個永恆寂寞的記號。艾倫斯特的肖像畫，則傾向神秘主義，每作一幅人物畫，都揉入了他童年的夢幻，親身遭受的戰爭逃亡的苦痛，已經使他進入超現實的幻境裡。他在一九五六年畫了一幅蒙上三角形面具的怪異肖像，題名為〈達文西像〉，艾倫斯特卻把它表現為「波昂的神」（波昂為其故鄉）。

傑克梅第　女人坐像　油彩・畫布
1960　巴黎私人收藏

表現派的孟克，畫面上的人物，盡為生、死、愛與憂愁、病痛的現象，他強調人間情感，把人性火熱化的主觀狀態，戲劇性地強烈表露無遺。

英國現代畫家法蘭西斯・培根，近年作畫，完全以人物為主，在一幅空間很大的畫面上，只有一個凝結化的人體。意圖根本排除現實生活與希望，表現另一個世界所存在的東西。谷雷漢姆・莎桑蘭德曾為不少英國名人畫過像，他對自己為人畫作曾解說道：「捕捉自己所感動的現實本質，描繪自我感覺的形象，自能把握住對象的神韻。」

米羅對於自己所作的肖像畫，則曾說：「形態的組合構圖法，超乎那些僅為滿足視覺的結合畫面。」

荷蘭畫家阿拜爾，為人作肖像畫，往往把頭部放大，佔住畫面大部分空間，在人的臉上作表徵，沒有一般人像畫的「美」，而從另一方面建立畫面的美。又如西班牙的沙伍拉，美國的杜庫寧，也是徹底破壞「面貌」，作放肆潑辣的描寫，把人體當作畫面的構成，而不視為畫面的主題

孟克　思春期　油彩・畫布　151 ×
110cm　1894-95　奧斯陸國立美術館

培根　吉伯特・迪・波頓說話神情習
作　油彩・畫布　198.1 × 147.3cm
1986　瑞典私人收藏

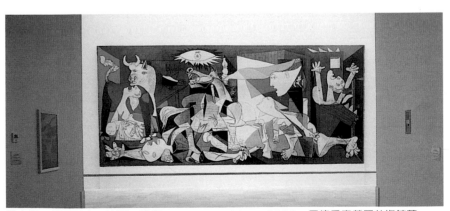

畢卡索　格爾尼卡　油彩・畫布　3.51 × 7.82m　1937　馬德里索菲亞美術館藏

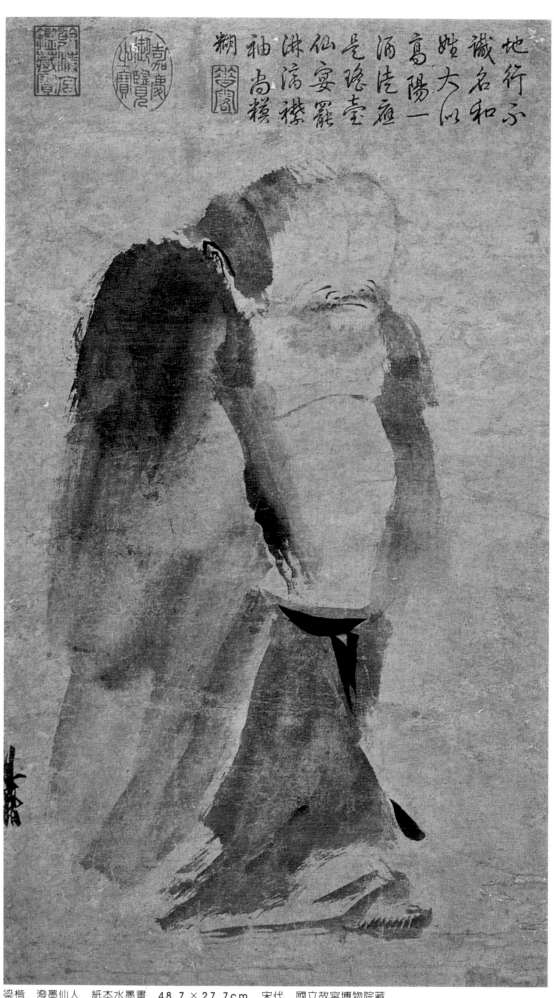

地行不
識名和
蛤大以
高陽一
酒店庭
仙宴罷
淋漓襟
袖尚模
糊

梁楷　潑墨仙人　紙本水墨畫　48.7 × 27.7cm　宋代　國立故宮博物院藏

來處理。主題的喪失，原是現代繪畫的一個特徵，很顯著的西方現代人物肖像畫正走入不確定性的表現，也因此畫家們所表現的都是醜陋的面貌，破壞了文藝復興以來對美好面貌的描繪。

中國的人物畫，在六朝時已相當發達，當時的著名畫家，幾乎已都是人物道釋畫的能手。當時雖注重寫實觀念，只是中國繪畫的寫實觀念，自始停留在線條表現，譬如當時的代表畫家陸探微，就說他是「勁與神會，筆跡逐利，如錐刀焉」；當時的張僧繇相傳畫人物使用凹凸法，所謂凹凸法實是受了印度佛畫的影響。曹不興更有「曹衣出水」之譽，很顯然的是形容其線條在身軀上所形成的起伏實感而言。有相傳是真跡的女史箴圖在世的顧愷之，史籍記載，說他每畫人物，常數年不點睛。人問其故，他說「四體妍媸本無關於妙處，傳神寫照正在阿堵中。」這點常被人引用以與義大利名畫家莫迪利亞尼之肖像畫相比。因此莫氏之畫，即專以不點睛而馳名。

隋唐以後，山水逐漸興起，但是佛教墨畫仍然盛行，有名的吳道子就是代表，他的大作〈地獄變相圖〉，相傳曾使長安屠夫者流，見之大驚失色，竟致洗手改業，恐怕和今天畢卡索的〈格爾尼卡〉的效果不相上下。

吳道子以後有張萱、周昉，都是以仕女為主要題材。到了宋朝人物畫突出的有梁楷、石恪、蘇漢臣、李公麟等人，梁、石的畫，今多被規入禪畫，是以極簡練的筆觸來描寫。

梁楷傳至今天的有〈潑墨仙人〉與〈李太白像〉，這兩幅畫前者以極潑辣的大筆刻畫出來，以之與杜庫寧的潑辣表現得一有趣的對比。石恪的畫常詭奇，記載有說他是「鬼神奇怪，筆畫勁利，前無古人，後無來者」。蘇漢臣專畫嬰兒與販夫者流，筆畫纖細。李公麟以白描著名，徹底發揮線條美。

元朝的人物畫除仿古外，很少有創造性。倒是到了明朝出了兩位奇特的人物畫家，陳老蓮與崔子忠。他們的畫多誇張相態，面貌奇古，筆畫生拙。今天國內外研究美術史的人，多半對他們的評價很高，認為有非常的創造性。明清以後，人物畫逐漸式微，幾乎被山水花鳥所淹沒。

綜觀繪畫發展史，無論是東方人物畫，或是西方人物畫，都比其他畫種的出現早得很多，歷史更為悠久，而遺留下來的藝術作品數量也較為豐富多彩。

顧愷之　女史箴圖（局部）　設色絹畫　晉代　倫敦大英博物館藏

周昉　簪花仕女圖（局部）　設色絹本
46×180cm

陳老蓮　仿古圖冊　絹本墨畫淡彩
24.5×22.6cm　明代17世紀

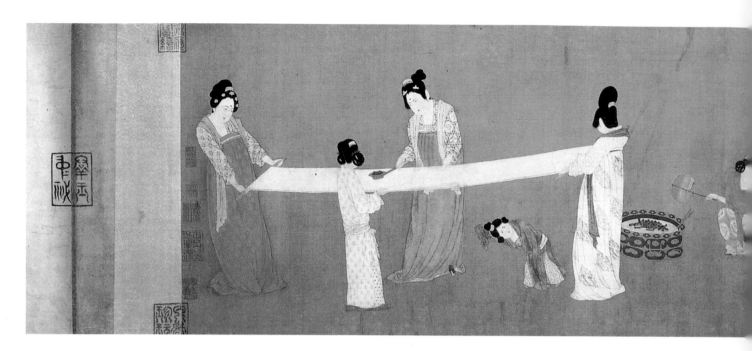

宋徽宗　搗練圖　絹本設色　37×147cm　北宋12世紀初（傳）　美國波士頓美術館藏

搗練圖

宋徽宗
Sung Hui-Tsung

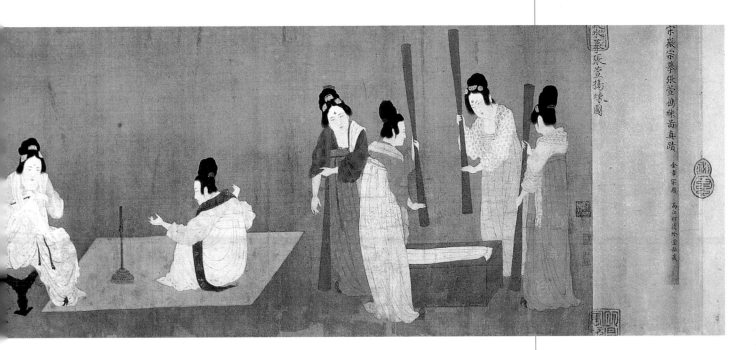

宋徽宗　摹張萱〈搗練圖〉（局部）

　　宋徽宗是一位愛好繪畫，而又對繪畫具有頗高造詣的帝王，曾在宮內設翰林畫院，對畫家的獎勵不遺餘力，激起了大家對繪畫的重視。他除了精於畫翎毛、花卉以及墨竹之外，還作有美人風俗畫。只不過現在一般介紹他的畫藝，皆偏重於翎毛花卉，而對其美人畫少有提到。這裡我們介紹他的一卷仕女畫。

　　宋代的畫以花鳥、山水最盛，仕女畫較貧乏而不及唐、五代之豐富。在作風上，宋代的仕女畫是屬於冷性的、理智的，而沒有唐代之豐滿華麗的風情。不過，宋徽宗摹寫了一卷唐代畫家張萱的〈搗練圖〉，卻是極為出色的。

　　〈搗練圖〉相傳原是張萱所作，這卷宋徽宗的摹寫本，現在為美國波士頓美術館收藏。此圖描繪唐代城市婦女在搗練、絡線、熨平、縫製勞動操作的情景。畫面正在操作的女人，神態各有不同。動作凝神自然，細節刻畫生動，使人看出扯絹時用力的微微後退後仰，表現出作者的觀察入微。原作繪於絹上，是一著色畫，色彩為淺紫杏黃，至今色澤尚很清晰，可見保存之良好。畫上仕女衣飾以白粉勾出細緻紋樣，每一仕女衣褶均以流利強勁之曲線筆法勾勒。全部人體動作姿態，自然婉柔，富有彈性，充分帶有動態神情。因其構圖係摹寫唐代張萱的作品，所以從這卷畫上還可以看出唐代美人仕女畫的端倪。其「豐頰肥體」的人物造形，表現出唐代仕女畫的典型風格。此畫雖屬摹寫，但徽宗功夫精絕，使得此卷畫在線條設色方面清麗動人，這也是這卷畫的珍貴所在。

　　畫面除仕女及操作工具之外，背景無其他複雜的景物，看起來比一些太過充塞的畫令人覺得舒暢而柔美。

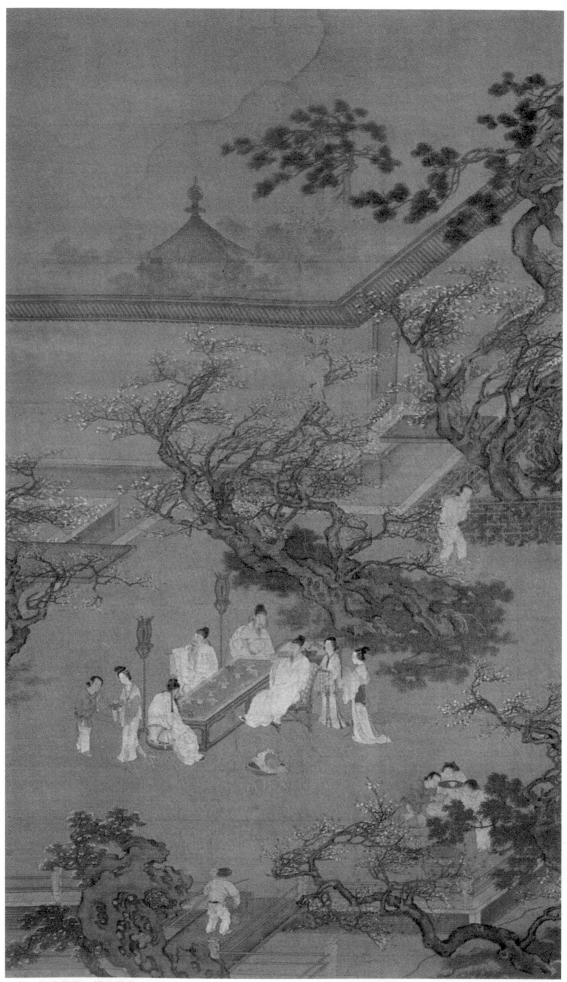

仇英　桃李園圖　絹本著色　209.3×119.5cm　16世紀　日本京都知恩院藏

桃李園圖

仇英
Chiu Ying

我國明代畫壇，流派雖然紛雜，但都是繼承了唐宋元等幾個朝代的繪畫式樣。因爲朱元璋建立明朝之初，一切政制仿效宋朝，恢復設立畫院；在專制作風之下，院內的畫家只有循規蹈矩的沿著古人的路徑走；在野的畫家也因此不敢從事個性表現。所以當時的作品均臨摹唐宋，已經失去元代繪畫之活潑超逸。到了明代中葉，雖然繪畫隨著社會經濟發展而呈現蓬勃景象，但摹擬的風氣仍盛，少有新創造。還好的是此一時代，出現了四大畫家，在學習傳統繪畫上獲得新發展，導致明末尊重個性表現的萌芽。最足以代表明代繪畫新風格的四大畫家就是沈周、文徵明、唐寅和仇英。四人所畫的題材和表現的方法各有所精，仇英擅長人物畫，被稱爲明代人物畫的大家。

當時的人物畫分爲：道釋畫、史實風俗畫，以及傳神（即今之肖像畫）三種，仇英所專長的是史實風俗畫。他所作的史實風俗畫，精麗細緻，著墨高低暈淡，頗富妙得自然的情趣。

〈桃李園圖〉是仇英的代表作之一。描寫春夜在桃花園宴會情景，大畫面對角線的構圖是仇英繪畫中慣用的手法。畫面色彩以淺土黃襯托出白衣及翠玉的衣飾，鉻黃樹幹下的是暗綠的小草，著色很能顯出豔逸細潤的感覺，人物的線條也纖柔流暢，氣韻生動，可以說是明代院體風俗畫的傑作。和他所畫的很多仕女、台觀、旗輦、城郭一樣的，在追摹古法裡摻入了自己的意象。

仇英，字實父，號十洲，太倉人，原是明代院派（明代山水畫分浙派、院派、吳派）作家周臣的高足。他作畫很勤，周臣很器重他；後來逐漸聞名，董其昌稱他爲趙伯駒的後身。畫蹟流傳比唐寅爲多。主要作品除了〈夜宴圖〉外，尚有〈子虛上林圖卷〉、〈玉樓春色圖〉、〈諸夷職貢圖〉、〈光武渡河圖〉、〈滄浪漁笛圖〉等。

欣賞了仇英的名畫，我們還可以獲得一個啓示：從事繪畫藝術，在下了摹古臨摹的工夫之後，還需要更進一步的有自己的新創造，追求新境界，否則臨古不如古人，就完全談不上藝術成就了。

仇英　西廂記圖（部分）　設色絹本
明代　紐約王季遷藏

仇英　趙孟頫寫經換茶圖卷（部分）
絹本墨畫・淡彩　21.1×77.2cm
明代16世紀

仇英〈桃李園圖〉（局部）　絹本著色

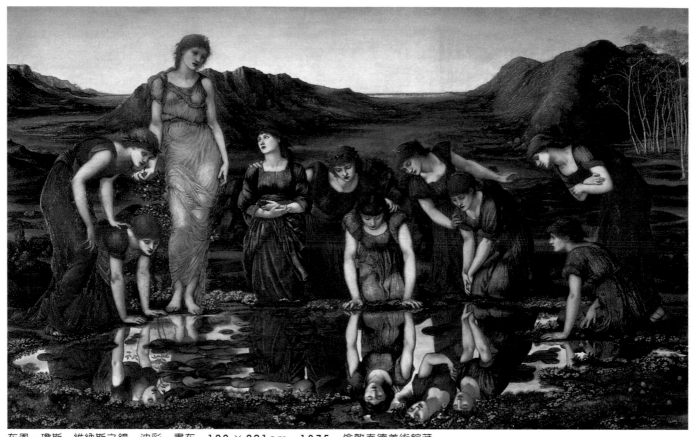

布恩・瓊斯　維納斯之鏡　油彩・畫布　122×201cm　1875　倫敦泰德美術館藏

維納斯之鏡

布恩‧瓊斯
Edward Burne Jones

布恩‧瓊斯（Edward Burne Jones 1833-1898）原來跟隨奧克斯福特學做牧師，後來與他所崇拜的畫家羅賽蒂會談的結果，始決心立志做個畫家。

他初期的畫風，受其老師羅賽蒂的影響，與羅賽蒂風格極相近。瓊斯自己的本質，到後來始漸漸顯露出來，特別是在一八七二年的義大利之遊，古典大家曼丁尼亞、波蒂切利、法傑蘭斯卡等人的作品，使他深受感動，也使其作風爲之一變，裝飾性的傾向頗爲強烈。

他對十五世紀畫家的那種樸素的畫風，極爲嚮往，但對於僅注重熟練技巧的作品，則表示反感。他本身的作風，在輪廓描寫及刻畫細微的手法之外，並不是一位很徹底的寫實主義者，至於他所描寫的主題，大部分都是現實中的人物及風景，也有很多是取材自中世紀的傳說，以及他自己所幻想的比喻的題材，從現實以外的境地擷取描繪的題材。

〈維納斯之鏡〉爲其比喻的作品之一。畫一美麗女神及其他仙女，正對著黎明時的一潭池水的混濁產生疑慮。此畫除了含有深刻的寓意之外，同時也表現出他想像中的美麗幻境。布恩‧瓊斯解釋說：「一幅畫是某種從未有過也永遠不會再有的事物的美好的浪漫主義夢想，在那裡一切都光芒萬丈。」此畫作於一八七五年，現藏於倫敦的泰德美術館。泰德美術館所藏的另一幅〈黃金階梯〉，也是他的名作之一，他所描繪的肉體雖使人呼吸到現實的感覺，但在精神上，卻是以美與愛所產生的一個理想的境界。這是由於他憧憬古代、中世紀及其他超現實的世界，影響其性格而獲致的一個必然的結果。

布恩‧瓊斯　黃金階梯　油彩‧畫布　1876-80

布恩‧瓊斯〈維納斯之鏡〉一畫中的水池部分

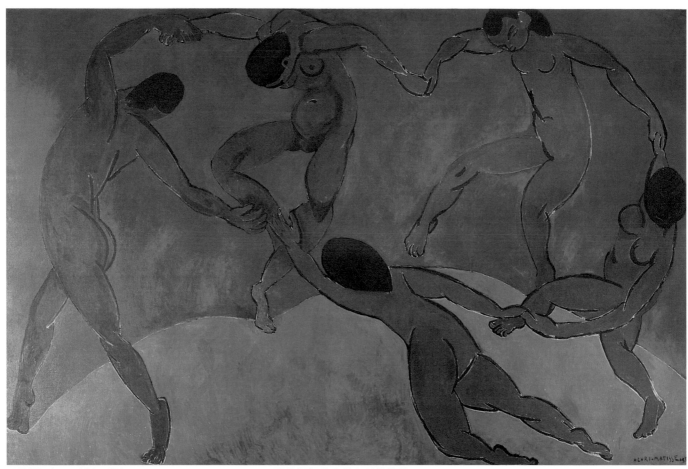

馬諦斯　舞　油彩・畫布　260×391cm　1910　聖彼得堡艾米塔吉美術館藏

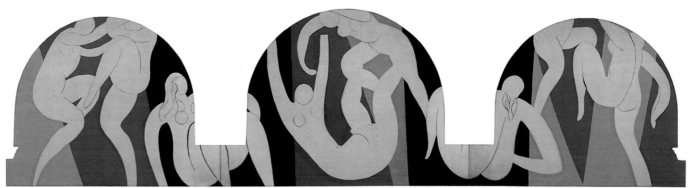

馬諦斯　舞　油彩・畫布　左：339.7×441.3cm　中：355.9×503.2cm　右：338×398cm　1932-33　美國巴恩斯基金會藏

舞

馬諦斯
Henri Matisse

我們欣賞了古典和寫實繪畫，對於「韻律」的表達，這裡介紹一幅現代繪畫——野獸派畫家馬諦斯（Henri Matisse 1869-1954）所畫的〈舞〉，在高度精簡的畫面中，讓我們感覺到運動感與生命力十足的韻律之美。

〈舞〉是一幅大型的壁畫，為馬諦斯在十月革命(1909-1910)前，應鼎力贊助他的莫斯科收藏家塞吉・許古金之邀在俄國所作，現在收藏在聖彼得堡美術館內，與馬諦斯的另一幅姊妹作〈樂〉，掛在館內相對的展覽壁面上。

〈舞〉一九一○年在秋季沙龍展出時，震驚了每一個人。馬諦斯畫了五個手拉手舞蹈的裸女，充塞於畫面，意念手法都簡至不能再簡；只有三色：綠野，藍天，赭色的女性軀體和栗色的髮，但線條構成蔓藤般的式樣，卻似乎使舞蹈本身的動感與力量盡在其中，含著飽和的韻律。

英國藝評家羅傑・弗列在一九一○年看了此畫即寫道：「馬諦斯的作品中，這種對線條的抽象和諧美和節奏韻律的追求，強烈得常使人體的自然表象剝落殆盡。」這樣說完全正確。馬諦斯致力探討這種高度精簡的人體畫風。紐約現代美術館也收藏有一幅馬諦斯的〈舞〉，畫幅相同，但色彩較淡。

這個時期馬諦斯的畫意非常豐富，人體的簡化與靜物畫裝飾細節的增濃並進。原因之一，是他長久以來對東方藝術的喜愛。這份喜愛在一九一○年九月他赴慕尼黑參觀回教藝術時達到巔峰。「我的靈感總是來自東方，波斯纖細畫啓示我感官的一切可能；緊密的細節暗示出更大的空間——一個真正可塑的空間，並幫我超越披露個人感情的繪畫表現。」

從〈舞〉這幅巨作，馬諦斯日後發展出剪紙作品，在一九三一年應美國收藏家巴恩斯博士之請，為他在費城宅邸製作一面壁畫，馬諦斯即以廿年前所作〈舞〉的壁畫中那個圈舞者的姿勢，發展出彩色剪紙風格的平面裸女造形。兩者形式不同，主題與風格卻一致。

馬諦斯這種充滿生命力的韻律作品，帶給各時代全人類一個光明肯定的訊息，一個對生命的憧憬，一個充滿愛與友情，幸福祥和的世界，正如他所說：「我要為心靈創造一個水晶世界。」

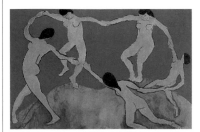

馬諦斯　舞　油彩・畫布　1909
紐約現代美術館藏

馬諦斯　樂　油彩・畫布　260×
389cm　1910　聖彼得堡艾米塔吉
美術館藏

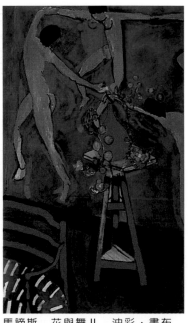

馬諦斯　花與舞 II　油彩・畫布
190.5×114.5cm　1912　莫斯科普
希金美術館藏

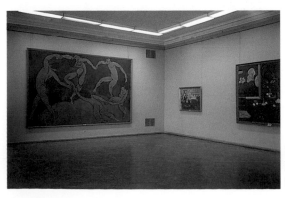

聖彼得堡艾米塔吉美術館陳
列馬諦斯的巨幅油畫〈舞〉
何政廣攝影

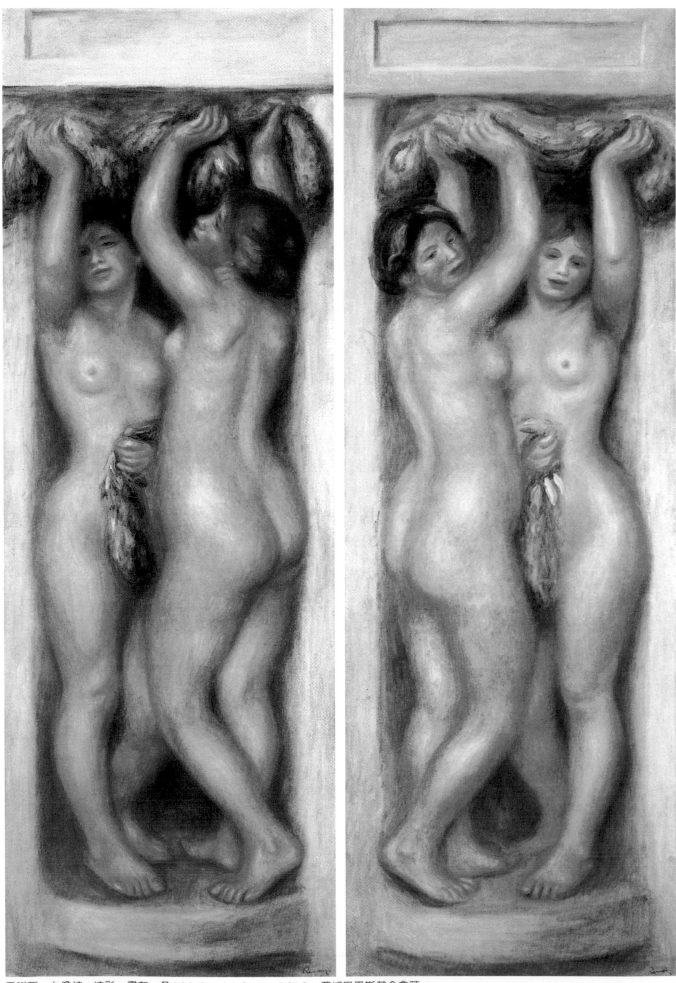

雷諾瓦　女像柱　油彩・畫布　各130.2×44.8cm　1910　費城巴恩斯基金會藏

女像柱

雷諾瓦
Auguste Renoir

〈女像柱〉一詞，原是指古希臘建築中，取代圓柱的著衣女人雕像柱。相傳在古希臘時代拉克尼亞的卡魯埃地方，因為在一次戰爭中，男人被敵方殺害，少女們都被當作奴隸。因此，後來出現了刻畫支持樑柱的少女雕刻紀念像，這些女像石柱也曾用於當地公共建築物的支柱。在西洋建築中，古希臘留下來的優美形態，由於受人喜愛，女像柱發展到近代已失去柱子本來的機能，而純粹作為建築的裝飾。

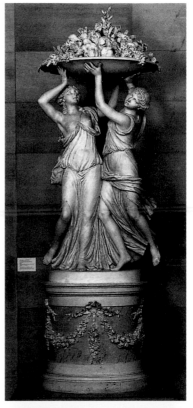

十九世紀印象派畫家雷諾瓦（Auguste Renoir 1841-1919）在一九一○年所畫的〈女像柱〉，是一組兩幅的油畫。他把雕刻的女像柱，描繪成活生生的女性身體，兩手持著植物站立在壁龕中的兩組裸體女性，造形帶有上升的曲線韻律。左右的壁龕，配置著身體相互面對而互相對稱的女性，姿勢柔順自然而有微妙的動態，這種生活化的表現刻畫得非常的成功。

雷諾瓦此畫中的人物構成，是受十八世紀雕刻家克洛迪昂的一對雕刻〈持果物的巴康特〉、〈持花的巴康特〉所影響。而且，這一對裝飾畫，雷諾瓦生前一直未出示於人，直到他死後，才在他的畫室被發現。後來被美國收藏家巴恩斯收藏。

雷諾瓦的許多人物畫，作品色彩透明鮮麗，表現出陽光的明亮與顫動的氣氛。從一九○七年以後，他定居在法國南部坎尼斯的鄉村，作了許多花卉和風景，對於女性裸體的描繪尤感興趣，一生畫了許多裸女油畫。他說：「我根據需要而安排我的題材……我沒有任何法則或方法，當我面對一個人體時，我在那上面看到許許多多有細微差別的色彩。我尋找這些色彩，以使畫中人物成為生氣勃勃，並且會有顫動之感。」

十八世紀雕刻家克洛迪昂所作的一對雕刻〈持果物的巴康特〉、〈持花的巴康特〉

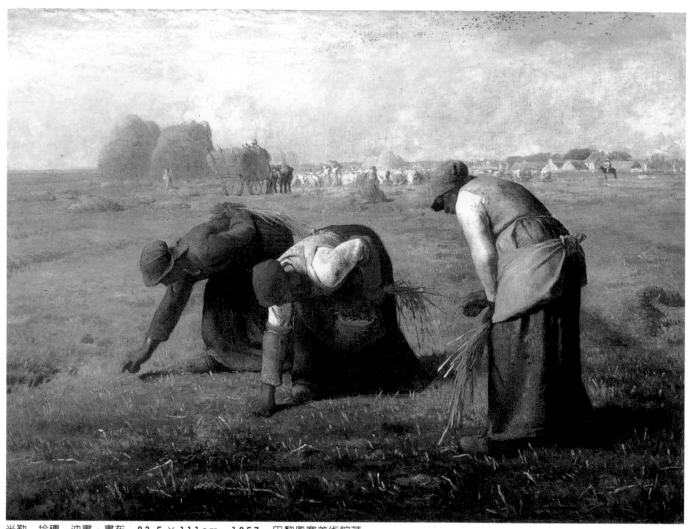

米勒　拾穗　油畫・畫布　83.5×111cm　1857　巴黎奧塞美術館藏

拾穗

米勒
Jean Francois Millet

　　藝術中的寫實主義，是追求按照生活本來的樣式描寫生活，並且通過藝術形象的典型化，揭示生活的本質。寫實主義在整個藝術活動中，佔有重要地位。十八世紀歐洲啓蒙運動派的寫實主義藝術，一反專門描寫神話貴族的舊傳統，而把眼光投注到人民身上，刻畫人民生活的眞實面貌，揭開了藝術史的新頁。米勒、庫爾貝是稍後出現的偉大寫實主義畫家。他們描繪勞動者生活景象的作品，促使繪畫藝術放出新的光輝。

　　米勒（Jean Francois Millet 1814-1875）出生在法國諾曼第的一個貧窮的農家。他從小喜愛繪畫，三十五歲移居巴黎郊外的巴比松村，在這裡度過一生。在巴比松的農村，他直接觀察農人的耕耘、播種、除草、收割、洗衣等，描繪出一系列農民生活的油畫。他筆下的農民形象是非常樸實善良，順從忍耐，而又安於天命的典型人物。因此，他的作品有如農民、泥土、田野、森林那樣醇厚自然，簡潔樸實，而又和諧柔美。

　　〈拾穗〉是米勒在巴比松定居後創作的一幅重要作品，描繪三個貧苦的農婦在已經收割後的田地上，彎著腰去拾起落在田中的麥穗的情景。晴朗的天空和金黃色的麥田顯得十分和諧，豐富的色彩統一在柔和的調子中。三個拾穗的農村婦女，具有雕刻的莊重的美。雖然她們的臉部表情並不清楚，但是，看起來總覺得這些人物個個栩栩如生，有自己的性格特徵。這主要是因爲米勒是從塑造整個人物的形體動態入手，把握住各種特定條件下的典型動作和它微妙的變化，並用雕刻家的手法，追求紀念碑式的人物造形。米勒的許多描繪人物的作品都有這個特點。單純中含有豐富而深刻的思想意義。從這幅畫中可以看出米勒對勞動的甘苦，特別是「汗滴禾下土，粒粒皆辛苦」的意義，有深刻的體驗。

米勒　拾穗・夏　油彩・畫布
37.5 × 28.5cm　1853　日本山梨縣美術館藏

米勒　拾穗　銅版畫　19 × 25.2cm　1855　日本山梨縣美術館藏

〈拾穗〉透視圖　米勒　拾穗　銅版畫
19 × 25.2cm　1855

傑里科　梅杜薩之筏　油彩・畫布　491×717cm　1819　巴黎羅浮宮美術館藏

梅杜薩之筏

傑里科
Jeañ-Louis-André Théodore Géricault

　　十九世紀初葉法國畫家傑里科（Jeañ-Louis-André Théodore Géricault 1791-1824）是浪漫主義畫派的先驅者，與路易·大衛為同時期的畫家。他受過學院訓練，但更專心於向法蘭德斯畫家魯本斯、義大利畫家卡拉瓦喬以及威尼斯畫家學習。旅遊義大利時，受米開朗基羅的影響。他作畫題材，大都取自生活，此一觀念促使當時新古典主義對法國繪畫的統治出現裂縫，新的一代在藝術上培育了浪漫主義的萌芽。

　　傑里科的生命比梵谷還短促，他於三十三歲時在賽馬中不幸墜馬而去世。但是傑里科在一八一七至一九年間創作了著名油畫〈梅杜薩之筏〉，卻使他在美術史上享有重要地位。這是因為他勇於衝破當時居於統治地位的學院派美術對創作題材的限制，大膽選擇現實生活中具有政治性的題材——法國戰艦「梅杜薩號」的沈沒事件，挑戰學院派和新古典主義美術。

　　梅杜薩號為法國遠航戰艦，艦長是波旁王朝任命的一個昏庸無能的貴族。一八一六年七月，梅杜薩號只航行至西非布朗海岬即觸到阿爾甘暗礁沈沒。艦長和一些官員乘救生船逃生，而士兵、水手和乘客等一百五十多人，被棄在臨時捆綁的救生木筏上隨波飄流，十三天後才僥倖地遇見一艘海船，獲救時筏上只剩下十五個活著的人，而大多數的人則受怒濤吞噬和飢渴熬煎而死亡。法國官方報紙怕引起人民輿論譴責，只作簡略報導。後來一個脫險的醫生基於義憤，將遇難的經過寫成海難記小冊予以揭發。當時傑里科剛從義大利回到法國，巴黎社會正議論著「梅杜薩號」戰艦失事的新聞，此事引起了他的高度關懷，於是根據這一新聞事件作題材，以悲劇性手法描繪這一可怕的驚心動魄的事件。

　　傑里科訪問了「梅杜薩號」沈沒後的十幾個倖存者，並找到其中製作救生用木筏的木工，請他按照原樣再造一個木筏。傑里科乘著這木筏到海邊體驗感受，觀察遇難處海洋和天空的變化，並到醫院觀察垂危病人的痛苦，到太平間寫生死屍及肉體腐爛的情況。他根據繪畫藝術的特點，從梅杜薩號事件整個過程中，選取最富有表現力的一個瞬間：「梅杜薩號」上最後的十幾個倖存者，面臨生死存亡的緊急關頭，突然發現遠處一艘船隻，因而拚命掙扎起來呼救的那一瞬間。畫家緊緊捕捉住這一絕處逢生的人們無比緊張而情緒激動的這個瞬間，刻畫人們迫切希望得救的心理。但強勁的風浪又使木筏在海上艱難地行進，這種矛盾衝突，更加強了極度緊張而富於戲劇性的氣氛。另一方面，傑里科在人物形象方面，把在大海中飢餓掙扎了十多天，實際上處於垂危狀態的人們，畫成了敢於和死亡搏鬥的英雄。在七×六公尺的大畫幅上，大海只佔極小的面積，人物在木筏上掙扎的緊張活動呈金字塔構圖，佔據了畫面的主要地位。這種構圖是學院和新古典主義美術所不能容忍的，再加上激烈和慘不忍睹的場面，陰森灰冷色調，使當時美術界保守勢力者大為惱火。但對要求革新的青年畫家，則是巨大的鼓舞。比傑里科年輕七歲，後來成為浪漫派最傑出代表畫家的德拉克洛瓦，就受到傑里科的重大影響。此畫一八一九年在巴黎的沙龍展出，震驚法國畫壇，在當時社會產生巨大反響。

傑里科　梅杜薩之筏習作　鋼筆·淡彩　20.4×28.8cm　1818　法國浮翁美術館

傑里科　梅杜薩之筏（習作）　油彩·畫布　37.5×46cm　1818　巴黎羅浮宮美術館

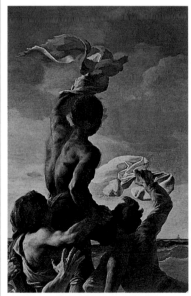

傑里科〈梅杜薩之筏〉局部

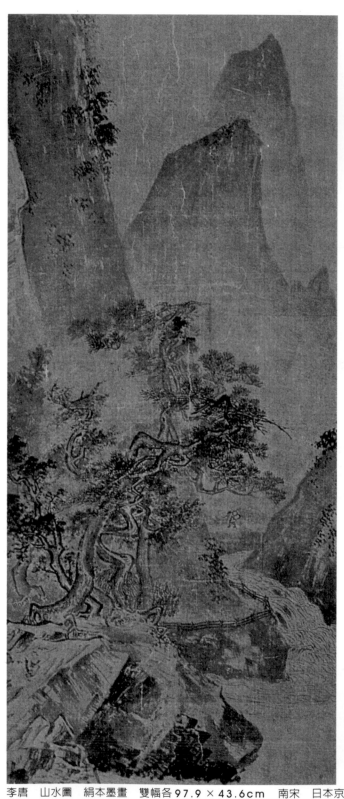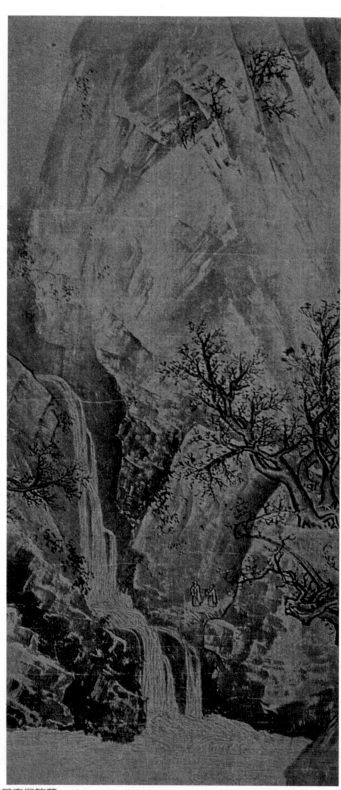

李唐　山水圖　絹本墨畫　雙幅各97.9×43.6cm　南宋　日本京都高桐院藏

■風景畫篇
——東西方風景畫發展概說

　　風景畫（英 Landscape Painting，法 Paysage）是指描寫大自然景象的畫，以描繪室外自然景物爲內容。描繪的對象包括山石、竹木、建築、街道、庭院、森林、草原、荒野、天空、雲霧、雨雪、江湖、海洋以及天氣的變化等。

　　在西方最早的風景畫可從古希臘的壁畫中見到。十四世紀以後，法蘭德爾的細密畫，逐漸出現風景題材的描寫。一五○○年杜勒的水彩畫、愛德華的素描，都是最早的純粹風景畫。十七世紀法國名畫家克勞德・洛漢與普桑，創作了理想的風景畫，使風景畫的發展，達到一個頂點。同時由於羅伊士達爾、霍貝瑪、柯伊恩等荷蘭海景畫家的努力，促使寫實的風景畫漸趨隆盛。到了十八世紀中葉，畫家們所作的風景畫，轉向於都市的建築、市街的景觀之描繪。十九世紀初葉英國的康士塔伯、泰納，以及德國浪漫畫派的柯赫（Joseph Anton Kock 1768-1839）和佛利德里希、俄羅斯的列維坦、希施金，創造了充滿個性又帶情趣的風景畫。一八七○年以後法國巴比松派、印象主義興起，外光派風景畫蓬勃一時。塞尚與梵谷同時開創了風景畫的新領域。十九世紀以後，風景畫成爲西方繪畫的一個主要部門。

　　在中國的繪畫史上，山水畫是一個相當重要的題材，西方的藝術史家，常把山水畫也列入風景畫。中國的山水畫，一般係指以描繪自然景物爲主要對象的一種繪畫。山水畫在中國出現的雛形，是在魏晉時期的人物畫背景中。但當時的山水停留在「水不溶泛」和「人大於山」的階段。直到唐代中期，山水畫才漸漸發展成獨立的畫科並日趨成熟。唐代張彥遠在《歷代名畫記》指出：「山水之變，始於吳，成於二李。」即吳道子與李思訓父子。到了元代發展到了高峰，其後長期成爲中國繪畫的主流。中國山水畫筆墨技法不斷創新，而在構圖上，採取多視點的方法處理，與西方風景畫的集中一個視點的處理方法截然不同。而對景物虛實的表現，留白的處理等都是中國山水畫的一大創造。

　　在十八世紀以前的西方風景畫，大都不脫離寫實的技巧，在十九世紀以後，才逐漸走向表現的風格。但中國的繪畫，卻早已出現了這種表現的手法，這種手法，就是我們所謂的「寫意」畫風。對意境的追求有顯著特徵。

　　風景畫的創作，在初步作畫時要掌握好褙平線和構圖中的透視關係，突出中景和近景，模糊遠景，使畫面產生深邃的空間感。同時使景物顯示出體積和厚度。從現代美術創作的觀點而言，優秀的風景畫在上述條件之外，更要求表現出人的思想感情和情緒，作品要能塑造出個人獨特的風格。

杜勒　池畔小屋　水彩畫・畫紙　1500

佛利德里希　樹上群鴉　油彩・畫布　59×74cm　1822　巴黎羅浮宮美術館藏

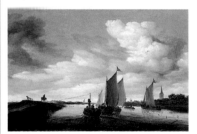

羅伊士達爾　有帆船與曳船的河川風景　油彩・木板　45×68cm　1660　海牙市立美術館藏

普桑　有樂神奧菲士與其妻尤瑞狄絲的風景　油彩・畫布　120×200cm　1649-51　巴黎羅浮宮美術館藏

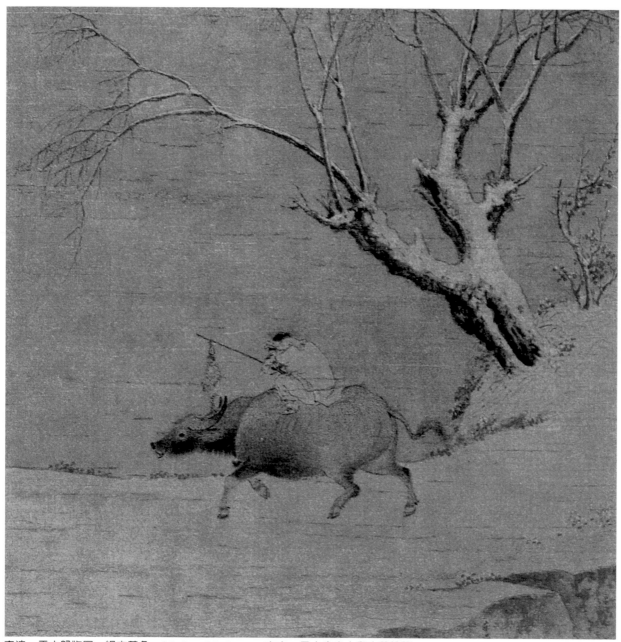

李迪　雪中歸牧圖　絹本著色　23.5×23.5cm　南宋　日本奈良大和文華館藏

雪中歸牧圖

李迪
Li Ti

李迪　風雨歸牧圖　設色絹本　120.7×102.8cm　南宋　國立故宮博物院藏

　　元代聞名的繪畫史家夏文彥（吳興人，其家世藏名蹟甚豐，對畫品之鑑賞品評頗聞名，著有《圖畫寶鑑》）曾指出李迪除了以花鳥畫聞名外，還作有小品的畫。在現存的李迪作品中，大部分均爲花鳥畫，細密的筆調與微妙色調是他的花鳥畫之特色；不過亦有少數山水畫，只是不如他的花鳥畫在南宋畫壇佔有地位。雖然如此，他的幾件現存的山水畫看來卻也有非凡的造詣。

　　〈雪中歸牧圖〉就是他所作的山水畫之一。原作爲淡著色。他描寫：深冬的池塘，葉子已經落盡而覆蓋著一層雪的楊柳，幾莖小灌木，點綴而成背景，在寒氣更濃的夕暮，水牛踏著輕快的腳步，牛背上有一帶著一隻山雉的農夫，正步向歸程。

　　這幅畫，水牛及人物在畫面上佔了很大的比重。山雉的描寫，水牛的表現——細毛及筋肉都仔細描繪，這些均顯示了這位花鳥畫家的本領。騎牛人物的衣飾以一種突出的細而強的墨線勾勒，簡潔而適切。

　　最值得注目的是：此畫中樹木的表現法及土坡的描寫，異於以馬遠、夏珪等所代表的南宋院體山水畫風。土坡不是用「劈皴法」，樹木不以強有力的墨線描繪，也不是以「斧劈」與「披麻」及其他定形的筆法來表現，而是以寫實手法求得效果。在淡墨中，重上墨彩來描寫楊柳，這是院體山水畫中所沒有的，有一種穩實的感覺。

　　夏文彥的《圖畫寶鑑》中記載，李迪在北宋徽宗宣和年間（1119-1125）任職畫院。宋室南渡，紹興年間（1131-1162）在畫院復職。孝宗、光宗兩朝代（1163-1193）均奉職於畫院，可說是南北宋之間的畫家。不過，稱他爲南宋畫家也許更適當些。他的很多作品均屬此畫之小品的樣式，雖屬於畫冊形式的小畫面，但卻很優秀。〈雪中歸牧圖〉就是畫冊中的一幅，不知爲何被改裝爲掛幅。另外，署名方式也別緻，僅在土坡之右下邊，寫上小小楷書「李迪」兩字。

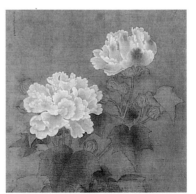

李迪　紅白芙蓉圖（紅芙蓉圖）　著色絹本　25.5×26cm　南宋　日本東京國立博物館藏

梁楷　雪景山水圖　絹本墨畫淡彩　111.2×50.2cm　南宋　日本東京國立博物館藏

雪景山水圖

梁楷
Liang Kai

南宋的後半期，亦即十三世紀的前半時代，是中國繪畫史上的一個高峰時期，畫蹟之多具有「群山競秀，萬壑爭流」之勢。諸如牧谿、玉澗等畫僧在水墨畫上達到的至高境界，宮廷畫院裡也有馬遠、夏珪等名手輩出。梁楷也是大家之一，他在寧宗嘉泰年間（1201-1204）得到畫院的最高職位——待詔。但後來他卻辭去畫院，與禪僧交往。梁楷生平嗜酒，自稱為梁風子。他的作品，帶有禪宗之氣，人物、山水、佛道教的鬼神圖象都是他所擅長的。最值得一提的是他創減筆體作畫，傳留下來的很多作品均為此法所作。當時畫院的畫家們都非常敬服梁楷的精妙創作。

梁楷所創的簡略減筆體，是在水墨畫上大膽省略細部的形，〈雪景山水圖〉一作裡，前景人物及樹木、山關的城門，均以水墨繪製，即是屬於此類作品。他以精密畫體——減筆體的尖銳筆致來寫自然生命。

此畫描繪雪景之中有兩位乘馬旅人，並不是如高克明之描寫北國風景的實景，而是他構想的塞外嚴寒風景。前景的水，老樹的枝幹，部分冰凍的積雪，使用白粉描繪。在樹與山之間的畫面保留了絹的素地，用以鮮明的襯出雪中騎馬行進的人物。右邊的一個山峰以遠方的暗晦而襯托出來，這座山只畫一小部分，但可使人聯想到隱在畫面之外的是一座大山。繁茂的灌木生長於左方兩段小山峰之間，以菊花點的方法寫繁茂之景，在嚴寒中反而欣欣向榮。在這灌木下的山，他採取減筆畫法，筆鋒銳利。在山谷之間還有數隻小小飛雁，說明了山之高與谷之深。左右峰的交接處為通往塞外的關隘，其背後是層層遠山及無垠的天際。全圖墨色的運用非常巧妙，尤其是山谷前後重疊，距離遠近，描寫出全圖景色的深奧感，也寫出了邊境的寒威與旅途之哀愁，表現了大自然莊重、蕭穆的一面。畫中的境界超越了自然的真實，這也可說明宋人繪畫對理學研究之注重。

〈雪景山水圖〉原作現藏於東京國立博物館。因年代久遠，畫面雖寫的是雪景，但卻已呈現古黃色了。

梁楷　雪景山水圖　部分

梁楷　雪景山水圖　部分

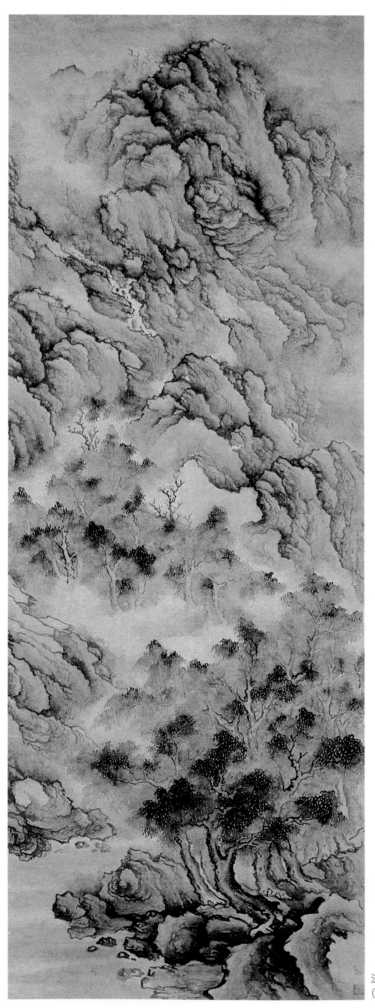

法若真　霧山　紙本墨畫　206.3 × 75.5cm　清康熙 30 年
（1691）　斯德哥爾摩東亞美術館藏

霧山

法若真
Fa Rou-Chen

〈霧山〉是我國清代畫家法若眞（1613-1696）的作品。他和清代其他著名的文人畫家一樣，在傳統的否定中，樹立了主觀的作風，重於情感與精神性的表現。

法若眞，又名法黃山，字黃儒。山東膠州（今膠縣）人，工詩書畫。順治三年（西元一六四六年）、康熙十八年（一六七九年）薦舉博學鴻詞，後以五經博士通籍，仕至安徽布政使。法若眞從學習南宗畫開始，消化傳統的形式與技法，創出新鮮的造形感覺。他善畫山水，偶一揮筆，便瀟灑拔俗，清逸絕塵。筆力頗雄健，而清超俊爽之趣，油然在筆墨之外。他的繪畫不落前人窠臼，有文人氣，能自創一格。他多次遊黃山，黃山的靈氣，有如仙藥一般，使他不失藝術的活力。

這幅描繪霧中的山水圖，是他晚年畫境成熟的傑作，霧氣彌漫著岩石山巒，高遠迴環的景物，氣象萬千，作者以獨特的皴法，刻畫出與眾不同的情趣。上方的岩山小溪，明暗表現有一種神祕感，下方的林木沈鬱華滋，疏密掩映，具有清疏秀逸之美。整個畫面頗能表現出雨後雲湧山巒的奇景，傳達出山川的靈氣，帶有一股不安定的印象，賦予生命的感覺。他畫出了充滿水氣的江南山水，也顯現了十七世紀山水畫特異個性的象徵。

法若眞 〈霧山〉（部分）山岩流水

法若眞 〈霧山〉（部分）下方樹叢

法若眞 山水圖卷（部分）
1681 設色紙本（左二圖）

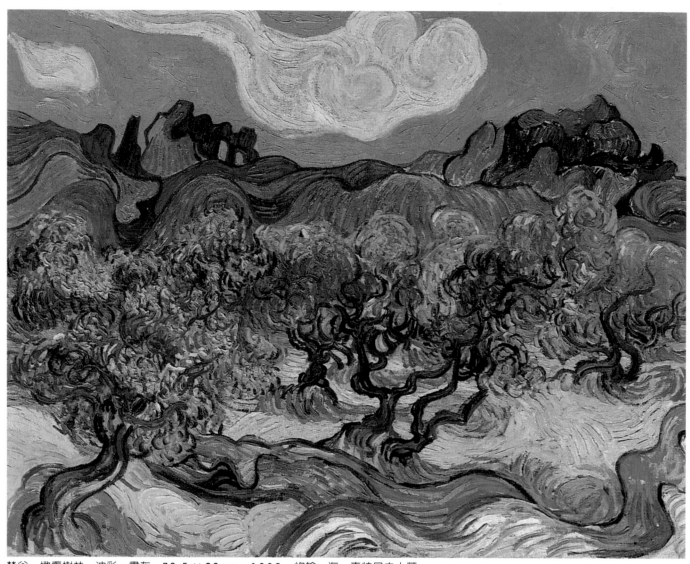

梵谷　橄欖樹林　油彩・畫布　72.5×92cm　1889　約翰・海・惠特尼夫人藏

橄欖樹林

梵谷
Vincent Van Gogh

〈橄欖樹林〉是後期印象派畫家梵谷（Vincent Van Gogh 1853-1890）的名作。梵谷有「火燄畫家」之稱，他畫面上的色彩，強烈而充滿著熱情，有如內心迸發出來的火燄；他的線條，也充滿了強力的動勢，赤裸地展現其內在精神狀態。

這幅油畫，描寫的題材雖然很平凡，只是一片橄欖樹，沒有其他點綴，然而他卻處理得強烈而突出，毫不顯得單調。高矮不同的橄欖樹、起伏的地面以及廣闊的天空，完全以顫動的筆觸，一筆線條緊接著一筆線條，形成極為統一的整體。線條滾動的感覺，有如華格納的音樂之節奏。梵谷以線條激發自己，並更進一步表現自我的情感。因此他筆下的樹木，不同於別的畫家，他已不再是如初期印象派畫家只膚淺描繪自然的外表，而是以主觀精神刻畫自然的實質。尤其是他在此畫中以不易處理的銀灰色畫橄欖葉，表現的效果強而有力。這幅畫可說是他所作的許多果園風景畫中最好的一幅。

梵谷的一生很短促，而且充滿了不幸與痛苦。他出身於荷蘭一個牧師家庭，早年當過畫店店員，傳教士，業餘學畫。年近三十歲才開始專門從事繪畫創作，以繪畫來驅散他心中的苦悶。後來他到巴黎，結識了印象派畫家。兩年後到法國南部阿爾定居，創造了自己獨特的畫風。在個人與社會、理想與現實之間不斷發生矛盾，不斷遭受刺激下，他逐漸精神失常，最後在三十七歲自殺結束短促的一生。醫生嘉塞在梵谷墓前，為他種了一叢向日葵，作為這位不幸的藝術家一生熱愛光明的象徵。

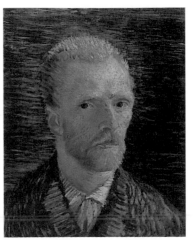

梵谷　自畫像　油彩・畫布
42×34cm　荷蘭梵谷美術館藏

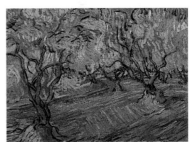

梵谷　橄欖園　油彩・畫布
16.6×60.6cm　1090年6月

梵谷　橄欖園　油彩・畫布　73×92cm　1889　荷蘭梵谷美術館藏

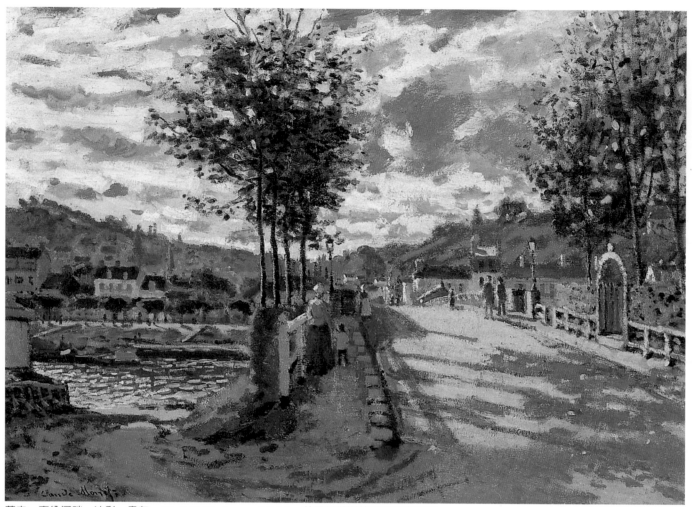

莫內　塞納河畔　油彩・畫布　63.5×91.4cm　1869　英國曼徹斯特何瑞爾畫廊藏

塞納河畔

莫內
Claude Monet

〈塞納河畔〉這幅畫是印象派代表畫家莫內（Claude Monet 1840-1926）的作品，完成於一八六九年。這一年的夏天，莫內移居布吉瓦，那裡距離巴黎十七公里，位於塞納河左岸的小片谷地，彎曲的塞納河，配上岸邊的楊柳，成為法國印象派畫家最好的作畫題材。莫內初期所畫的印象派傑作，多數是在這個地方畫出來的。

這幅描寫塞納河畔的畫，就是此時的作品之一。有人說莫內所畫的是「光的遊戲」，此畫在光影的表現與色彩的調和上，的確顯得很優美。在這段時間的前後數年，莫內常常以一個觀察角度，憑著短暫時間的特殊光線，描會同一物象與景色。這一系列的繪畫，印象派手法的特性非常明顯——內容狹窄，熱衷於形式上的追求，明亮的空氣環境消溶了輪廓的準確度和物體的堅實性。在刻畫河流上的橋樑或教堂建築時，就實質而言，並不是這些物體吸引莫內的注意力，而是由於空氣的氛圍、煙霧和光線變化造成的效果，這些因素襯托出一個獨特的色彩亮麗的景象。

莫內在完成此畫之後，連續畫了〈麥草堆〉、〈浮翁大教堂〉、〈倫敦與泰晤士河〉等連作，並展開印象派的論戰。在莫內的眼中，對於光與色的追求，始終特別注重。他說：「越是深入探索，我越是清楚看到，要表達出我想捕捉的那『一瞬間』，特別是要表達大氣和散射其間的光線，需要做多麼大的努力啊！現在我對於輕易完成，一揮而就的東西越來越討厭了，而表達我的感覺的要求，卻是越來越堅決了。」而對於描繪塞納河，莫內說：「我畫塞納河整整畫了一生，不論什麼季節和時間，從未感覺厭倦。塞納河任何時候看都是不同的。」

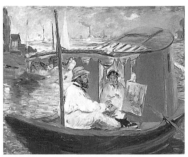

馬奈筆下在船上寫生的莫內
油彩·畫布 1874

莫內 倫敦與泰晤士河 油彩·畫布 47×73cm 1870-71 倫敦國家畫廊藏

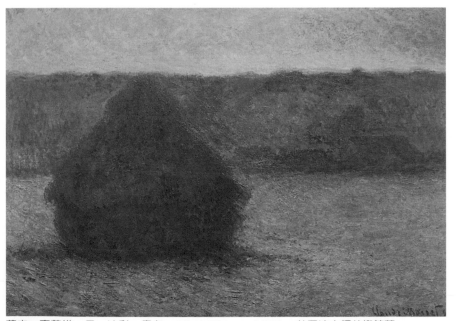

莫內 麥草堆·晨 油彩·畫布 65×92cm 1891 美國波士頓美術館藏

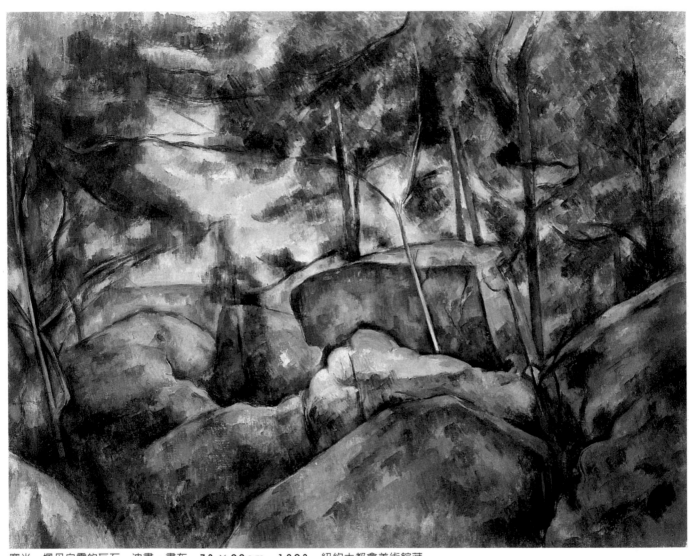

塞尚　楓丹白露的巨石　油畫・畫布　73×92cm　1893　紐約大都會美術館藏

楓丹白露的巨石

塞尚
Paul Cézanne

　　塞尚（Paul Cézanne 1839-1906）是後期印象派大師。他說過：「我不曾想描繪自然，我只表現過自然。」因此他作畫時並不著重於表面形式，而是揉入自己感覺到的情感，畫出對象的質量感，使畫面充滿生的意義和境界。

　　他所畫的題材，都是很平凡的，如風景、靜物和人物，透過這些常見的對象，追求富有內涵的生命。〈楓丹白露的巨石〉是他的一幅風景畫，不拘形似，物像在畫面不再是重現而是表現。看來與中國畫裡的樹石圖，具有相同的意趣。如他所畫的石頭之陰陽向背，正與國畫中的「石分三面」理論相同。塞尚的許多風景畫，往往與中國傳統畫論極為接近。

　　楓丹白露在巴黎南部，巴比松和印象派畫家喜歡到此作畫。塞尚在此畫中以一堆巨石和石頭間生長的樺樹林作為表現主題，他把石堆放在畫面前方，並施以一定的光亮度以及某些精神上的平衡。彎曲的樹幹線條，加上沈甸甸的樹葉那種自由的處理方式，表現了一種寂寞荒涼的印象。這是表現一種寧靜的季節和無拘無束的天性之間的對比，讓畫面顯出特色。棕色、灰白色和淡藍色之間，保持一種審慎的平衡，沒有一點鮮豔的色調，確立了畫面整體的和諧性，並令人讚嘆地融入場景的氣氛。

　　「自然中的每件東西，都與球體、圓錐體、圓柱體極相似。畫家必須學會描繪這些簡單的形象。」塞尚如是說。他一生的藝術活動，不論是畫人物或風景，都是為了追求心目中所謂永恆性的形體和堅實的結構。

塞尚　戴獵帽的自畫像　油彩・畫布　53 × 39.7cm　1870　聖彼得堡艾米塔吉美術館藏

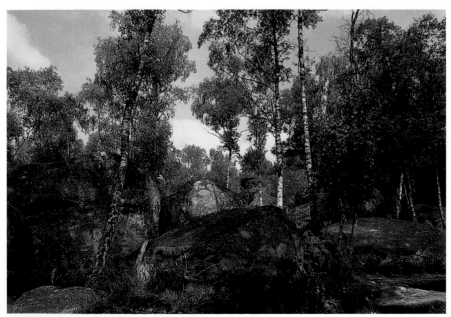

塞尚在巴比松作畫的實景，樺樹生長在巨石之間

塞尚　青色風景　油彩・畫布　100.5 × 81cm　1904-06　聖彼得堡艾米塔吉美術館藏

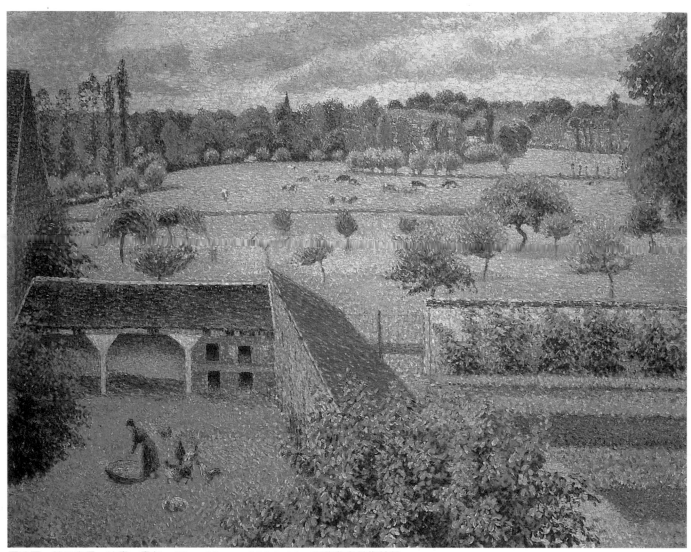

畢沙羅　陰天窗景　油畫・畫布　65×80cm　1886-88　巴黎奧塞美術館藏

陰天窗景

畢沙羅
Camille Pissarro

　　法國印象派畫家畢沙羅（Camille Pissarro 1830-1903）對於風景畫的掌握極為敏銳。在他筆下的這幅農村風景，一望無際的平疇原野，其間隱藏著無限生命力、靜謐的力量及充滿全畫的平和之感。

　　〈陰天窗景〉是他的代表作之一，陰天裡的微光，使得畫面更為和諧，襯托出空氣中飄動的霧氣及生機。藝術家必定已將這良景吸入肺腑之中，才能表現出穩坐靜定的房屋與圍籬，纏繞屋外的爬藤以及花園一角的氣氛。

畢沙羅　夕陽　油彩・畫布　27.3
×38.7cm　日本大西美術館藏

　　畢沙羅出生於加勒比海的維京群島，一八五五年赴巴黎學畫。曾與當時青年畫家雷諾瓦和莫內一起作畫。一八七一年遷往巴黎近郊農村，受巴比松畫派影響，後來加入印象派。作品也參加印象派的多次公開展覽。一八八五年，經過席涅克介紹，結識點描派畫家秀拉，從此熱中新印象派的理論。一生作畫多達一千六百餘幅，〈果樹園〉、〈田園女人〉、〈夕陽〉等都是他描繪農村的生活景物，除了描繪農村風景外，還畫了許多巴黎市街景色。主要代表作有〈通往凡爾賽的大道〉、〈巴黎蒙馬特大街夜景〉和〈龐圖瓦茲的僻靜住處〉等。

　　畢沙羅是從印象派出發，晚年才傾向新印象畫風。所以他的畫感染了點描的方法，但又不適應秀拉以原色點描調色法，而走向比較綜合的用色法。他曾說：「分色派不能表達我的感覺，它既不能表現生活，也不能表現運動，以及表現自然美好的瞬間。」所以，他找到了一個現代的綜合，方法是以科學為基礎，以謝弗勒爾研究的色彩原理為依據，經過馬克甘爾的實驗和魯特的衡量理論，以光學的調色代替顏料的調色。這種方法是把色調分解為它的構成因素，光學調色法比顏色調色法創作的畫，所顯示的光度更為強烈。畢沙羅的這幅〈陰天窗景〉即是以光學調色法創作。

畢沙羅　田園女人　油彩・畫布
54×65cm　1887　巴黎奧塞美術館藏

畢沙羅　果樹園　油彩・畫布　44×55cm　1881　巴黎奧塞美術館藏

梵海斯姆(Justus van Huysum 1659-1716) 花 油彩・畫布 83×69.5cm 聖彼得堡艾米塔吉美術館藏

靜物畫篇——靜物畫發展概說

　　繪畫是美術中最主要的一種藝術形式。如果從繪畫表現的題材內容來分，一般習慣把繪畫分成：人物畫（包括肖像畫、風俗畫、歷史畫）、風景畫和靜物畫等。前面談過人物畫和風景畫，這裡再來解說「靜物畫」。

　　靜物畫是以描繪表現現實生活中的小型靜止物體為內容的繪畫，刻畫靜止形態的美。

　　靜物畫起源於古代，一直到十七世紀的荷蘭，才開始成為獨立的畫種。當時的荷蘭畫家創作了許多描繪農產品和打獵豐收的傑出作品。十七世紀的荷蘭，由於成立了歐洲第一個資本主義共和國，使荷蘭經濟得到迅速發展。在這個國家中沒有其他歐洲國家那樣強大的宗教勢力，人們享有當時其他國家所沒有的宗教信仰自由和學術自由。因此，這時期荷蘭的科學文化十分發達，歐洲不少進步的思想家，如笛卡爾、斯賓諾沙都住在荷蘭。

　　在美術方面，由於荷蘭的基督教新教戰勝天主教，廢除天主教的繁瑣儀式，新教也反對文藝復興以來流行的以希臘、羅馬神話為題材的繪畫。所以美術也從過去主要為教會和宮廷貴族服務，轉向為新興資產家和一般市民服務，荷蘭繪畫成為一種商品大量進入市場。畫家適應市場需要，描繪題材多元化，使得繪畫主要題材如肖像畫、風俗畫、風景畫、動物畫和靜物畫，都獲得發展。靜物畫也就在此時得到突出的成就。而描繪靜物的風氣後來也影響到歐洲其他國家，傑出的靜物繪畫為數甚多，不少著名藝術家也都擅長靜物畫的表現。

　　到了今日，靜物畫的題材相當廣泛，凡是與生活有密切關係的東西，

楊·費特(Jan Fyt 1611-1661)
桌上靜物　油彩·畫布
58.3 × 90.7cm
聖彼得堡艾米塔吉美術館藏

史奈杜斯　紅桌上盤中的水果
油畫·畫布　1616

彼得·杜林格(Pieter de Ring 1615-1660)　藍中的葡萄　油彩·畫布　75.3 × 99cm
聖彼得堡艾米塔吉美術館藏

梵谷　向日葵　油彩·畫布
92 × 73cm　1888　倫敦國家畫廊藏

夏丹　杏果與長頸瓶　油彩·畫布　57×51cm　1758　加拿大多倫多安大略國立美術館藏

　　包括玻璃、陶瓷器皿、花卉、蔬菜、瓜果、文化體育用品、各種器具等，都可以作為靜物畫描繪的對象。創作靜物畫，要根據各種對象物體的形狀、質地、色彩的冷暖、明暗的對比等，預先進行適當的安排，使它們的相互關係，既富有變化，又能協調統一，為構圖和構思做好必要的準備。

　　初學繪畫的基礎練習，常以幾何模型或各種花果實物，練習準確地勾出輪廓的外形，並利用各式濃淡的線條，表現光的強弱，培養精確的觀察力。因此，靜物寫生是初學者訓練觀察、分析、研究對象的能力和提高繪畫技能的重要途徑。波納爾的靜物畫，雖然描繪身邊生活體驗，但卻千錘百鍊，造形和色彩都非常耐人尋味，也是學習觀摩的佳作。

　　從另一個角度來觀察，靜物在繪畫創作中，常作為道具而被應用。例如十八世紀法國畫家夏丹，經常以靜物為題材，樸實的畫風贏得了人們對靜物畫的讚賞。描繪靜物最著名的畫家是塞尚，他以靜物表現繪畫自身的革新，致力於靜物畫的研究，力求改變傳統的繪畫。塞尚從幾何形體看自然的物象，這種看法引導勃拉克、畢卡索用幾何形構成靜物、人物及風景畫，從而發展了立體主義，勃拉克和畢卡索筆下的靜物畫，就是靜物畫對象造形的結構重組，把視覺的一面和視覺未能同時看到的另一想像的層面，同時在一幅畫中呈現出來，因此帶來二十世紀視覺藝術的革命。

波納爾　浴室的桌子與鏡子
油彩・畫布　124.5×109.3cm
1913 美國赫斯頓美術館藏

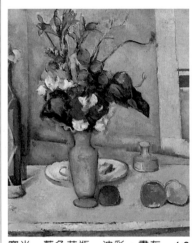

塞尚　藍色花瓶　油彩・畫布　62
×51cm　1889-90　奧塞美術館藏

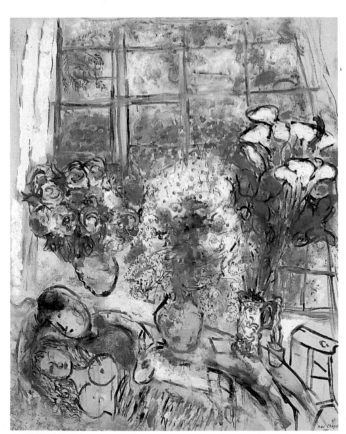

夏卡爾　白窗　水彩・畫紙　1955　瑞士巴塞爾美術館藏

勃拉克　靜物　油畫・畫布　1941

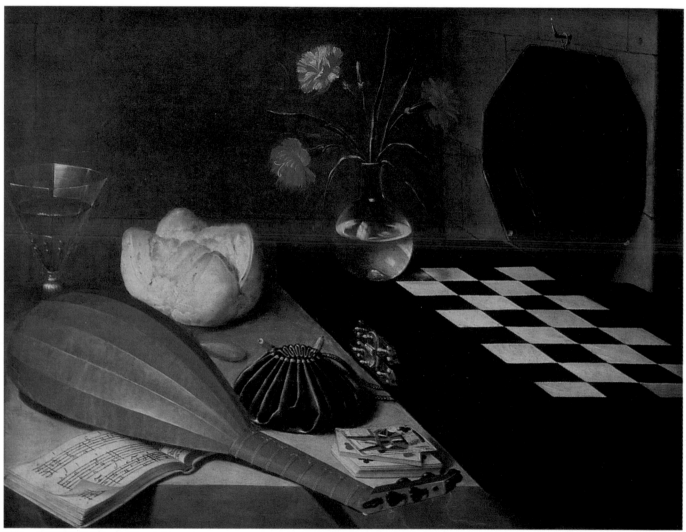

波金　有棋盤的靜物　油彩・木板　55×73cm　1630　巴黎羅浮宮美術館藏

有棋盤的靜物

波金
Lubin Baugin

　　〈有棋盤的靜物〉這幅作品另外有一個標題，稱爲〈五感〉。所謂「五感」，是指人類所具備的諸般感官。事實上，我們可以從畫面上描繪的東西看到：靠近觀者之處放置著曼陀鈴般的樂器及樂譜，表現著「聽覺」，再後面的麵包及葡萄酒代表了「味覺」，裏面坡璃瓶中插著的花朵代表「嗅覺」，而錢包、撲克牌及西洋棋等都是要用手觸碰的東西，所以代表「觸覺」，接著畫面右方後面的鏡子則表現著「視覺」。

　　也就是說，這幅靜物畫看來雖是陳列著日常生活中的平凡事物，實際上卻表現了人體的各種感官作用；因此，畫作表面上的主題是靜物，而隱含在箇中深處的眞正主題，毋寧說是「人類」。

　　這種以人類爲中心的靜物畫，並非出自波金本人的創意，在十七世紀荷蘭及法蘭德爾的靜物畫中常見此一類型畫法。波金一方面繼承了法蘭德爾這種處理畫作主題的傳統，另一方面也將之以法國式嚴謹的構圖方式來加以處理，呈現出這樣的畫作。

　　魯本・波金（Lubin Baugin 1612-1663）是十七世紀西班牙畫家。他非常喜歡描繪靜物畫，尤其是放置在桌上的玻璃杯、酒瓶、餅乾、銅器等等常出現在他的畫面上，玻璃透明感及反射出來的光線、冷銳的金屬質感、餅乾食物的柔軟感覺，以寫實手法描繪得非常眞實，讓觀者從畫面上體會到現實背後的秩序與嚴謹的精神性。

聽覺

嗅覺

觸覺

味覺

視覺

波金〈有棋盤的靜物〉又稱〈五感〉
畫中象徵五感的圖象

波金　桌上靜物　油彩・木板　55×73cm　1630　巴黎羅浮宮美術館藏

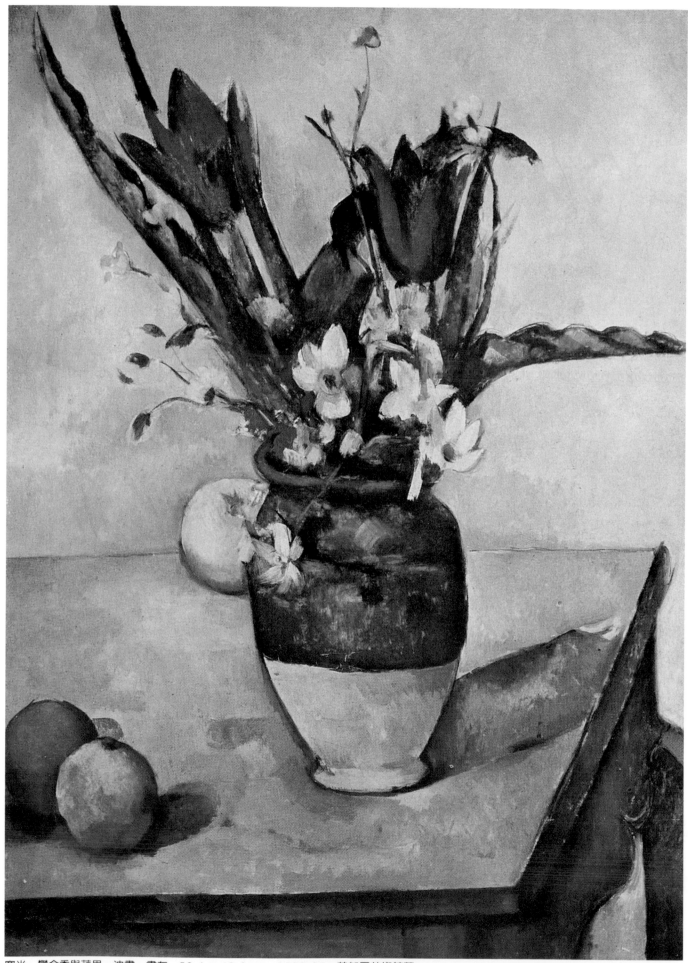

塞尚　鬱金香與蘋果　油畫・畫布　59.6×42.3cm　1890-94　芝加哥美術館藏

鬱金香與蘋果

塞尚
Paul Cézanne

　　後期印象派畫家塞尚（Paul Cézanne 1839-1906）晚年時說過：「藝術家要用圓柱體、圓球體、圓錐體來處理自然……」。這段話雄辯地證明塞尚一向追求物象的本質，無論這物象是什麼：一座山，一組人物，還是一盆水果。

　　這樣的手法，當然完全是古典式的。塞尚要使自己的畫有永恆的特點。他說他要從大自然中再現普桑，這句話的意思就是他要立志追求前輩的充實和完美，但要直接在自然中繪畫，而不是做傳說神話的圖解。塞尚的靜物畫是他成功地描繪大自然風景的那種沈靜的不朽精神，給予了那些形狀顯然更簡單的橘子、蘋果和瓶花。

　　我們可以把這幅〈鬱金香與蘋果〉，視爲塞尚創作成熟期的語彙。主題是用最簡樸的方式處理的，但同時卻帶有一種偉大的信念。花瓶放置的位置，好像是想讓人看得清清楚楚的電影特寫鏡頭。爲此，塞尚隨心所欲地傾斜桌子的表面，而且不限制鬱金香的葉子超出畫布。每種物品：蘋果、瓶子、桌子都被簡化爲最簡單的形狀。除了從田野中採來的那些小花外，畫中拋棄了全部的細節。但我們仍強烈地意識到裡面所表現的每件物品都是統一的。它們所佔用的空間都是限定了的，空氣在桌子上的鮮花後面流通著，在傾斜的桌面上已經有所影射，而半隱在花瓶後面的蘋果的絢麗色彩，把畫的前景和背景銜接起來，加強了兩度空間的構想。整個畫面的光輝和豔麗，都通過紅綠對比性的安排和強烈的色調形成。

塞尚　靜物：瓶中落花　油彩·畫布　46.5×55.5cm　1885-88　私人收藏

塞尚　七個蘋果　油彩·畫布　19×26.7cm　1877-78　英國劍橋費茲威廉博物館藏

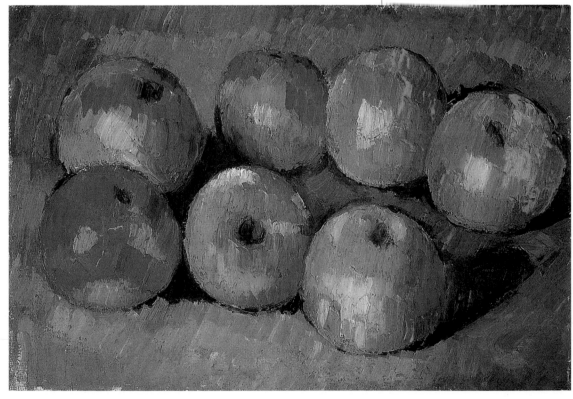

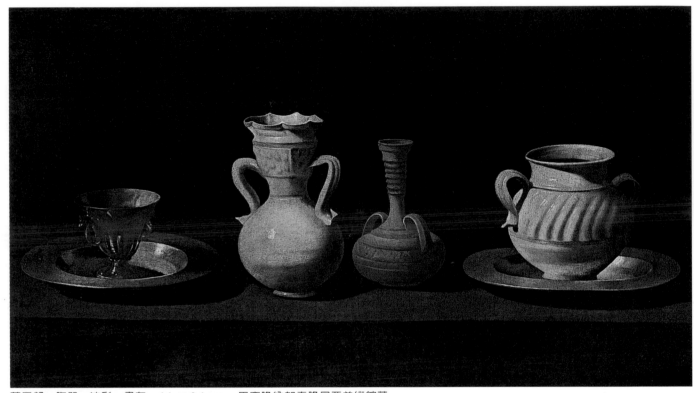

蘇巴朗　陶器　油彩・畫布　46×84cm　巴塞隆納加泰隆尼亞美術館藏

陶器

蘇巴朗
Francisco de Zurbran

　　靜物畫在十六世紀末以來，在西班牙美術史上留下非常富有個性的一章。西班牙辭彙裡慣稱靜物畫為「廚房畫（bodegon）」，十七、十八世紀不少一流的西班牙畫家在宗教畫與肖像畫之外，創作了許多靜物畫，描繪伴著花果的人物像、物品、廚房裡掛著的動物肉、陶器、飲料等等，刻畫生活的一種品味。

　　蘇巴朗（Francisco de Zurbran 1598-1664）就是十七世紀西班牙畫家中，以畫靜物知名的人物。他出身農家，少年自學繪畫，作品包括宗教寺院生活人物和靜物畫。他與維拉斯蓋茲頗有交往，一六二九年定居塞維爾。一六三四年旅行馬德里，參加過布恩‧勒迪羅宮的裝飾畫工作。他的油畫作品具有沈毅、嚴謹風格和安靜恬淡的氣息。

　　〈陶器〉是蘇巴朗的名畫。描繪一個紅色陶壺、兩個白色素燒陶壺和一個銅杯，擺在一起，是食桌上必備的簡素容器，蘇巴朗描繪了這種日常生活中最易見到的物體，透過暗色襯托出光線，畫出每一件容器的造形與質感，長方形的畫面，帶有均衡的美，簡潔而有份量。

　　有趣的是蘇巴朗同時畫了兩幅構圖完全相同的這幅〈陶器〉，而且非常偶然的在後來這兩幅油畫都落在同一收藏家之手——加泰隆尼亞收藏家、政治家法朗西斯柯‧康波。他認為這兩幅畫確屬西班牙靜物畫中最有名重要作品，於是把其中一幅捐贈給馬德里的普拉多美術館，另一幅則捐贈給家鄉巴塞隆納的加泰隆尼亞美術館。此事成為西班牙美術界的美談。

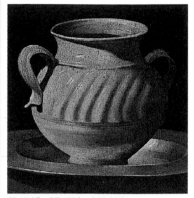

蘇巴朗〈陶器〉（局部）

蘇巴朗　手指刺傷的童年耶穌　油彩‧畫布　128×85cm　西班牙塞維爾美術館藏

蘇巴朗　水果靜物　油彩‧畫布　35×40cm　巴塞隆納加泰隆尼亞美術館藏

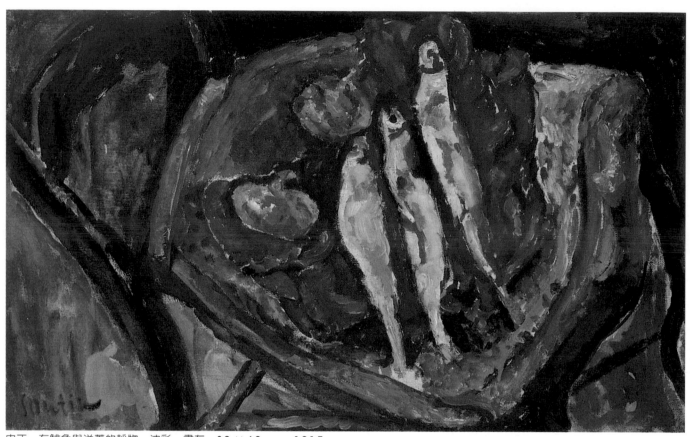

史丁　有鯡魚與洋蔥的靜物　油彩・畫布　39×62cm　1917

有鯡魚與洋蔥的靜物

史丁
Chaim Soutine

〈有鯡魚與洋蔥的靜物〉是查姆‧史丁（Chaim Soutine 1894-1943）最早的一幅靜物畫。當時他住在巴黎被稱爲「蜂巢」的集合式畫室，與莫迪利亞尼爲鄰，時間約在一九一五年至一九一六年間。

史丁此時的靜物畫，尚未確立個性，和美術史上常見的荷蘭的室內畫、西班牙的傳統靜物畫，一樣有著安定的構圖，使用以黑褐色爲主的素雅色調。三條鯡魚與兩個洋蔥置於畫面中央，畫得比較完整，周圍桌面則簡略交代。在經過這幅靜物的試作之後，接下來史丁立刻開始了食物連作，主題是放置在盤上的魚及蔬菜。色彩轉變爲以紅色爲基調，表現激烈，物體形態也有著劇烈變形，史丁獨特的靜物畫於焉誕生。

這時期的史丁，一貧如洗，無以果腹，每天向畫室的同伴們強求食物與金錢以度日。史丁畫中放在盤上的食物，絕非能喚起觀者食慾的東西；相反的，不如說他是爲了表達對食物的嫌惡，而做了雜亂的配置。

史丁出生在靠近波蘭國境，立陶宛的史密羅維奇，那裡是明斯克地方的村落，居民大多數是猶太人。當時屬於俄國統治，許多猶太人爲了逃避兵役常未報眞實出生年月，史丁的出生年也未能確知，推測爲一八九三或一八九四年。他是在非常貧困家庭的十一個孩子中的第十個出生的。父親在村中開了一家小小的裁縫店，他十一歲在裁縫店裡學習，十三歲開始學素描，他違背了禁止畫人像的習俗，描繪村中祭司的肖像，因而被祭司的兒子毆打，住院兩週。爲此事件，史丁家族獲得裁判所給予二十五盧布的賠償金。在此陰影下，史丁離開了史密羅維奇。

一九〇七年，史丁到明斯克的照相館工作，業餘學畫。一九一〇年進入維納美術學校。一九一三年七月十四日到巴黎住在十方區的「蜂巢」，入柯爾蒙畫室學畫。一九一四年戰爭爆發，他當挖戰壕義勇兵，但因健康理由而免役除隊。此時生活窮苦又陷於孤獨。過一年結識莫迪利亞尼。一九二三年與美國收藏家巴恩斯相遇，買下了他大部分作品（下圖〈剝皮的野兔〉即爲其中一幅名作），因而在畫壇嶄露頭角。一九四三年八月，史丁因患腸疾而逝於巴黎。他的繪畫以強烈的色彩和扭動的筆觸表現自己苦悶的內心世界而著名。

史丁 暖爐前掛著的火雞 油彩‧畫布 81×65.1cm 1924

史丁 剝皮的野兔 油彩‧畫布 73×60cm 年代不詳

史丁 牛肉 油彩‧畫布 202×114cm 格倫諾柏美術學院美術館藏

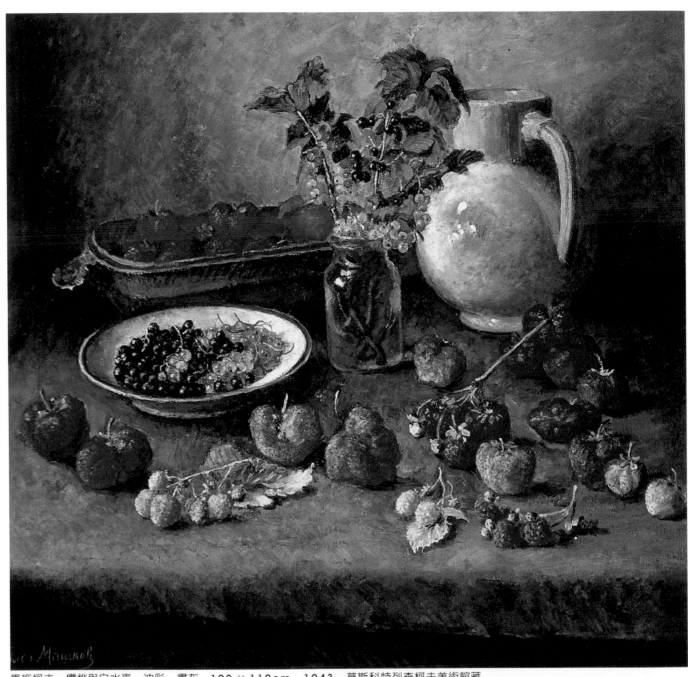

馬施柯夫　櫻桃與白水壺　油彩·畫布　102×110cm　1943　莫斯科特列查柯夫美術館藏

　　這幅作品與一八六三年參展巴黎沙龍落選的〈草地上的午餐〉一樣地成爲當時話題。〈奧林匹亞〉這幅畫很明顯地使人看出是描繪妓院，因此而招致批評。裸體畫理應是不被指責的東西。神話、宗教、小說裡也不妨有些生性原有的情緒之描寫。例如庫爾貝的〈泉邊浴女〉，根據拿破崙三世時那個被鞭打的裸婦來看，那種雌馬似的農家女的裸軀都不免讓人看了皺眉頭，而這個泉側的農婦只不過像一首田園詩罷了。然而同爲庫爾貝的作品〈塞納河畔的姑娘們〉，圖中的女子儘管是衣衫整齊，但仍被稱爲「當日早晨剛從露露新納街出來的姑娘們」。露露新納街是當時有名的風化區。

畢卡索　草地上的午餐　油彩・畫布　60×73cm　1961　科隆路德維美術館藏

　　當馬奈作這幅畫時，他的靈感來自他一八五三年訪問威尼斯看到提香作品〈維納斯〉，另外也有人認爲是受哥雅的瑪哈、安格爾的後宮女影響。不論哪一種看法，這些都是屬於「地上的維納斯」系列的女性。馬奈在「現代生活」裡把維納斯畫成裸女，被指爲有礙風化而加以抨擊。

　　位於奧林匹亞身邊的黑人女侍，當然很可能是爲了與素白的裸體相對照而選擇的內容，但模仿了安格爾選擇後宮女題材的情形，則或多或少加進了異國情緒性的要素也不一定。馬奈曾經三次在他的作品裡以這位黑人爲模特兒。她就是叫做露兒的黑人美女。有的說法認爲這黑人在這畫面裡有提高「性」意義的效果，這詮釋也許太過分了。

庫爾貝　塞納河畔的姑娘們　油畫・畫布　174×200cm　巴黎小皇宮美術館藏

　　黑人女侍正要把一束剛由不知名人士送來的花，遞給她的女主人。包裝完整的花束是客人送的禮物，無疑的這一定是客人造訪的預告。

　　奧林匹亞腳邊的那隻貓，也是爭論的問題。與維納斯的「忠實之犬」比較，這是波特萊爾意象的貓。

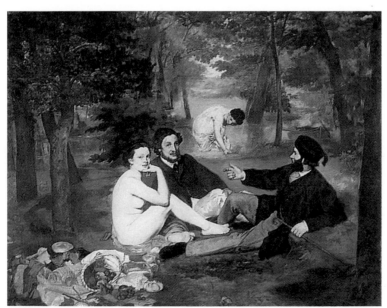

馬奈　草地上的午餐　油彩・畫布　208×264cm　1863　巴黎奧塞美術館藏

庫爾貝　泉邊浴女　油彩・畫布　128×97cm　1868　巴黎奧塞美術館藏

塞尚　近代的奧林匹亞（局部）　油彩・畫布　46×55cm　1873　巴黎奧塞美術館藏

但是，可以確定的是，馬奈本人一直想描畫現代的女郎，或多或少是想把畫家提香的名畫〈烏比諾的維納斯〉的原型，轉化到現代生活中。這也意味著一件事：在組織或構圖上或許學提香，但是存在的現實性方面，可以肯定大部分學自哥雅的〈裸體的瑪哈〉。正因為如此，從維納斯的天上性、神仙性一一剝取下來，而把她當成現實的裸女。奧林匹亞有另一個名稱：阿斯朵利克，可能是一位與這幅畫有關的親朋的簽名。這是根據一些專門研究一八六〇年代作品的人士所指出的事實。之後一名叫朱喬·馬西的詩人在《美國藝術家》雜誌發表一首詩，詩中便出現了這位擁有異教徒的肉體與基督之心靈，叫做奧林匹亞的女子。馬奈所要表現的就是這樣的女性。對於此後來自沙龍的古典派、洛可可、浪漫派一系列的裸女畫，都以維納斯或賽姬為裝飾配角的作法。肯尼斯·克拉克曾警告著說：「不要把作裸婦畫的前提，一步步地推到危險的陷阱裡去」。裸婦們在現代繪畫史上，成了那位瑪哈的「妹妹」了。

針對馬奈展開攻擊論戰的是法國自然主義小說家左拉，他對一些人認為「其它的沙龍裡的維納斯都是假的」的觀念非常不以為然，甚至辯稱馬奈所用的模特兒才是那種俯街可拾、在肩上披著褪色紗巾的十六歲小丫頭。當然左拉所見的並不是那時上流階級的女士。他指的有些是正辛勤工作做女紅或洗衣的平民少女；有些是指都市風塵女性。

左拉推崇馬奈在形態逼真方面的成就，但一八七〇年塞尚的一幅〈近代的奧林匹亞〉才真正詮釋了馬奈那張畫的深意。此後的二、三年裡塞尚仍不斷地重複相同名稱的作品，而在這些作品裡，總是在橫臥的奧林匹亞之前，清楚地畫上一個客人。這個客人有禿頭和蓄鬚的特徵，一看就知道是塞尚自己。這可以說塞尚把自己畫到奧林匹亞的身邊，來讚美馬奈的傑作，並附和了馬奈作品的深意。塞尚在這前後，又畫了一幅〈草地上的午餐〉也是對馬奈的同名作品的讚賞、「變奏」和詮釋吧！在這裡也加入了一位禿頭的男子在野餐的人群中，這個男子伴隨著一名女子，戴著絹帽向森林走去，充分地表現出時間移動。從塞尚在這段時間裡所畫的饗宴、掠奪或牧歌等足以顯示官能潛力的作品看來，〈草地上的午餐〉和〈奧林匹亞〉兩幅作品中的主題，無疑地包含了性的意味和現代感。然而這現代感更被塞尚當作自己內心的故事描寫著。

塞尚把這時期宣告一段落而翻身進入印象主義的探求時代，官能和性的主題在表面上幾乎完全絕跡，但他所畫的沐浴系列，卻成為他繪畫經歷中潛在的主流。

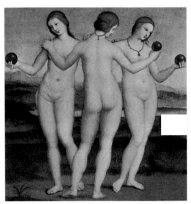

拉斐爾　優雅三美神　油畫·畫布
1504-05　夏杜里·柯杜美術館藏

洛可可的裸女畫　布欣　休息的維納斯　油畫·畫布　56×73cm
174?　巴黎羅浮宮美術館藏

古典派裸女畫　古艾倫　司晨女神與希甫路斯　油彩·畫布　251×178cm　1811　莫斯科普希金美術館藏

羅特列克　紅髮女人（梳洗）　油彩・畫布　67×54cm　1889　巴黎奧塞美術館藏

■近代風俗中的裸婦

　　捨棄了傳統性的宗教、歷史、神話性主題的裸體畫，今後該往哪裡發展呢？方向之一是在風俗畫、現代風俗裡求生存。馬奈的〈奧林匹亞〉具有細密的內涵而不是風俗畫，而且它也具有創新的一面，而這正暗示了一個發展方向。況且德拉克洛瓦、安格爾及庫爾貝早就從一些異國情調或農村田園詩裡的形態，吸取了風俗中裸婦的造形。

　　當然提到了風俗，由於在日常生活中觸目所及的風俗裡並沒有裸女存在，所以情勢所趨之下，這個主題不得不被限定在一個藩籬裡。一些描寫化粧、沐浴及酒店的法國繪畫，也把過去的楓丹白露派以來的傳統主題表現在現代風俗之中。羅特列克和寶加兩人是十九世紀後半期這方面的傑出畫家。這位常常流連於酒店的畫家羅特列克，總是帶著又慈祥又冷漠的眼光，重複描寫著酒女們的種種生活型態、等待客人時衣履不整的慵懶、化粧、睡姿、看病及同性愛等題材。不過那些可明顯看出取材自妓院的作品，大部分是在獨幅版畫裡與粉彩畫法一起併用的作品，有的則是單單以獨幅版畫的技巧製作，與那些以粉彩畫法作為主體的化粧、沐浴之圖略有不同。如果依據德歐多爾‧雷夫的說法，以賣春作為主題的作品，始於一八八〇年左右，而它的發源處可以推為尤斯曼的小說「街女瑪爾達」。這部小說在一八七六年初版，一八七九年再版。幾張獨幅版畫的作品是一八

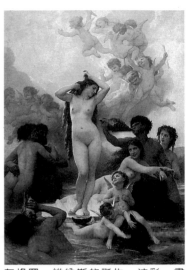

布格羅　維納斯的誕生　油彩‧畫布　300×218cm　1879　巴黎奧塞美術館藏

安格爾　邱比特與安迪奧柏　油彩‧畫布　32.5×43.5cm　1851　巴黎奧塞美術館藏

寶加　擦乾身體的女子　粉蠟筆‧炭筆　110.5×87.3cm　1893-98

竇加　出浴後　粉蠟筆・紙　66×52.7cm　1885

七九～一八八〇年間，竇加在尤斯曼的小說影響下所作的。圖中可以看到小說裡瑪爾達「工作」的沙龍。

「畫中的瑪爾達呆呆地瞪著她的姐妹們的詭譎姿勢，以及她們滑稽而低級的豔麗……她袒著肚皮，兩手交在頸後，像隻母狗般地縮在桌邊，好像一件褪色的衣服攤放在長椅一角似的姿態。」

畢卡索所收藏的竇加的獨幅版畫作品〈女士的生日〉中，有　幅正與這段文字所描述的情景酷似。

或許正如雷夫所說，竇加確實地讀過尤斯曼的小說。不過，畫家在描寫某種情景，尤其是現實的風俗時，應該沒有必要特意地借助於小說家的記述文字。至於風化場所的「風景」想必各處都一樣，竇加本人和羅特列克兩人都寧願採用這個途徑。單單就刻薄地描寫酒店沙龍的情景這件事來說，繪畫比小說更能提供具體的畫面，而不得不更傳神尖苛——如果要求進一步的說辭，或許它真的獲益於當時自然主義小說壓倒性風潮的影響，尤其是尤斯曼那部「瑪爾達」的幫助更大。

竇加恐怕是針對那些從事這種藝術的藝術家們，所下的評述吧！

竇加在一八八六年印象派的最後展覽會裡發表了十幅裸婦畫系列作品，署題為「入浴、洗身、拭髮、梳髮的裸婦系列」。主要的是從一八八

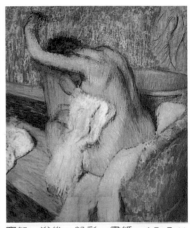

竇加　浴後　粉彩·畫紙　67.7 × 57.8cm　1895　倫敦文化協會畫廊藏

竇加　女士的生日　獨幅版畫 26.6 × 29.6cm　1879　巴黎畢卡索美術館藏

竇加　浴女　粉彩·畫紙　69.8 × 69.8cm　1886　倫敦泰特美術館藏

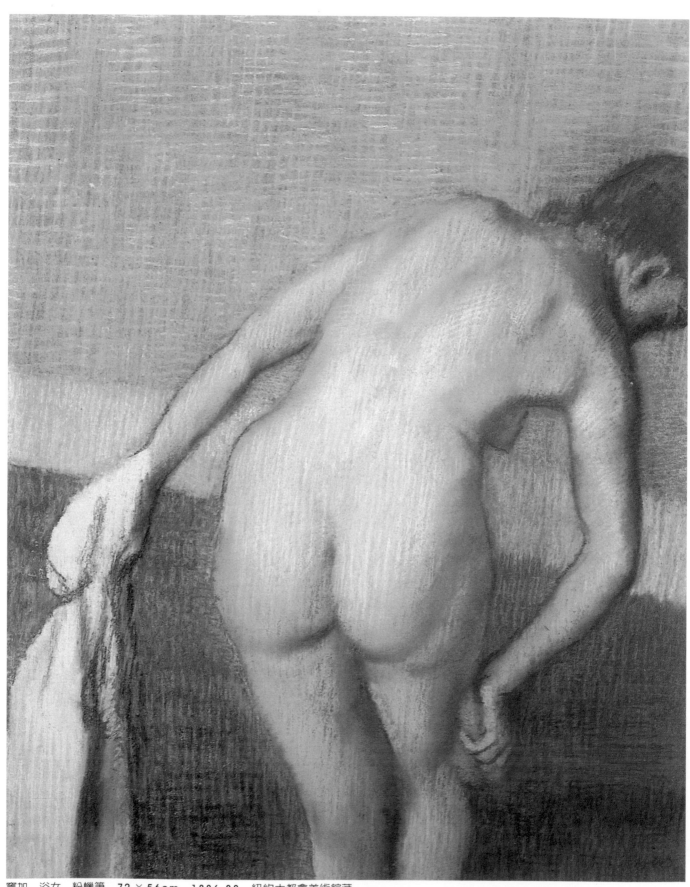

竇加　浴女　粉蠟筆　72×56cm　1886-88　紐約大都會美術館藏

三年左右開始的「化粧」和「入浴」的系列作品。這次所發表的作品，都是那些絲毫不令人產生邪想的優美裸女的世界。然而即使如此，這些作品對當時的大眾，仍是一項很大的震撼，批評家也加以攻擊畫家對女性肉體所持的態度。竇加自己曾這麼說：「我不要求那些女子展示什麼動作。我只要她們把身體做成動物屈曲的優美姿態。」他也對窩爾達席卡特說：「我喜歡把女人當成動物般地看『牠』的身體。」他對朱吉馬雅說：「我所畫的女子們，只對她們自己的軀體感興趣，是單純又無辜的女性。如果看了我的作品，應該覺得好像在鑰匙孔裡窺探。」

在這些談話中有竇加獨特的皮肉諷刺的反語表現，也有相當直率的想法而顯出對彼此雙方的體諒。以一個無情的觀察者，這種把女性當成動物的狀態來描繪的自覺，是可以被接受的。同時，從這些作品中感受到了如粉彩的蝴蝶鱗粉般的美麗色彩變幻；也感受到由自由的身軀那不可思議的曲線散發出來的魅力。這種感受的限度也不是我們把竇加當作一位苛刻無情的觀察者，就能想像得到的。與獨幅版畫最大的不同點就在此。或許把獨幅版畫的系列作品——包含在化粧的題材作品裡做基石，再把它放到〈化粧〉、〈入浴〉之類的主題，竇加就要全面地以另一種態度對待它們了。這是由於畫中仍然不表現動作的成分，而能清楚地欣賞到自由的韻律，以及光線變化之下出浴試新粧的裸婦們優美的姿態。

在浴室或化粧室裡女子們由於獨處一室，自由自在的她們，有各種肢體和動作，這些都不是在風俗圖或海水浴場裡那些司空見慣風光所能比擬的。這正如竇加自己所說的，一定要「窺視」才見得到。

竇加可以說拿這個鑰匙洞，模仿了日本浮世繪裡各式各樣的梳粧圖或入浴圖的視點，而且好像是用相機拍的。拿竇加畫的裸婦圖裡的構圖或視角等和日本浮世繪做比較，很明顯地許多的研究者正努力不懈地分析著。若能把浮世繪師們的視點看成自己原有的東西，將來很有可能把它發揚光大。單單就裸婦的各種動作及欣賞她們的各種角度來說，把一份能意會出美和魅惑的心靈和眼力變為前提，這是大家所期待的。

實際上，自從波蒂切利和喬爾喬涅以來，甚至從希臘雕刻以來，各種角度、各種姿態，站立的、側躺的裸婦們就一直被描畫了。不過我們可以舉個例，假設從喬爾喬涅〈睡眠的維納斯〉、提香的〈烏比諾的維納斯〉到馬奈的〈奧林匹亞〉之間，裸體畫裡只有某個部分發生

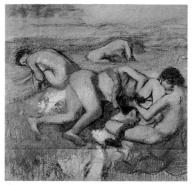

竇加　浴室　粉筆・畫紙　113.4 × 115.7cm　1895-1905　芝加哥藝術協會藏

日本浮世繪的入浴圖
二代歌川國貞　東京美女系列（浴室）　錦繪　37.1 × 25.2cm　1868

波納爾　裸女　油畫・畫布　75.5×75cm　1912

了重大的改變；而又從〈維納斯的誕生〉到〈泉〉之間又有某一部分發生了重大的變化。竇加的創意（或可說是浮世繪的影響）對竇加來說，簡直就給了他飛躍性的變化，他將裸體畫帶入了近代生活化的場景，而富有新意。

竇加在「芭蕾舞女」的一系列作品裡，以多樣的視角畫多樣的舞姿。在這種情況，他從舞台上採取某一特定姿勢的女孩們，接著練舞場裡較自由的舞者，最後到舞廳裡更活潑的舞蹈，依次觀察對象們的舞姿變化，才發展出一系列裸體舞童的小雕刻作品。

〈入浴〉和〈化粧〉的獨幅版畫裡的裸婦們、舞童，甚至馬的小雕刻，這些創作，同樣地都作為對生物的自由節奏和美所懷的無盡的愛，而被讚揚著。在他之後的許多畫家，從不同的角度和方式描繪女性的裸體，逐漸發展出個人風格。巴黎派畫家基斯林格、莫迪利亞尼就是其中的代表。

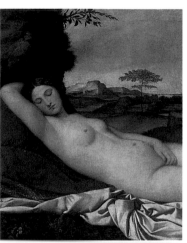

喬爾喬涅　睡眠的維納斯（局部）　油彩·畫布　1510　德國德勒斯登國立繪畫館藏

基斯林格　蒙巴納斯的姬姬　油彩·畫布　100×81cm·1925　日內瓦小皇宮美術館藏

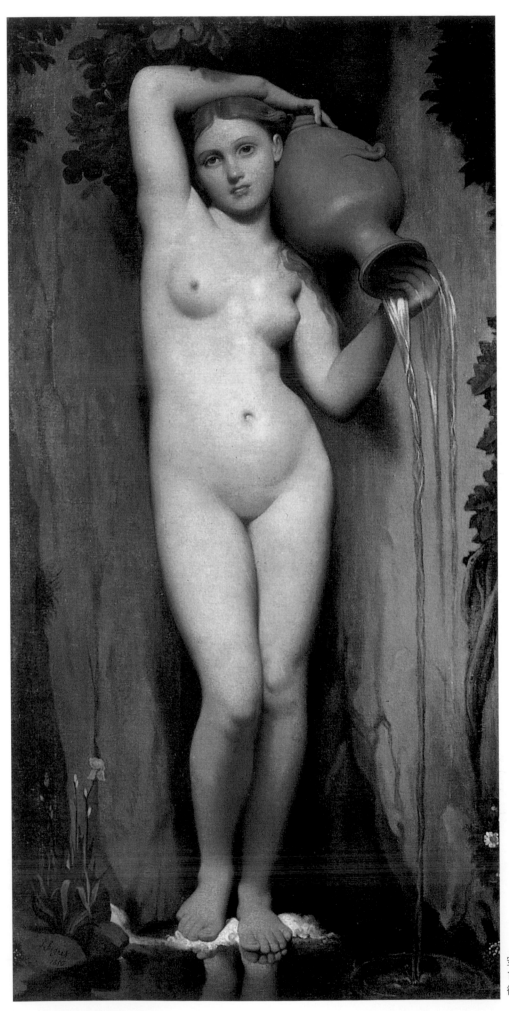

安格爾　泉　油彩·畫布
163 × 80cm　1803-06　巴黎奧塞美
術館藏

■中性的裸婦

　　馬奈的〈奧林匹亞〉畫的是近代風俗的裸女。不過，這幅畫也同時具備了一種近乎中性的裸婦性格。這裡沒有性感媚態，也沒有自然主義小說中女性特有的淫靡。像柯倫、德拉克洛瓦、安格爾及庫爾貝他們畫裸婦，都極為煽情、豐滿，甚至有一部分評論者認為是以激發愛慾為出發點而著手描繪出來的。然而馬奈〈奧林匹亞〉並不強調肉體，也沒有誘惑的濃郁散發。她雪白的裸軀淨映著蠱惑性，但是這完全是繪畫性的性質，而不是挑逗性的。保留地說，馬奈對處理〈奧林匹亞〉的態度，可能是以中性的（或說是無性的）或現實性的冷漠來看待。鑑賞家到現在仍然這樣評論。

　　這裡也包括了一個側面：裸體只不過是非常純粹的「繪畫性的關心對象」而已；既不是神話、宗教裡的裸婦，也不是塵俗中的裸婦。

　　這也可以用來形容竇加筆下的裸婦，都是根據風俗畫中寫實主義、自然主義的基準所畫出來的。這些婦女在竇加的眼中絕對不是煽情的尤物，但卻擁有著具備現實性的肉體。至少在自然主義小說中的現實性觀念裡具備了世俗觀念。不過就這方面來說，一味地追求開放的舉止和視角以及色彩變幻的〈入浴〉、〈化粧〉兩幅畫的裸婦們，根本完全不在所謂的風俗畫的範疇裡了。畫家們或許想誘發觀畫者「窺視」的好奇也不一定，但如果看了這些連續作品中的幾幅，鑑賞者一定會發現自己已捨棄了這種好奇心的作祟，而漸能純粹地陶醉於裸婦們的神情及畫面上的色彩。和竇加自己一樣地，漸漸也變成了「中性」的鑑賞者了。竇加自己也只不過把這種對中性的偏愛，當成人類虛偽地對「動物的生態」加以觀察的一種趣味來表現罷了。

費里克斯·布拉克蒙（1833-1914）泉（仿安格爾作品）　銅版畫　年代不詳　巴黎國立圖書館版畫室藏

拉斐葉·柯倫　睡眠　油彩·畫布119×202cm　1873　法國浮翁美術館藏

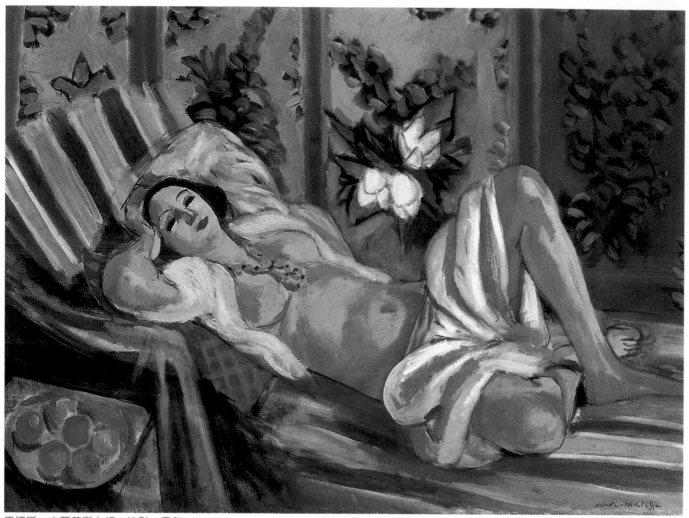

馬諦斯　木蘭花與女奴　油彩·畫布　65×81cm　1923　紐約大衛·洛克斐勒藏

　　本來，這是只能在密室裡的情形，是患窺視症的人好奇的對象，但不知道什麼時候開始，卻成了從密室裡解放出來的目標物。

　　裸婦是自從有美術史以來，最受喜愛的目標之一，她不只被當成性的象徵、豐裕的特徵以及美的理想，更在神話、宗教、歷史、文學的相關領域裡，代言了種種的要素。它不但得以成爲正義的女神，也得以表現惡德，當然它也能表現歡愉和悲憫。

　　雖然如此，近代繪畫，以馬奈和竇加爲根據，擁有了沒有任何性別、不屬於任何範疇，而被稱爲中性裸婦畫的風俗畫。

　　例如馬諦斯在野獸派的前期，曾和杜菲、馬爾克在彼此的畫室裡，使用同一個模特兒而畫出裸婦立像，他們把這些被來自窗戶的光線照耀著的裸婦，有的用新印象主義的手法，有的用野獸派風格的點描表現出來。這些裸婦本身根本不具什麼特殊意味，更別說誘惑性了。馬諦斯在這以後反覆畫的「後宮女」系列作品，身纏現代化的官能淫奢。然而一半以上，將後宮女們埋沒在裝飾繁華的背景世界裡，把重心移到女性們肢體動作以及被單純化線條的裝飾之美上。肉體在這裡並不被拿來當作「肉」的象徵，而被當成了繪畫空間，甚至繪畫性平面的象徵而被強調出來。

　　處於竇加和馬諦斯之間，把中性地存在並作爲繪畫空間媒體的裸婦這種新主題，決定性地賦予應有地位者是秀拉。

　　一八八八年在巴黎獨立沙龍展出的作品〈擺姿勢的女人〉，描寫了畫室裡的三位婦女。畫室左側牆壁立著他的大作〈星期日午後的大碗島〉，左下方坐著一位背對的裸婦，中央是正面裸婦的立姿，最右邊畫

古斯塔夫・摩洛　莎樂美的裸女習作　素描　46.8×22.6cm　1876

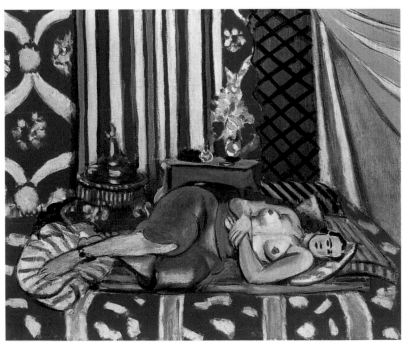

馬諦斯　穿灰褲的後宮女侍　油畫・畫布　54×65cm　1926-27

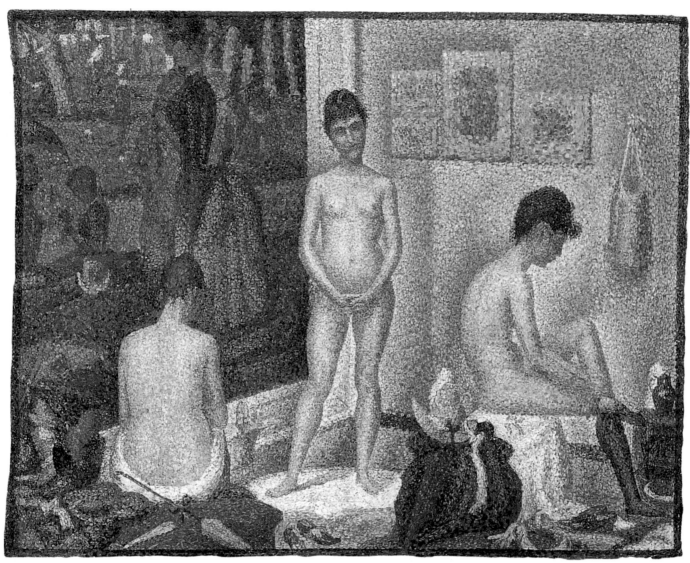

秀拉　擺姿勢的女人　油彩・畫布　39.4×48.7cm　1888　慕尼黑市立美術館藏

的是一位側著身子坐在椅子上穿襪子的女人。當然這並不是實際的情景，而是由一位模特兒擺出各種姿態的嘗試，秀拉口中所說的「素描練習」習作，當然這是結合以前無數幅速寫經驗的集大成作品。秀拉在〈阿尼埃爾的浴場〉裡，主要實驗色調的對比；在〈星期日午後的大碗島〉裡則把「混合色」的實驗作為著眼點，目的在追求線條和色調的節奏。

秀拉筆下〈擺姿勢的女人〉一畫中的二個人三種姿勢，與拉斐爾的〈優美三女神〉不一樣，把半蹲的背面坐姿、正面立像和側面坐像都完整地畫出來，也表現出這三者的色調、配色及線條的調和。裸婦只不過是被借來表現色、線、光的憑藉而已。她們只被當成櫥窗裡的人體模型而加以運用，「她們」隨著角色的需要，而擺出了交手在前，或屈起膝蓋等等姿勢，如此而已。

類似這種在畫室裡的裸體畫作品，當然是自古即有的。使用著模特兒或人體模型的肢體動作，特別是就關節部分的研究，可說是從文藝復興以來才出現。可惜的是這些作品，不管哪一幅，都只為了在各個完成品——裹著神話或宗教的外衣——裡面配上裸體的佈置而已。就是安格爾的後宮女之作，在素描的階段裡，也不過是一個擺著固定姿勢的少女。但是在現在，擺著姿勢的模特兒，在習作或素描的情況下也嫌空洞，最好是在完成作品中出現。秀拉他短短的畫歷裡，所提出來的以畫室為背景的裸女畫，完成品僅只八幅而已。在其它各方面，用做這一準備工作的素描，以油彩的部分習作，或全幅畫面的習作等的精力投資則不可勝數。這樣畫出來的最後作品，才能體現一位婀娜多姿的女性，這也可視為近代繪畫的明顯特徵。事實上，大部分的二十世紀繪畫的裸婦圖像，我們所能看到的就是這些擺著姿勢，單調地換換手腳位置的女性，畫家畫室裡的模特兒及那些「中性」的女子們。裸女在畫家眼中變成形體優美的道具。

秀拉　阿尼埃爾的浴場　油彩·畫布　200.5×301cm　1883-84　倫敦國家畫廊藏

秀拉　正面姿勢的模特兒　油彩·木板　26×17.2cm　1887　巴黎奧塞美術館藏

秀拉　側面向的模特兒　油彩·木板　24×14.6cm　1887　巴黎奧塞美術館藏

雷諾瓦　習作：陽光下的裸婦　油彩・畫布　81×65cm　1875-76　巴黎奧塞美術館藏

■女性美的雙重禮讚

　　裸婦像在十九世紀後半期，一方面正當它被中性化、無意義化的時候，另一個完全逆反的現象也幾乎完全同時併行地興起。人們在婦女（上帝所創造的最美傑作）裡轉而追求她相應的意義、觀念和象徵。

　　這個方向分化了極為相異的兩個極端。

　　其一是畫家們給予了女性們有如那位具備著天生屬性，天上和人間雙方之美的維納斯的光輝。不用說，這當然是以雷諾瓦為代表，〈陽光下的裸婦〉，作為光和色彩媒體的裸婦身上散發了非常中性的色調。而在本質上，卻是對裸婦的讚禮和對其豐腴官能的歌頌。沐浴的裸女畫，最初是以描寫現實水浴圖的風俗為動機，轉眼之間卻成了對自然、豐饒及官能五體投地的崇拜。裸婦們本來只屬於她們自己，之後也成了表現她們的母性，而成了表現「自然」的主題。

　　哥雅所描繪的裸婦，更直接地把具有歐洲風味的維納斯，轉化成原始的夏娃。換個角度來說，針對著雷諾瓦的維納斯不帶絲毫的淫惡陰影來看，哥雅的夏娃們或許已給人產生罪惡，甚至已製造了罪惡的感覺。這並不是她們自己的罪惡，而是哥雅的。

　　第二種型態是，十九世紀末期象徵主義所表現的「被詛咒的女人」，一種被當成原罪和惡德之表徵的裸婦。高更所畫的裸婦有一部分是屬於這種型態，但卻又似無垢的原始性被解救的女性們。克林姆特、孟克、摩洛等人筆下的女性都充滿了嫵媚、誘惑、自我陶醉、苦惱、絕望和無聊以及死亡的特性。

　　象徵著原罪和惡德的裸婦們，也可能是另一種對女性美的歌頌表現。

　　更引人入勝的是，雷諾瓦對女性美的崇拜，克林姆特所畫的〈被詛咒的女人〉同都屬於象徵自然的傑作。〈水蛇〉、〈金魚〉們棲息在水中，讓自己煽情的肢體纏繞著水中的植物。孟克筆下象徵性的女性們，也常常被安排在床邊坐著，有的則站在樹蔭下。海是孟克很明顯地用來象徵「性」的媒體。摩洛就把女性們畫在水邊、荒野、岩蔭下與植物共棲。

　　魯東的〈岩蔭下的睡女〉和盧梭的〈弄蛇的女郎〉或〈夢〉的情形也一樣。神話中的女神或森林湖畔半人半神的美麗少女們都象徵著莫名的自然、自然力和自然運行，就這樣十九世紀末象徵主義的裸婦又再度被帶回到自然的懷抱。他們要更明確地把裸體畫與較接近根源性的東西相結合。也就是自然與性的結合。或許應該說「性即死即再生」這種圖式存在於這種背景之下吧！

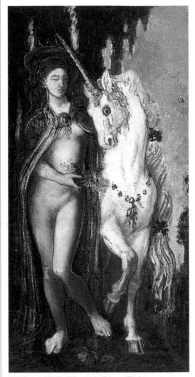

摩洛　獨角獸　油彩・畫布　78 × 40cm　1885　巴黎摩洛美術館藏

孟克　思春期　銅版畫　19 × 15cm　1902　挪威奧斯陸美術館藏

盧梭　弄蛇的女郎　油彩・畫布　169 × 189cm　1907　巴黎奧塞美術館藏（右圖）

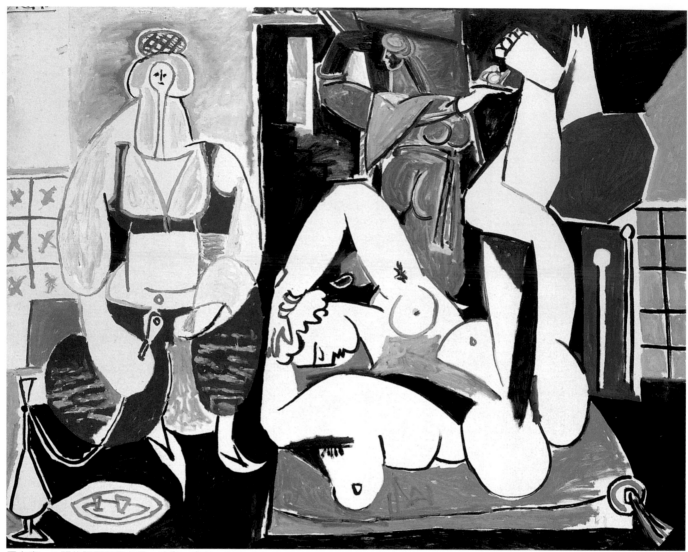

畢卡索　Ｈ版的阿爾及爾女子　油彩‧畫布　130.2×162.3cm　1955　私人收藏

■抒情性的裸婦——裸婦的變形和解體

象徵主義的時代過去以後，無機性、中間性的裸婦繪畫，逐漸轉變成為表現主義風格。

莫迪利亞尼就是個例子。他所畫的裸婦們乍見之下好像只是擺著中性姿態的女子而已、也是繪畫空間的媒體；同時又很抒情地好像訴說著什麼似的。大致上一開始這種模特兒們都以畫家本人的情人為對象，他筆下的珍妮·艾比荳尼，或者是正好擦肩而過，素不相識的女子，再者就是至少有過某些心理上接觸的女子們。莫迪利亞尼把女性作為模特兒，他的畫追求力的韻律、均衡、衝突和解放，並致力於動感和平面的刻畫。或許他所採取的第一個課題是如何把動感平面化，接著再考慮如何把圍繞在平面上的線條簡化、理想化，最後再決定如何把這些線條的流動做個完結或解放。往往他畫的那些橫躺的裸婦們交在頭上的雙千部分，或她們腳的部分都從畫面上被切斷下來。如此一來於畫面裡和緩地在奏著旋律的線條就被解放到畫面以外，反過來更保證了旋律的無限性。然而這些都只不過把模特兒比做中性的人體模型而已。莫迪利亞尼恐怕不是這樣看待裸體模特兒的畫家，把模特兒看成中性的人體模型或把她當成自己情人看待，這之間會產生根本性的差異。他在這些女子身上寄託了什麼想法呢？即使時而是絕望，時而是情慾，他也時時刻刻地凝視著這位永久的生活伴侶———一位令他又失望又熱愛的女性，又想垂憐她又想脫離她。他筆下的裸婦們有著一種呆然的纖柔美，在軀幹曲線的節奏裡有著悲鬱的旋律，伸展的肢體和被分割在畫面外的手足，又表達了無限地被解脫的屈悶。莫迪利亞尼把裸體畫作成吹奏著愛和憂愁的抒情媒體。

與莫迪利亞尼在表現上相呼應的是喜歡異色風格之少女題材的繆勒。思春期情慾的焦躁，在此被畫成了寧靜蒼白的裸體。對於這樣的抒情詩，席勒和配比修坦茵表現得更嚴苛。尤其是席勒，他放棄了官能美、肉體美等所有一切傳統性的抒情，對肉體儼然一副拷問者般的殘酷。他把裸婦畫得像一塊被完全挖掘過的大地或荒地一般。事實上，他作品之一的〈橫躺著的少女〉畫裡的肉體，就好像殘留著手術後的縫合傷痕。

畢卡索　浴女　油彩·畫布　132×91cm　1921　布拉格國立美術館藏

繆勒　裸女立姿　炭筆·素描　1921

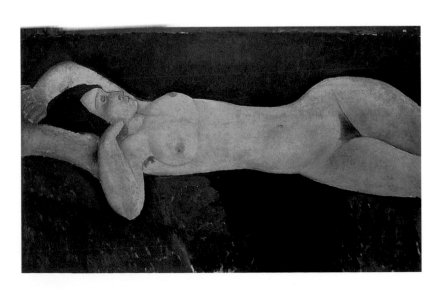

莫迪利亞尼　橫臥的裸女　油彩·畫布72.4×116.5cm　1919　紐約現代美術館藏（左圖）

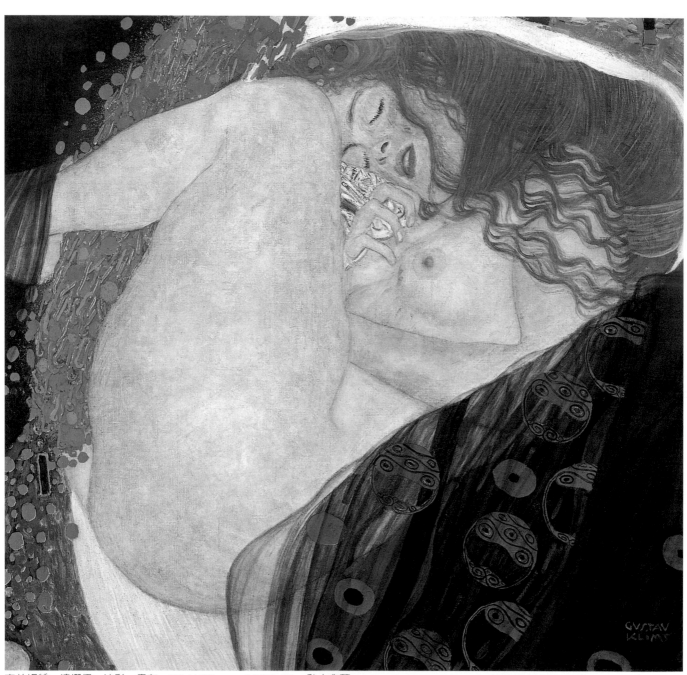

克林姆特　達娜伊　油彩・畫布　77 × 83cm　1907-08　私人收藏

　　以席勒爲先驅，這些接受了種種的疏離、不安、絕望等變形和解體的裸婦，終於出現在本世紀的美術裡。

　　那些曾經被無意義化、中性化、無機化的裸婦，在這個階段裡就不得不再被解體了。即使沒有經過立體派和崇尚虛無的達達主義洗禮的女性們之肉體，也必須隨著風尚，將其傳統性的美的理想接受解體腐蝕。

　　最大膽的解體者杜象，他的〈下樓梯的裸女第2號〉中的節奏給人深刻的印象，但幾乎對女性的肉體，與異性矛盾地組合在一起，成爲一種移動的虛像。

　　此外，順應著這種完全的無機化、解體化的潮流，而有了酷似新古典主義時代畢卡索所畫的女神像的裸婦像，以及壯碩的農婦裸像。

　　同樣地，超現實主義的藝術家們，耽於對「性的象徵物」作膜拜，馬格里特、德爾沃等畫家作品就是代表人物，裸婦們只被強調她們性的部分而已。

　　肯尼斯‧克拉克在《裸體藝術論》一書裡討論到畢卡索晚年的變形色情畫風。他在談到「女性美」的這一章時，討論了十九世紀的雷諾瓦、羅塞蒂、巴恩‧瓊斯所畫的女性們之後指出：

　　「我們終於來到了我們的時代，但是就像人們常常說的女性美標準已衰退的事是不可能的，我們應能找出一個屬於我們的型態吧？我們會發現今日的女性美和過去存在的女性美的型態不同，她們欠缺了一種內向性的痴情以及應有的靈氣。」

　　克拉克拿出了一張在海岸敞著雙手高舉起腳的瑪麗蓮夢露的照片而斷言說，世界上任何東西都會改變，只有女性的美是永恆的。他並說古希臘雕塑家伯拉克西特列斯曾驚豔於同鄉王妃的美麗而下跪膜拜。

　　或許克拉克所指的是，每一個時代或社會裡存在著各式各樣的審美型態，但是基本上女性美則是亙古不滅的！只是今日藝術家描繪的女性，寄託了過多的自我意識與時代的印記，因而產生了太多的變貌，裸女畫也就形成了變萬化，耐人尋味。

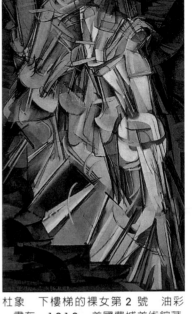

杜象　下樓梯的裸女第2號　油彩‧畫布　1912　美國費城美術館藏

馬格里特　自大狂II　油彩‧畫布　99.2×81.5cm　1948　華盛頓赫希宏美術館藏

席勒　捲曲的裸婦　鉛筆‧水彩‧畫紙　31.4×48.3cm　1914

國家圖書館出版品預行編目資料

藝術欣賞階梯＝The ladder of appreciating art
何政廣編著.——初版.——台北市
：藝術家，民89
　　　面：　公分
　　ISBN　957-8273-59-2（平裝）
1.繪畫-西洋-技法　2.繪畫-西洋-作品評論

947.1　　　　　　　　　　89002060

藝術欣賞階梯
The Ladder of Appreciating Art
何政廣／編著

發行人　何政廣
出版者　藝術家出版社
　　　　台北市重慶南路一段147號6樓
　　　　TEL：（02）23719692~3
　　　　FAX：（02）23317096
　　　　郵政劃撥：0104479-8號藝術家雜誌社帳戶
主　輯　王庭玫
編　輯　魏伶容、陳淑玲
美　輯　柯美麗

總經銷　時報文化出版企業股份有限公司
　　　　倉庫：台北縣中和市連城路134巷16號
　　　　電話：（02）23066842
南區代理　台南市西門路一段223巷10弄26號
　　　　TEL：（06）261-7268
　　　　FAX：（06）263-7698

製　版　新豪華彩色製版印刷有限公司
印　刷　欣佑彩色製版印刷有限公司

初　版　中華民國89年（2000）3月
二　版　中華民國98年（2009）9月
定　價　台幣480元

ISBN　957-8273-59-2
法律顧問　蕭雄淋